打造
建築小地標

美好地景

——

家的場所

——

設計實驗

CONTENTS

CH2　一個居所建築的誕生

12個展現下一階段生命的建築

— 名詞解答 Q&A
— 建造案例

在進入精彩的案例前，首先為大家整理文中常見到的建築名詞，幫助讀者很快能對建築有基本的認識；接下來就是 12 篇精彩動人的建造故事，從基地環境、天候到家庭需求，用心完成 12 座地平線上最美好的小地標。

地質情況　1

Q：為什麼
有的地質需要改良？？

 當要興建一座建築，必定得先取得一塊建築基地，而取得基地難免會遇到某些地質條件惡劣的狀況，有時是當經過地質鑽探，確認土壤本身支撐力不足，又或者是土壤液化的高風險地質，此時就必須進行地質改良，以確保土地能安穩承載將來的建築。

台灣常見的幾種地質改良方式如下：

情況 A	情況 B	情況 C
灌漿工法。此方式為將混凝土、粘土液、化學藥劑等材料，混合後以壓力灌入地層，讓灌漿材料充滿土壤孔隙，提高土壤強度，改善土壤承載力，並防治土壤液化。	**震動夯實工法。**此工法為利用混凝土塊的硬物，利用重力來回夯實土壤，使土壤孔隙變小並加強承載力，但因施工方式會產生許多震動，不宜於建築密集的都市地區使用。	**攪拌工法。**以高壓或攪拌翼先行破壞原本的地層結構，再充分將固化材料與土壤進行拌合，但需注意因高壓力造成之地盤隆起。

基礎型式 2

Q：不同地基型式
的差別在哪裡 ??

依照建築的地點與規模，為求建築物的安全與穩固，會採用不同的基礎構造方式，主要類型可依製作之地質深淺分為淺基礎與深基礎。「淺基礎」主要是利用基礎將建築之載重直接傳到有限深度之地盤中。「深基礎」則是利用基礎構造將建築重量間接傳達至較深的堅硬地盤中。

現今台灣最常見的為筏式基礎以及配合樁基礎使用的綜合基礎，以下為主要常用的幾種基礎：

情況 A

獨立或**連續基礎**。常用於小型建築，日本的獨立住宅，由於載重較輕，常使用獨立基礎，若擔心獨立基礎不夠穩固，則會將各個獨立基礎相連成為連續基礎。

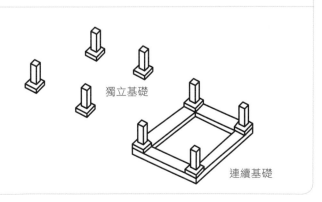

獨立基礎

連續基礎

情況 B

筏式基礎。為台灣目前最常見的基礎型式，是將基礎以底板聯結，可避免因地質鬆軟造成的不均勻沉陷。

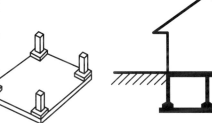

情況 C

樁基礎。樁基礎依其特性可分為摩擦樁、端承樁，製作方式則可分為預製樁及灌注樁。樁基礎為透過摩擦力，或是立於地下岩盤上，以帶給建築支撐力，通常深入地面數十米，在台灣常與各種淺基礎混用。

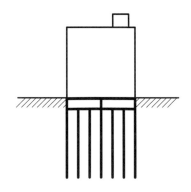

水泥灌漿　3

Q：水泥灌漿的注意要點 ??

 鋼筋混凝土是台灣最常使用的建築方式，因應設計與造型的不同，在澆製水泥時各有其特別的注意要點：

情況 A

基本樓版。不用組立上方模板。

情況 B

斜屋頂。需注意水灰配比，使其不會過易流動，可分層澆製。

情況 C

高低不一的連續牆面。利用連通管原理澆製。

混凝土澆置不可間隔太久，以免先前澆製的混凝土已完全凝結，無法與新混凝土充分黏結，形成脆弱部位。

混泥土澆注入模板後，應隨即進行搗實，使混凝土得以密實，搗實不足將使混凝土形成表面氣泡或空洞，可能造成與鋼筋的握力降低等不良現象；但搗實過度也可能產生模板變形、材料分離等問題。

註：連通管原理為利用液體由高處往低處流的特性，當有多個開口的連通水管時，當水流靜止時，因壓力相等，液面必定會在同一平面上，與容器形狀、長度、粗細無關。

清水混凝土 4

Q：清水混凝土是什麼？？

 近年來，常可看到採用清水混凝土的建築，所謂清水混凝土，即是以水泥澆製完成後，不另行上油漆或磁磚等表面，以水泥本身材質呈現的方式。隨著使用模版的不同，清水混凝土便會呈現不同的風貌：

情況 A

鋼模。許多日本公共工程的大型建築，即採用電腦數位方式製作鋼模，可確保曲面牆版的模板搭建完美，拆模之後表面也較為光滑。

情況 B

木模。隨製作模板的木料不同，拆模後混凝土會呈現不同木紋。如採用表面紋理較細緻的木頭製作模版，則混凝土拆模後表面也會較為細緻；如採用回收再利用的模板，則可呈現較粗曠的表面效果。但如混凝土表面將來要貼磁磚或石材等表面飾材，則無須介意模板的類型。

情況 C

擬清水混凝土。部分地區的施工，可能無法達到拆模時，牆面極為平整的水準，此時設計師或建築師，會採用一般的水泥灌漿方式，再於水泥牆面另行製作溝縫及孔洞，模糊呈現清水混凝土的表面樣貌。

隔熱及防水　5

Q：建築物理環境控制 的重要性 ??

 建築的功能，主要是提供人們安身立命、遮風避雨的場所，如在建築設計上，先行針對隔熱、隔濕、通風等建築物理環境做設計思考，除了能使居住環境更為舒適，也能使冷氣等設備用電量及維修率降低，也可能讓建築的使用壽命延長。

情況 A

屋頂隔熱。屋頂若設置植批綠化，因土壤及植栽有其質量及厚度，能有效吸收日照熱能，能使室內溫度降低，減少冷氣使用量。

情況 B

排水設計。恰當的屋頂及陽台排水規劃，可使雨水快速排離建築屋頂及牆面，減少漏水機率，並可保持牆面乾淨及室內乾爽。

情況 C

通風設計。若建築作好通風換氣的設計思考，例如開窗的相對關係，可讓空氣自然對流，不但能使熱空氣自然散逸，也可維持室內良好的空氣品質，降低使用機器換氣設備的使用量。

情況 D

空氣層設計。利用空氣隔絕熱能、噪音、濕氣，如雙層牆面或雙層屋頂，利用空氣流動達到隔熱、隔濕的效果；雙層玻璃則因其內部為密閉的乾燥空氣，更有部分的隔音效果。

CASE —————— 01

返鄉遊子的歸宿

燕窩／術刻建築師事務所

📍 LANDMARK

撰文——蔡瑞麒

在這個基地上，只要天氣好的時候，就可以看到遠方海上的龜山島；基地的旁邊就是稻田。所以我們想把自然的景色帶到室內來，像是屋頂的茶屋、圍繞在房屋四周的簷廊，都是希望能讓屋主在日常生活裡，享受到壯圍的自然風光。

在日常生活，享受自然風光。

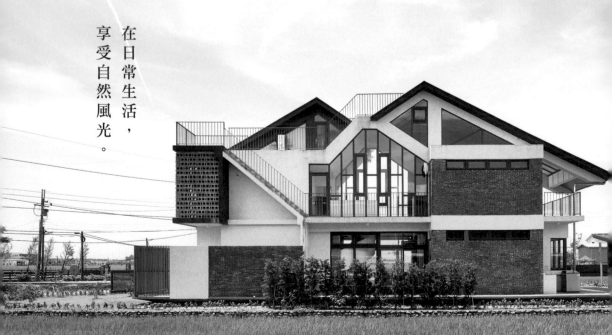

在宜蘭縣的壯圍鄉，農村景色仍是這裡的主旋律，雪山隧道開通帶來的觀光客，並沒有讓鄉村的恬靜沾染太多商業氣息，田間的小徑、隨風搖曳的稻浪，數十年如一日，等待著渴望從都市回鄉的遊子。一座名為「燕窩」的住宅，就坐落在壯圍縱橫交錯的田間小徑裡，在遼闊的天空中，黑色屋瓦劃下的兩道斜屋頂，極其自然地融入了農村的景色。

鄉下的夜，似乎來得特別早，當幽邃自東方海面升起，輕撫過龜山島，擁抱著宜蘭平原，農村亦進入了深深的沉睡。在夜裡，燕窩正中心的神明廳成了一個發光的盒子，懸浮在稻田之上。斜屋頂構成的「家」的形象，在黑暗中更加清晰，它標記著溫暖，引導旅人返家的道路。

燕窩是業主夫婦自台北退休之後，回到了出生的故鄉壯圍，為享受退休生活所建的居所。術刻建築師事務所藉由建築量體的組合堆砌，打造出這棟猶如離地漂浮的建築，燕窩為農村壯圍迎回久居在外的遊子，要讓他們在未來的每一個日子裡，充分浸淫在宜蘭平原的大自然中。

對「家」的熱切想望

故事要從 2010 年說起，當時方薇建築師尚未自立開業，還在台北市民生社區的一家建築師事務所上班。某天方薇正在為了一個設計案的細部設計苦思解方，從事務所走到外頭民生社區的街道上透透氣，卻巧遇當時也在民生社區經營珠寶首飾店的業主。兩人在街頭閒談，業主得知方薇從事建築工作，也透露出自己有將店面收起來，退休回宜蘭故鄉興建自宅的念頭，當天兩人交換聯絡方式後便道別，沒有定下再見面的日子。

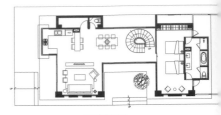

一層平面圖

時間匆匆過了一年有餘，在這一年間，方薇與夫婿邵俊夫建築師分別離開原本的工作崗位，共同成立了術刻建築師事務所，每天為了這個新生的建築團隊辛勤工作著。正當日子在工程筆和圖紙間一天一天溜走，一通電話喚醒了方薇一年多前的回憶

「這簡直像是天上掉下來的設計案。」當時在民生社區巧遇的業主，問他們是否要試試她在宜蘭壯圍的住宅設計。原來在這段期間，業主正實踐著她的退休計畫，但是她從幾位建築師處得到的設計方案，卻彷彿只是一般的透天厝。方薇說：「當時業主並不清楚自己要什麼，可是她知道隨處可見的房子不能滿足她，所以想起了當年跟我的巧遇，想讓年輕人試試看，是不是能給她什麼新的想法跟設計？」

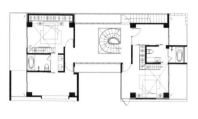

二層平面圖

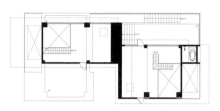

二層夾層平面圖

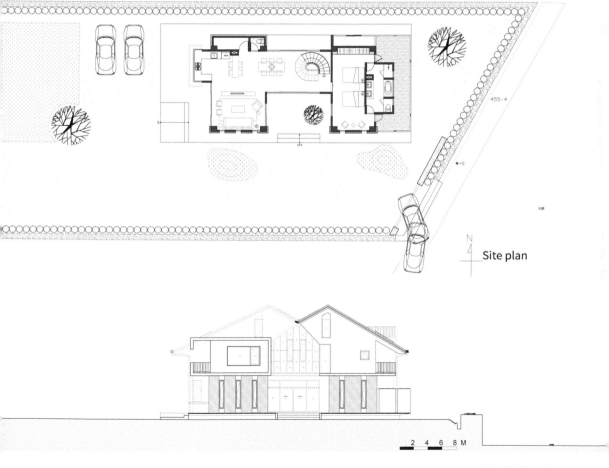

Site plan

South Elevation

Concept

設計概念

小時候對故鄉的記憶，
是未來的家重要的定義。

斜屋頂、抿石子、紅磚構成的故鄉記憶

拆解傳統鄉間的斜屋頂住宅

重組兩個雙斜屋頂—前一後交疊成建築造型

斜頂混凝土澆灌噴布工法

highway

小時候的回憶.
我門腦海裡的記憶
找尋家的道路
有趣孩子家門記憶.
家的記憶.

露台.

露台

2M.

神明廳

讀書會空間

兄房 1+1

起居房

客餐廳

停車

菜園

balconey

open 可走出來

安全是最值得的投資

「斜屋頂、抿石子和紅磚,這是業主對設計最清楚的要求。」邵俊夫建築師說:「業主小時候住在壯圍,這些元素是她對故鄉最主要的記憶,她希望未來的家一定要用到這些東西。」此外,業主有兩個在台北念大學的兒子,她希望有朝一日也能在家裡含飴弄孫,因此有必要預留未來三代同堂,同時各自保有隱私的空間。

在視野開闊的壯圍農村,美麗的稻田帶給設計團隊深刻的印象,靠海的基地在天氣晴朗時,更能望見守護著宜蘭子弟的龜山島。周遭得天獨厚的自然美景,是建築師希望能引入基地,帶給建築生命的重要元素;但自然環境同樣帶來挑戰,首先必須面對的,就是由於基地鄰近海邊,有土壤液化的問題,同時基地地勢較低,地下水層幾乎貼近地表,若沒有先針對土地本身做處理,將難以建造出穩固、安心的家園。

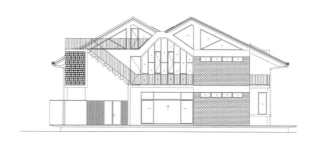

弟房 1+1

父母房
arty room.

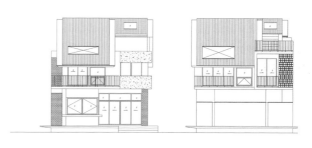

西向立面圖　　　東向立面圖

把錢花在重要的地方：筏式基礎與地質改良

在宜蘭，一般在興建低樓層住宅時，建築基礎的做法是將鋼樁打入地底，結構柱再分別結合於作為基礎的鋼樁上，以達到穩固房屋的效果。然而在這次的設計中，由於地下水位太高，土地的承載力略有不足，若不把所有結構體在地底相連成為一個聯合基礎，並改善土壤的承載力，未來在地震發生時，恐怕會造成建築的不均勻沉陷、房屋傾斜的後果。

在和結構技師討論之後，設計團隊決定要在基地內進行地質改良，地基則設計為台灣興建大樓時經常採用的筏式基礎，即讓所有結構柱在地底下相連，結合成如船一般的結構體，建築物便可建造於這艘大船上，穩若泰山。這些為了安全永續所下的功夫，卻是所費不貲，當業主收到報價，發現總建設經費比自己的預算高出了近三成，自是吃了一驚，一度萌生打退堂鼓的念頭。

「我們只能仔仔細細地告訴她，每一筆錢是用在什麼地方，像是地質改良工程，在開挖範圍裡面打了十幾支改良樁，讓土地變得比較穩固，花費就需要幾十萬。」邵俊夫回憶起當時與業主溝通的過程：「後來業主也可以接受，比起花同樣的錢買一棟已經蓋好的房子，自己蓋的房子都知道錢花在哪裡，覺得更安心！」

相互依偎的兩隻燕子：建築外觀的形成

術刻建築師事務所提出的設計方案，是將一棟以雙斜屋頂為原型的「家」建築，以神明廳為中心，「拆解」成兩個相依相偎的量體。在配置上，基地呈現出東西向為長軸的梯形，北面較寬而南面較窄，設計團隊將坐北朝南的建築，配置在基地偏東側接近道路處，用意則是為了避開南側鄰地搭建起來的鐵皮屋。

「蓋一棟房子，對自力造屋的業主來講，絕對是『終身大事』」邵俊夫說：「配置一出來，業主就拿著我們的圖去請地理先生看，地理先生一看，就說這個配置好！基地是梯形的就像一只畚箕，房屋的座向背對北側寬面，代表財富只進不出，是『留得住財』的好風水！」就這樣，術刻建築師事務所的提案，便在地理先生這裡，一次過關！

1 | $\frac{2}{3}$

屋頂斜板結構施工法

1　二樓的反樑構造，結構樑的位置位於樓板上方，樑與樑之間鋪設地板之後，地板下方與樓板間形成的空間便可做收納使用。

2　屋頂斜板在澆灌時，僅組立下層模版，噴佈混凝土後待其自然乾燥。

3　使用坍度較低的混凝土逐層噴佈於模板上，以避免其向下滑動，逐層噴佈達到設計的樓板厚度即告完成。

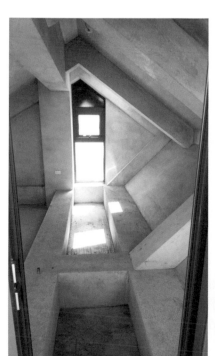
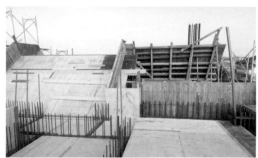
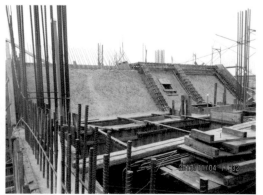

走過壯圍的田間小徑，來到基地內，經過建築物前一小片庭園，自房屋的中心進入室內，室內分為東、西兩塊主要空間。西側接近後院的範圍，是主要的公共空間，開放式廚房與客、餐廳之間毫無阻隔，構成流通性高、寬廣的會客空間。一樓東側則是業主夫婦的臥房，四件式的衛浴設備，滿足了退休後追求悠閒、放鬆的生活型態；從建築中央的旋轉梯上到二樓，中央是象徵家庭核心的神明廳，東、西兩邊就是兩個兒子的房間了。

有趣的是，被拆解開的建築量體，仍然保留著斜屋頂的形式，當業主第一次在事務所看到建築師為房屋製作的紙板模型，斜屋頂朝向下方延伸出的屋簷，便好似燕子的尾巴；小巧的模型，看起來就像兩隻燕子面對面，站在鳥巢上，頸子貼著頸子互相依偎著。

「業主的姓名中有個『燕』字，她在民生社區開的珠寶店，店名就叫『燕窩』」方薇笑著說道：「她還問我們是不是故意這樣設計的？」但設計團隊只是依照業主需求，順應基地條件，自然產生了這樣的造型，呈現出如同雙燕依偎般的形象則是個美麗的巧合，而「燕窩」便順理成章地成了這棟住宅的名字。

創意的空間與挑戰：反樑運用

棲身在建築上方的兩隻燕子－斜屋頂，是本案工程中的另一大挑戰，兩座屋頂分別是一個獨立的結構體，由三個方向的樑組合而成；從剖面圖觀之，便如同是兩個日文片假名的「ク」（KU），橫躺著被安置在建築上方。屋頂內的空間，則變成了小孩房的閣樓，讓二樓的室內空間有更多樣化的運用方式；除此之外，二樓的樓板全部設計成反樑，即樑突出於結構樓板上方。如此一來，不僅讓一樓頂板看不到樑，室內空間更加流通，二樓在鋪設地板之後，地板下方更多出了儲藏空間。

塑造建築的量體感，不同材料的運用必須涇渭分明，在質樸中帶著精緻的設計細節。

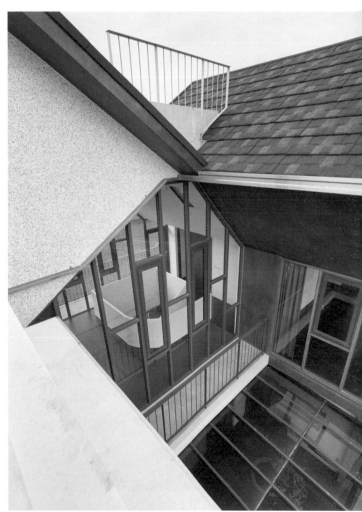

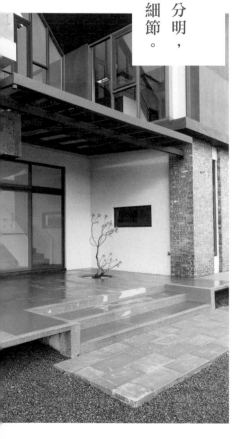

4 | 5

4 入口雨遮下的小樹，期待未來長高之後，更加形塑出家的中心感。

5 從屋頂可以看見神明廳與外側的露臺，產生了立體的空間對話。

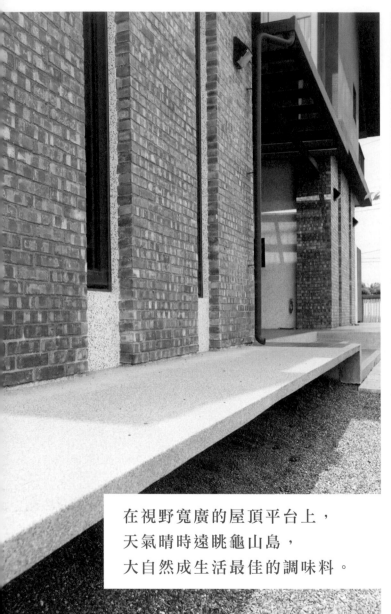

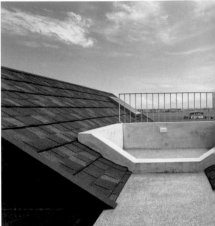

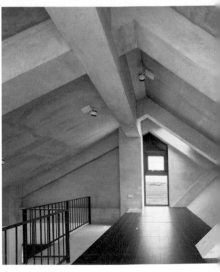

在視野寬廣的屋頂平台上，
天氣晴時遠眺龜山島，
大自然成生活最佳的調味料。

將設計實現的挑戰：用「澆灌」混凝土製作斜屋頂

兩座屋頂由一塊厚重的樓板於建築中心相連，這塊樓板的厚度與其內部綁紮的鋼筋量，其實相當於樑的結構行為，將整座房屋緊密結合成一體。而為了要施作斜屋頂內、作為小孩房閣樓的這塊斜樓板，施工團隊真的是傷透了腦筋。一般在澆灌混凝土樓板時，都是僅組立下層模板，鋼筋綁紮好之後灌漿，待其固化後進行養護即可。但是這塊斜的樓板，混凝土澆置上去之後便往下流，根本無法進入固化程序，該怎麼施工呢？

施工團隊嘗試著組立出雙層模板，即類似在澆灌鋼筋混凝土牆壁的方式來施工，但是試做之下，發現這種作法難以確保施工品質，拆模之後有產生蜂窩等瑕疵的風險，未來將會影響房屋結構的強度。最後團隊想出來的作法，是調整混凝土的水灰比，調製出坍度較低、不易向下流動的混凝土，再用噴佈的方式，一層一層地將混凝土覆蓋在單層樓板上，再待其慢慢固化，終於灌製出平整無瑕疵，強度又足夠的斜樓板！

6 | $\frac{7}{8}$

6　從地面高起 50 公分的簷廊，剛好與鄰地秋收時的稻田齊高。
7　屋頂露天茶屋，天地與自然就是這裡最棒的遊樂場。
8　從閣樓內部可以看出屋頂一體成形的構造。

材料的融合與跳脫：達成輕巧與單元化

使用在「燕窩」上的建築材料，回應了業主童年時光對故鄉的印象，一樓
以紅磚砌成的外牆，和被覆在屋頂的黑色屋瓦，自然而然地融合在壯圍的
農村地景裡。二樓的兩隻燕子，一黑一白，黑色是七厘石抿石子，白色則
是混進少量黑色石子與回收玻璃的白色抿石子；走近細看，才能發現散佈
在雪白外牆上的細細黑點，以及不時反射出農村豔陽的玻璃顆粒。

為了讓建築的外觀看起來更輕巧，像是由一個一個不同的單元組合而成，
設計團隊在材料的選擇上費了不少苦心。例如西側二樓的小孩房，外牆在
建造時就特別選用了全新的模板，拆模之後不多做修飾，讓模板的紋理留
在建築物外觀，樸實的質感與紅磚和抿石子，譜出了和諧的協奏曲。

塑造建築的量體感，是建築師在進行設計時必須掌握的關鍵，不同材料的運用必須涇渭分明。在一、二樓之間，建築師以一道水平的線板，作為材料轉換的分界線，使外觀呈現出理性的美感，水平線條又讓建築更加貼近大地。欄杆、窗格，以及主入口處的雨遮，則是使用深色的金屬料件，親身貼近這棟房子，就能感受到在質樸中帶著精緻的設計細節。

繞上一圈、欣賞燕窩背面的表情，可以發現在二樓東側的陽台有一處空心磚砌成的小量體，被黑色抿石子的外框給定義了出來。這裡是建築師在造型上加入的一點巧思，空心磚粗獷的質感，和它視覺上半透空的材料特色，彷彿古早人家以紅磚砌成的窗格，為建築增添了一點古意的趣味。

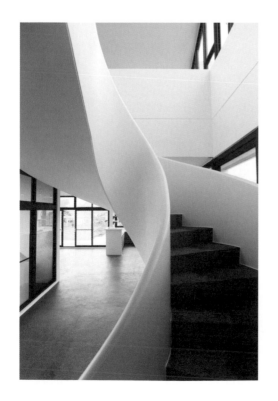

9 ｜ 10

9　多雨的宜蘭，在金屬欄杆上留下點點水滴，成了在地獨有的情趣。

10　為了這座選轉樓梯，施工團隊找遍了宜蘭，好不容易才找到一位會釘弧形模板的老師傅。

從住家迎向大自然

2015 年底，歷經近五年的設計與施工過程，業主終於能夠住進她夢寐以求的退休住家，在這棟以屋主姓名命名的「燕窩」裡，典雅的旋轉樓梯貫穿在自由流通的空間之中，與此同時，公共與私密空間有著清楚的分界。二樓中心的神明廳，覆蓋在兩塊斜板下方，成了一個透明的盒子；當上方樓板垂掛下來的吊燈，在晚上熠熠發光時，便彷彿一棟明亮的小房子，懸浮在農村的黑夜裡。

穿過神明廳走向二樓戶外，一道室外樓梯引領著來訪者走上屋頂，在視野寬廣的屋頂平台上，天氣晴朗時甚至可以遠眺到龜山島。在房屋興建之初，業主原本有意在基地西側空地再蓋一棟娛樂室「但是到了後來，業主經常跟我們一起待在工地。」邵俊夫談起業主的心境轉變時說：「她發現天地跟自然，就是這裡最棒的遊樂場，那又何必再去多蓋一間娛樂室？」

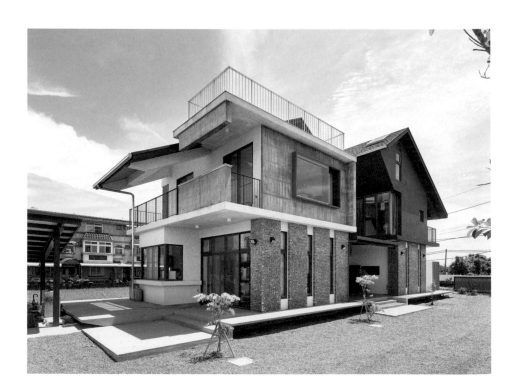

於是屋頂成了屋主和朋友快意人生、品茗暢談的露天茶室，在那裡，可以享受農村壯圍的天地美景，和遠方龜山島的隱約顧盼，大自然便是生活最佳的調味料。而建築師的設想則不只如此，要為住宅與生活引進周邊的田園景色，是他們最初的打算；在建築結構完成的當下，也就是設計完成的時刻。

為了穩固房屋結構而設計的筏式基礎，全高 2 公尺，深入地底 1.5 公尺、突出地表 50 公分，這個高度恰好在建築物的四周，形成了猶如傳統日式建築的「簷廊」。這一圈深度達 80 公分的簷廊，是唯有在農村才享受得到的奢侈，舖上一層蓆子，甚至可以躺下來享受習習微風的吹拂。簷廊讓建築物離地而起，兼具防水功能，更形塑出建築物的輕盈感；當秋天來臨，四周稻田結下了沉甸甸的稻穗，躺在簷廊上，就如同悠游於金黃色的稻禾之海一般。

「燕窩」的故事，始於台北街頭的邂逅，術刻建築師事務所在宜蘭平原的天地陶冶之下，讓這一則偶遇的佳話轉化為建築，建構出業主夫婦退休的家園。若您走過壯圍的田間小徑，在黃昏時分，或許有機會看到漂浮在農田上方，那晶瑩透亮的小屋，到時可別忘了朝他們揮手致意，讓台灣鄉村的人情味，深深浸透在這座溫暖的燕窩裡。

基本資料

案名：燕窩
案址：宜蘭縣壯圍鄉
基地面積：1,156 ㎡
總樓地板面積：283.64 ㎡
設計：術刻建築師事務所
施工：協原土木包工業

設計單位 profile

術刻建築師事務所於 2015 年由邵俊夫與方薇成立。兩人先後在田中央、境群國際規劃設計公司、A+B 大涵學乙及李祖原聯合建築師事務所等歷練過。公司作品範疇含括旅館建築增改建，集合住宅，獨棟住宅及室內設計。
在建築的思考上，對於個別地理環境、材料及特殊地方性對建築影響的重視，而對於空間我們盡可能回應事實所顯露出來的問題去解決。因為我們認為每個建築設計都是在一個特定的場所，為一個特定的用途所建造。我們也希望每一個建築案對於「社會」與「人」作出一點意義及貢獻。

CASE ———— 02

回歸・純粹

澎湖緣宿／前田紀貞＋翁庭楷建築師事務所

所有瑣碎、繁複的過程，
最終都妥善地收攏在
沉靜的建築量體裡。

◉ LANDMARK

撰文——蕭亦芝

它是一個被創造出來的新的自然
環境，你可以把它想像成玄武岩
洞窟，人在裡頭穴居，在各種不
同尺度空間找到使用的機會和可
能性，我認為這是它不落入俗套，
和一般設計最大的區別。因此它
能呈現出巨大的空間張力，挑戰
一般人對於居住空間的認知。

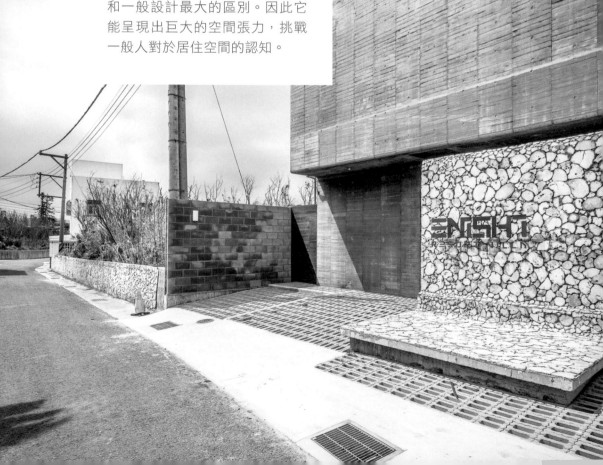

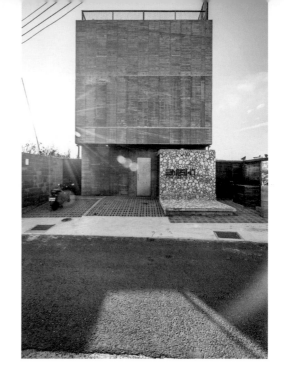

澎湖緣宿是一件從概念發想、設計落實、結構構造、施工過程到團隊組成，都極其複雜的建築作品，然而經過漫長時間與龐大壓力的凝鍊，所有瑣碎、繁複的過程與細節，最終都被妥善地收攏在厚實沉靜的建築量體裡，回歸最自然純粹的樣貌，如玄武岩般在澎湖的強勁海風裡昂然挺立。

一切的開端始於 2011 年。業主劉小姐出生於澎湖，年輕便離家求學，並在日本及台灣發展事業，事業有成之際，劉小姐覺得該為故鄉做些事情，因此帶著自己經營民宿多年的實務經驗回到澎湖，希望打造一個據點，推廣自己熱愛的建築與藝術文化。劉小姐不假他人之手，翻閱了大量中日建築雜誌，發現前田紀貞建築師的小住宅作品可能是自己想要的，便主動與前田事務所聯繫，提出委託邀請。

對於這個來自海外的邀請，前田紀貞極有興趣，恰好當時台灣的建築學者謝宗哲受邀到他所任教的東京國士館大學演講，趁此機會，前田與謝宗哲見了面，除了邀請他擔任本案台日團隊及建築師與業主之間的協調角色，並請他協助尋找台灣的建築營造夥伴，開啟了往後六年的合作機緣。

結合日台兩地建築、結構、營造的「團隊合作」

前田紀貞對台灣人來說可能是個陌生的名字，但實際上他在日本建築界擁有蠻高的知名度，2011 年時，他正與留學美國哥倫比亞大學的學生合作一個數位設計方法，嘗試將腦波測量的數據波形作為設計概念，轉化為具體的建築型態。「緣宿」最初始的設計草圖就發展自設計者前田建築師與業主劉小姐站在建築基地上，各自所測得的腦波。

「測腦波，從臨床心理學的角度來看，是認識一個人的一種介入方式。」本案的台灣建築師翁廷楷攻讀過心理諮商學位，因此對於前田以看似毫不相干的腦波測量結果進入設計，他認為這不僅僅是理性的科學實驗：「我們可以用醫學上的驗血檢測來比擬測腦波這個步驟，也就是說，它是用一種很科學、直觀的方式，透過腦波觀測建築師和業主站在這塊基地上的心理狀態，以及他們對外在環境的反應，最後再用建築形式表現出來。」

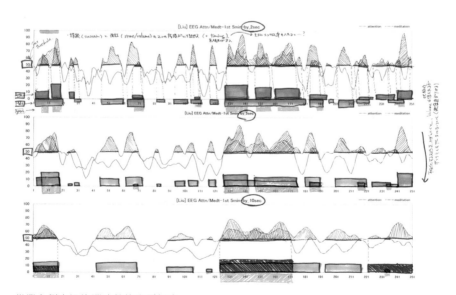

從業主劉小姐的腦波數值發展概念。

測腦波，
從臨床心理學的角度來看，
是認識一個人的一種介入方式。

Concept

設計概念

```
PATH AS POSITIVE #2
① CUTS INTERFACE
(COULD BE HORIZONTAL OR
VERTICAL, or BOTH)
② - MOVE THE SLICES.
③ BLOW UP OF THIN-SLICE THE
FELLED SLICES.
④ MOVE THE THIN
SLICES TO MAKE
INTERSECTING LAYERS (DEPTH
```

```
PATH AS NEGATIVE
① (REQUIRED UNITS (SPACES)
② EXPLODE.
(COULD BE OVERLAPPING)
③ OVERLAY BOUNDARY (IN-OUT
INTERFACE)
→ PATH EMERGES AS RESULT
& BISECTS
```

流程圖：
- 腦波轉化的概念圖形
- 取材澎湖粗獷質感
- 抵禦陽光與季風的內向配置
- 結構體直接構成空間及傢俱
- 將樑柱消失的構築型式

前田紀貞對於線體、空間、虛實、孔隙的概念圖。

```
Imagine what shall happen when
the inputs to 1,2,7,8 are mutually attractive
at distances?
Phillip Glass, Brian Eno
MUSIC FOR
AIRPORT
the whole use of
INTERFACE
drastically
changes
depending on the
inputs.
functions as
UBIQUITOUS...?
inputs are not
limited to users,
but includes ambient.
weak path,
like low tide.
PATH CONTROLLED -
NOT EVERY CELL IS CONNECTED TO THE OTHER.
ITS NEIGHBORS.
```

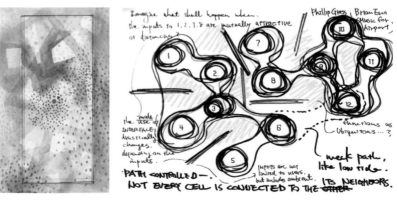

前田紀貞對於曲線、色彩、塊體、迷霧的概念圖。

日本建築團隊到台灣執行業務，依規定必須與台灣的
建築師事務所合作，謝宗哲首先找到翁廷楷做本案的
本地建築師。而當時前田建築師也已經從腦波數據轉
化發展出草案模型，複雜的程度讓謝宗哲和翁廷楷有
共識，這個團隊還需要一組專業的結構設計人才加入，
很巧合地，兩人心中各自浮現的人選都是剛離開日本
渡邊邦夫結構設計事務所回台發展的陳冠帆。

2012 年 9 月，一個結合日台兩地建築、結構與營造的
龐大團隊終於組建完成，成員包括日本的前田紀貞建
築師、前田事務所負責本案的辻真悟建築師，以及台
灣的謝宗哲助理教授、翁廷楷建築師、陳冠帆結構技
師，還有承接本案的偕展營造。此時，團隊成員才一
起飛到澎湖看基地、開設計會議，正式進入設計階段，
這是一場所有成員都全程參與設計施工，貨真價實的
「團隊合作」。

從土地裡自然生長出來的內向式建築

澎湖質樸粗獷的特質令日本團隊相當著迷，在開始作
設計之前，他們做了很多田野調查，拍下了玄武岩、
珊瑚礁、盤根錯節的榕樹氣根、咾咕石牆等充滿生命
力的自然與人造地景。陳冠帆說，澎湖的質樸氣息是
吸引前田紀貞決定做這個案子很重要的因素：「前田
先生說過，這個案子的複雜度高，耗費的人力時間成
本也高，在日本不太可能蓋得出來，而且它的型態也
不屬於日本，因為他故意讓它粗糙化，跟外在環境的
風土切合，他很喜歡它最後呈現的樣貌，若是在日本
蓋，可能會過於精緻，反而就不是他要的了。」

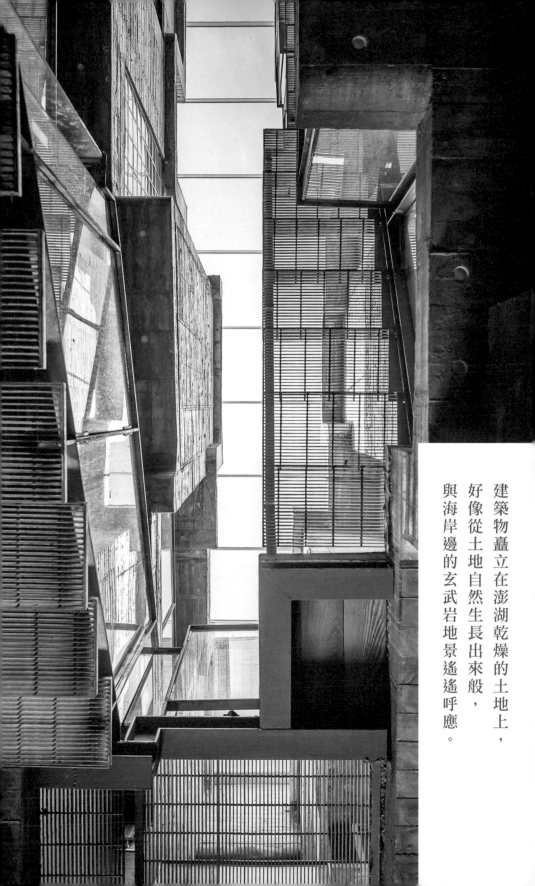

建築物矗立在澎湖乾燥的土地上，
好像從土地自然生長出來般，
與海岸邊的玄武岩地景遙遙呼應。

同樣令人印象深刻的，還有澎湖熾烈的陽光與強勁的海風。為了抵禦陽光的曝曬和東北季風的衝擊，設計團隊決定採取對外防禦的策略，四面高聳的外牆幾乎沒有開口，將建築物圍塑成一座「內向性的堡壘」，所有的窗和陽台都開向光線充足的室內中庭核心，上下樓層與平面間移動的動線也繞著這個中庭周邊打轉，無論四季，人們都能安適地在室內活動，不受外在氣候的干擾。

相對於封閉的外觀，空間豐富變化的室內共有三層樓，一樓是接待及工作人員使用的空間，從大門轉進玄關，就會先抵達接待櫃台，民宿主人劉小姐和員工的房間緊鄰在後，沿著中庭走到室內深處，是一個咖啡廳，穿過落地門就能走到屋後的戶外游泳池。二、三樓是住客使用的樓層，餐廳和

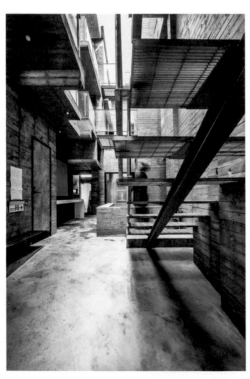

廚房位於二樓的一角，除了提供餐點，主人偶爾也會在這裡舉辦廚藝活動，三樓全部做客房使用，其中一間 VIP 房位於建築物的最後側，有一支獨立旋轉梯可以上到屋頂的專屬游泳池。

將樑柱消失的構築型式：版結構與彎曲樓板

建築師和業主的腦波數據分別被轉換為垂直向和水平向的線條，細碎的數據波形經過歸納整理，統整成平緩的高低起伏，波形的完成就是建築骨骼的完成，建築結構體本身就是床、桌子、椅子，人可以或躺或坐在結構體所構成的空間裡，而人們平常熟悉的由垂直水平兩個方向的規則線條所構成的樑柱系統，以及在同一個水平高度的樓板，在這個建築裡全都看不見。

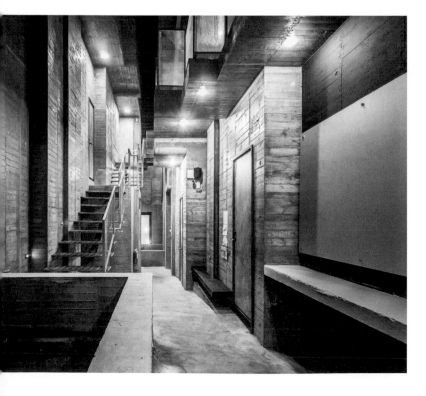

1 | 2 | 3

1 天光自中庭上方灑下。
2 曲折樓板與空間的對應。
3 行走在這棟建築物裡，會不斷體驗到空間尺度的變化。

沒有樑柱，建築物如何站起來呢？「關鍵就在那些彎曲的樓板。」陳冠帆進一步解釋：「一開始建築的定型就是兩道長向的外牆，我們的策略是靠這兩道牆當完整的結構牆，所有彎曲的樓板都是從外牆出發，向中間懸浮出去，如果懸浮出去的是一個平面，免不了會變形，但正好我們的樓板是有彎折的，自然形成一支又一支連續的扁梁，就可以產生型抗的力量。」

不只樓板是曲線，內部的牆面也是從腦波發展出來的曲線，因此，行走在這棟建築物裡，會不斷體驗到空間尺度的變化，時而壓縮時而放大，仿若有機的岩石孔隙；加上前田紀貞刻意選用台灣傳統的棧板模板澆灌混凝土，拆模後不再多加裝修，而形成建築表面粗糙的質感，整棟建築物矗立在澎湖乾燥的土地上，竟好像從土地裡自然生長出來一般，與海岸邊的玄武岩地景遙遙呼應。

讓天馬行空的想像落實為真：重繪板式結構，以符合法則

再怎麼精采、前衛的概念，都需要面對從紙上落實到地面上，真正構築出一棟實體建築物的考驗。這同時也是對整個團隊組織的專業度與合作默契的大考驗。首先，台日兩邊的法規規範、施工工法、營造廠規模組織都不同，甚至連門窗用的五金廠牌樣式都不同，因此翁廷楷建築師必須將日方的建築圖全部重新繪製成符合台灣法規的設計圖，送建管單位審查、申請建築執照。

「我們很早就開始討論結構系統，所以我是直接把正確的結構系統套進建築圖，雖然它是板結構，但台灣的建築技術規則沒有板牆的規範，所以必須用柱樑系統檢討法規請照審圖。為了在圖面上把柱位對起來，我每次都必須平面、剖面對照著畫，只要一道牆微調一公分，整套圖就幾乎要重畫，改一個地方要畫三天。」也因為圖面過於複雜，翁廷楷只能獨力作業，畫完整套圖花了他整整半年時間。

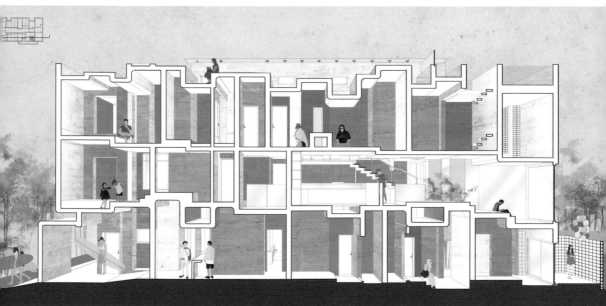

回歸自然，結構非常理，
讓空間延展探索感知的奧妙。

完成請照程序，大概只完成了整個工程的 20%，接下來，建築師要把設計圖再畫成給營造廠的施工圖。為了降低施工人員移地工作的成本，偕展營造的蔡董特地找到澎湖的工班，這些工班的品質夠好，就是讀不懂圖，所以建築師必須把圖畫得仔細，到現場跟工班講清楚，才能保證做對。

「日本是一個營造廠包全部的工程，所有工項配合進行，只畫一套圖，可是台灣是不同工班負責不同工項，他們只看自己負責的部分，所以我畫完整套施工圖給營造廠，到了細節裝修階段，還要再拆，像是採光罩、廁所磁磚計畫、門框與玻璃介面都各有一套圖。」

縝密的施工計畫：連續彎面複雜的灌漿工程挑戰

在翁廷楷繪製施工圖的同時，陳冠帆與同事也開始擬定施工計畫，因為這個案子的施作程序很複雜，必須讓現場人員完全明白，才能讓工程順暢進行：「我請同事做施工計畫，他沒做過，我就用過去在渡邊邦夫事務所受過的訓練引導他。第一步先規劃灌漿車進場路線，第二步思考料要從哪裡開始下，一次下多少，第二次從哪裡下 如果沒做這麼細的施工計畫，工班到了現場會不知道該怎麼做。」

「這棟建築物的材料就是鋼筋混凝土，台灣營造廠對鋼筋混凝土不陌生，但這個案子很不一樣，一般灌鋼筋混凝土不需要組上面的模板，因為灌完就是平的，但我們是連續彎曲的面，上下都要有模板，而且我們要用連通管原理去澆灌，所以要找到最高點作灌漿口，工法邏輯、順序都必須對營造廠講清楚，因此我們的模板計畫，可以說是整個構造最精華的部分。」

這個高難度的案子最後能成功，不能不提一個關鍵材料 SCC（自充填混凝土）：「因為整棟都是連續曲面，而且厚度只有 20-25 公分，裡頭密密麻麻綁滿鋼筋，營造廠認為以一般鋼筋混凝土的流動性、施作度，根本沒辦

法順利填滿，這棟建築又是不作表面裝修的清水混凝土，很難避免蜂窩，因此營造廠的蔡董就推薦我們用 SCC 這種材料，它是混凝土，但是它的流動性幾乎跟水一樣，可以流進一般混凝土的縫隙裡，填滿骨材的空隙。」

儘管做足了縝密的計畫，到了施工的時刻，仍然令人緊張萬分。第一次灌漿，建築與結構兩個事務所全員出動，到現場協助營造廠施工。「清水混凝土的灌漿很危險，因為混凝土灌進去之後壓力會集中在下面，壓力過大就會爆模。那天，我們人手一支無線電，一支木槌，除了拿木槌敲模板，確認混凝土流到哪裡，還要監控爆模情況：『二樓 B line 和 3 line 的交會處爆了。』該區負責的人就要趕快衝過去拿抹布報紙先把縫隙堵住，等到混凝土不再溢出，再繼續灌漿，灌完之後再把溢出來的混凝土去除。」

4 | 5　SCC 混凝土的實測

4　為了充分掌握 SCC 混凝土的材料特性，施工前特別以 SCC 混凝土與一般混凝土各灌製了一座試體作為比較。

5　SCC 試體模板組立情形，由於模板計畫相當繁瑣，需利用連通管原理，找到最高點作為灌漿口。

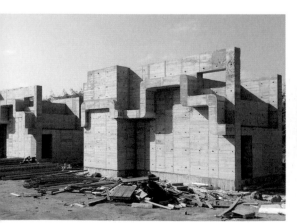
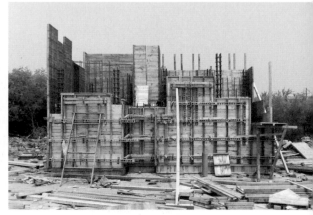

結構體做三年，後續工程再做三年，這個案子整整做了六年，加上台日的
文化差異、巨大的工期壓力，過程中難免產生摩擦，然而這個團隊終於還
是攜手完成了一件傑出的作品。謝宗哲認為，是他與翁廷楷共同的信仰，
帶給他們穩定的力量，還有日本團隊視台灣團隊為夥伴的真誠、陳冠帆結
構團隊的堅持、偕展營造蔡董的相挺，讓他們凝聚起對彼此的信任感，是
他們能夠堅持理想，務實地走到最後，非常重要的關鍵。

做到極致，找回純粹與自由

回到建築的形式上，謝宗哲認為人性尺度完全不是這件作品關心的事情，
反而是希望藉由「旅館」這樣的居住型態，讓人們體會不同於「住家」的
空間感。「這個案子就是回歸自然，它是一個被創造出來的新的自然環境，
你可以把它想像成玄武岩洞窟，人在裡頭穴居，在各種不同尺度空間找到
使用的機會和可能性，我認為這是它不落入俗套，和一般設計最大的區別。
因此它能呈現出巨大的空間張力，挑戰一般人對於居住空間的認知。」

澎湖緣宿在 2018 年獲得 ADA 新銳建築獎的首獎，評審之一的龔書章建
築師對這件作品有很高的評價：「你們把幾乎像是畢業設計的純粹，真正
落實下來，這是很難得的。結構的自由讓空間得以解放。」

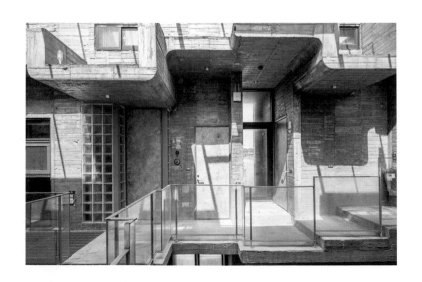

6 | 7 | 8

6 水平的距離，空間的跨域。

7 客房一隅。

8 屋頂泳池。

基本資料

案名：澎湖緣宿

案止：澎湖縣隘門鄉

基地面積：329.82 ㎡

總樓地板面積：454.29 ㎡

概念設計：前田紀貞アトリエ一
級建築士事務所、
Chiasma Factory 一
級建築士事務所

實施設計：翁廷楷建築師事務所

細部設計：翁廷楷建築師事務所、
原型結構工程顧問有限公司

設計＋施工顧問：謝宗哲助理教
授、大山開發建築師事務所

參 與 者：陳重甫、張暐晨、張
雅媛、洪愷羚、何宜
霖、林郁庭、陳重信

監 造：翁廷楷建築師事務所、
張暐晨、原型結構工
程顧問有限公司、陳
重甫

圖片提供：翁廷楷建築師事務所、
原型結構工程顧問有
限公司

攝 影：朱逸文攝影師、
CHIAN YO 攝影師、
翁廷楷、陳重甫

設計單位 profile

前田紀貞アトリエ一級建築士事務所／前田紀貞建築師

日本知名建築家。京都大學大學部建築學科畢業，建築設計事務所「前田 Atelier 都市｜建築」顧問。安田女子大學生活設計學科教授。於 1990 年創立個人建築設計事務所，藉由一貫主張的「規則性」及「設計演算程序」進行建築設計。創作根源在於「不事創作」的「建築道」，這是受到東洋思想啟發，以「非線形・有機生命體的秩序」發展的建築觀。

Chiasma Factory 一級建築士事務所／辻真悟建築師

1973 年神奈川縣出生。上智大學文學部心理學科畢業、哥倫比亞大學建築學院 GSAPP 碩士（C.Abrams 最優秀都市計劃論文獎）。2009 年起設立 CHIASMA FACTORY 一級建築士事務所，除了設計監造業務之外，也經手施工支援、建築／社區營造、不動產活用等相關諮詢，以及建築、美術教育／研究／著作等突破框架的跨領域經營。亦曾與台灣年輕新銳建築家們一同參與「HOME 2025 想家計畫」。

翁廷楷建築師事務所／翁廷楷建築師

翁廷楷建築師事務所主持人，台北工專畢業，台南藝術大學建築藝術研究所碩士。2001-2003 年曾獲國藝會展覽獎助、世安美學獎等獎項及入圍台北美術獎初選。2011 年起擔任崑山科大兼任講師、台灣教牧心理研究院博士生。2012 年成立個人建築師事務所，作品再獲 2018 園冶獎及 2018 ADA 建築首獎。成立事務所是為了創造一個建立人與環境關係的生活空間場域，讓人與人、人與環境有著相互信賴的互動關係，產生一種「有關係」「有幸福感」的空間生活態度及美學

原型結構工程顧問公司／陳冠帆結構技師

原型結構工程顧問公司主持人，成大建研所畢，現為結構技師、交大建研所兼任助理教授。原型結構是一間從建築結構出發的結構設計事務所，成立宗旨在於整合建築與結構之間的連結，創造新的未來可能與建築設計！其名定為 A.S studio = Architecture ＋ Structure，AS 有「作、實踐、變成」的隱藏含意，讓 A 的直線與 S 的曲線交織共構出新的結構思維。

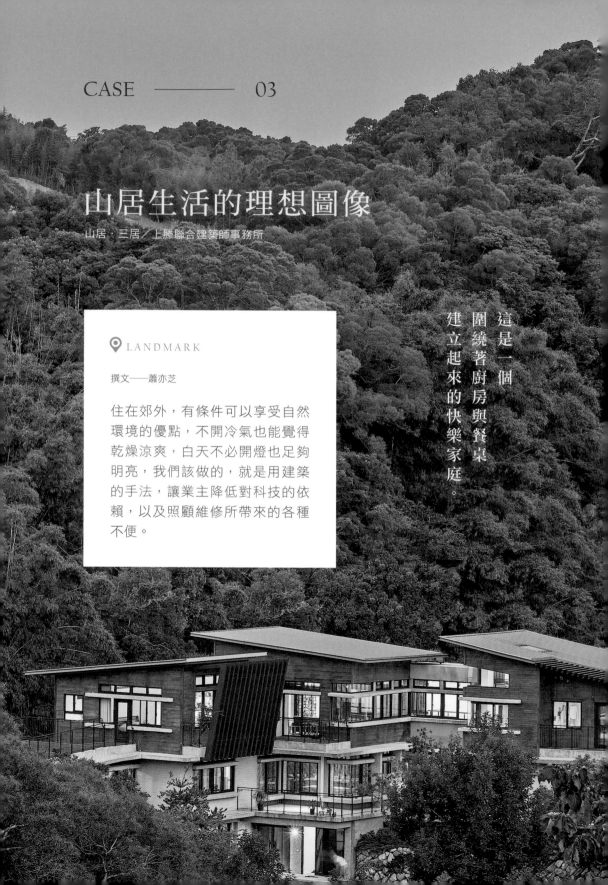

CASE ———— 03

山居生活的理想圖像

山居・三居／上滕聯合建築師事務所

這是一個
圍繞著廚房與餐桌
建立起來的快樂家庭。

LANDMARK

撰文──蕭亦芝

住在郊外，有條件可以享受自然
環境的優點，不開冷氣也能覺得
乾燥涼爽，白天不必開燈也足夠
明亮，我們該做的，就是用建築
的手法，讓業主降低對科技的依
賴，以及照顧維修所帶來的各種
不便。

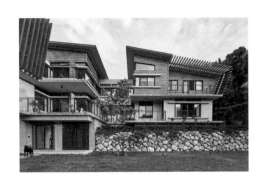

「他們在市區的舊家有很寬敞的客廳和餐廳，餐廳裡還有一張大圓桌，但是我們每次到他們家討論設計，大家總是擠在小小的廚房裡，圍著四人餐桌，從下午待到晚餐過後，一直聊一直吃。」

這是楊秋煜和張雯怡建築師對陳小姐一家最深刻的印象。三代同堂的陳家人慷慨好客、愛煮食、愛分享，廚房的爐頭上隨時料理著新鮮的當令食材，家庭成員回家也愛往廚房裡鑽，一年到頭，小廚房裡總是充滿了笑語聲和食物的香氣，好不熱鬧，這是一個圍繞著廚房與餐桌建立起來的快樂家庭。於是，當他們決定移居到郊區，兩位建築師便想著要為他們設計一個真正以廚房為核心空間的家屋。

決定要搬到郊區是陳家阿公阿嬤的意思。一輩子忙於經營自家企業的阿公阿嬤，退休後各自找到自己的興趣，阿公喜歡種菜、養魚，阿嬤喜歡做拼布，因此，清靜又不失便利的郊區環境，正好適合他們享受退休生活。

新家的基地位在離新竹市區車程半小時的山邊，社區裡有十幾家住戶，建設公司事先規劃好社區道路和基礎公共設施，畫清楚土地界線，再由地主自行找建築師設計發包自地自建，社區中的每一戶都有寬敞的庭院，跟鄰居之間的關係是可以互相關照，又不致造成干擾的舒適距離。

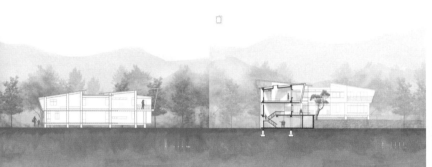
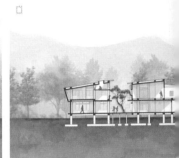

以廚房為核心的居家空間

基地位在山坡地上,地勢南高北低,大約有三階的高程,最低的一階是阿公的菜園,早在邀請建築師作設計之前,阿公就已經天天從家裡到這兒來種地、看風景,對基地的狀況瞭若指掌。阿公的菜園旁有一棵原來就長在這塊地上健壯的老樹,以此做為參考點,建築配置很快就定案了,建築物坐落在二階與三階的高度上,正面朝向老樹。

為了不破壞原有的山坡地勢,建築師決定不開挖,而是順應地勢將建築平面設計成 L 型,東西向的一側站在最高的三階坡地上,南北向的一側則朝下坡方向延伸出去。為了解決兩階坡地之間兩米的高低差,站在高處坡地上的量體底下再墊高一米,就形成三米,也就是完整一層樓的高度,因而順勢發展出南北向的量體有三層樓,東西向量體是兩層樓的樓層配置。

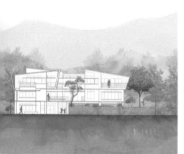
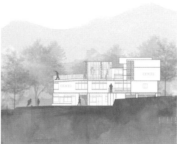
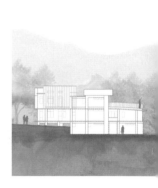

保留基地內的老樹，尊重環境
順應地勢而形成的建築配置。

順應地形建構空間序列：從公共到私密漸次向上

位於南北向量體一樓的兩個房間是可以從庭院直接進出的，因此在空間性質上被定位為對外的公共空間，一個是阿公接待朋友喝茶打麻將的娛樂間，另一個則是阿嬤作拼布的工作室，兩個空間之間的半戶外簷下，則正好作為工具、農具的收納空間。

陳家人的主要生活空間分布在二、三樓，廚房和餐廳作為生活重心，自然被安排在整棟建築物的樞紐位置。從一樓大門進屋，走樓梯上二樓，就會直接走進寬敞的廚房，不論要前往屋子裡的任何一個角落，都得先經過這裡，自然而然與家人見面、對話、一起吃點好吃的。大量的開窗，讓這個廚房白天裡陽光充足，夜晚則像是一盞燈，在黑暗中散發著溫暖的光，反映著它在陳家人心目中的重要性。

餐廳和廚房之外的二樓空間，是阿公阿嬤的主要活動區域，兩人的房間分別配置在 L 型平面的兩個端點，新家也跟市區的舊家一樣有一個大客廳，擺滿他們收藏的古董家具，雖然使用率不高，但老人家還是保有傳統居家空間一定要有客廳的想法。陳小姐夫妻與兩個青少年子女的私人空間則位在三樓，主臥和孩子的臥室同樣配置於 L 型平面的兩端，轉角處則安排了另外一個小客廳，這是正在就讀國高中的青少年很喜歡的空間，在這裡，他們擁有比較高的空間主導權，尤其當家裡來了陌生客人的時候，他們可以更自在地待在三樓做自己的事。

1 | 2 | 3

1　餐廳是陳家人的生活重心，家庭成員的交流互動都在這裡發生。

2　二樓是長輩的活動區域，阿嬤在這裡可以自在地進行她的拼布嗜好。

3　三樓轉角處的小客廳，提供給家人具私密性的活動空間。

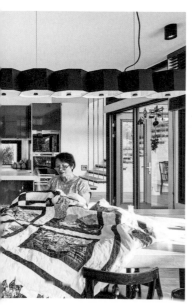

模糊室內外界線：「遊」創造猶如三合院的空間感知

「降低空間的隔閡感，增加對自然環境的感知。」是這個座落在山邊的案子很重要的設計概念。除了基地上原有的老樹，以及阿公的菜園，建築團隊在建築物周遭種了很多植物，也在 L 型平面環繞的中庭處，種了一棵家樹，因此這座建築物就像是被包圍在樹海裡，一方面降低人造物在自然環境裡造成的視覺衝擊，另一方面也讓喜愛自然的一家人能更融入環境裡。

「因為戶外的環境實在是太好了，所以我們想要把設計做得更自由，希望在建築物裡面創造『遊』的感覺。」張雯怡說，「所以我們在二樓創造了很多連續的陽台，繞著屋子和家樹的周圍，家人和家裡的貓狗都可以自由地在屋裡屋外穿梭。尤其在多雨的新竹山區，在半戶外的屋簷下聽雨吹風，很有幾分傳統三合院生活的空間感。」

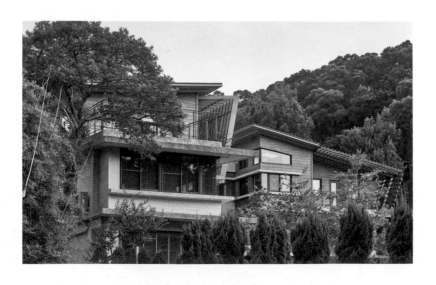

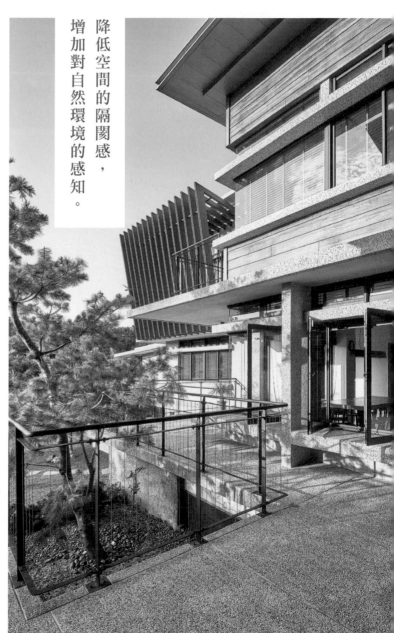

降低空間的隔閡感，增加對自然環境的感知。

迎進滿屋綠意，
享受自然的通風採光。

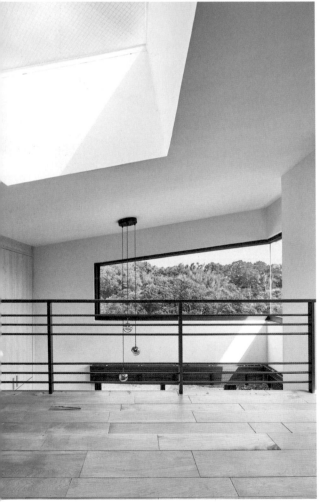

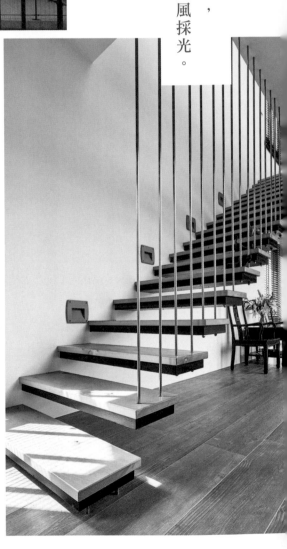

山中生活的全新體驗：超寬陽台帶來的溫度和風

「我們做住宅設計有個習慣，會先觀察基地的氣候環境特色，構思許多生活場景想像圖，再回去跟量體做整合，在這個案子裡，我們很早就決定要做寬度至少在兩米八以上的陽台，那是一個既不是室內也不是室外的中介空間，你可以坐在陽台欣賞外面的風景，感覺室外的溫度和風，但又有待在室內的安全感，我們是刻意要打破那條界定室內外的線，讓空間更自由。」

向四周延伸的陽台同時也提供了足夠的遮陽、防潑雨水效果，也讓建築物有機會大量開窗，迎進滿屋綠意，享受自然的通風採光，然而，「他們搬進新家的第一個月一直跟我們說，新家太亮了，他們好像住在水族箱裡。」陳家人的反應讓張雯怡覺得又詫異又有趣，仔細回想才想起：「他們住在市區的時候都不開窗的，一年到頭都關窗、拉上窗簾、開冷氣，只有廚房有開窗，難怪這麼不習慣。」

所幸這家人原本就喜歡接近自然和戶外活動，搬到郊外也不僅僅是懷抱浪漫想像的衝動決定，純粹只是在生活習慣上的不適應，需要一段時間調適。兩三個月後，當楊秋煜和張雯怡再度拜訪陳家，這回阿嬤看起來神清氣爽，很欣喜地跟他們分享山中生活的各種體會，以及自然的環境對身心健康有多大的益處。

4 |
5 | 6

4　半戶外空間的簷廊，提供了更多互動的可能性。

5　屋頂天窗引入天光，加上窗外山景，讓屋裡充滿陽光綠意。

6　採用鋼纜懸吊的室內樓梯，輕盈且別具設計感。

住在山裡需要的物理環境設計對策：
降低環境視覺壓力與濕氣的隔絕

從都市搬到郊區，不僅使用者必須調適居住環境的轉換，對建築師而言，在自然環境裡頭蓋房子，跟在都市裡蓋房子，需要考慮和解決的問題也有很大的不同。在自然環境裡面的房子，應該用什麼態度對應所處的環境？

「我們希望是創造一個從地裡長出來的房子。」楊秋煜選擇的是將建築物融入環境的做法。「為了不造成環境視覺的衝擊，我們選擇把建築量體碎化，例如把房間與房間脫開，用比較窄的過道串連，就會在視覺上把一個很大的建築量體切分成比較小的三個量體；又好比在材料的選擇上，我們會選擇質感與周遭環境接近，而且不容易損壞的卵石、木紋清水模、木紋水泥板，在每一層樓的外牆上使用不同的材料，一方面創造變化性，另一方面也藉由材料的轉換、陽台窗簷的橫向延伸，來創造水平的線條，分割垂直的重量感，讓建築物看起來更像是低低伏在地面上。」

細節的處理，也是在設計上著力很深的地方：「每個材料和材料間都會有一個介面，例如樓板，在畫圖的時候可能只畫出一片版，但在實際施作的時候，我們會再多做一個退縮，讓它在視覺上有細節、功能上有滴水線的作用，又好比上層屋頂其實只是一片金屬板，但我們會把它的邊框作成工字形，看起來像兩片，這些動作都能讓建築物看起來更加細緻。」

此外，住在郊區，不可避免的會遇上都市裡沒有的環境衝擊，例如颱風帶來的風雨、山區的潮溼環境，甚至是小黑蚊的問題，這些都必須在設計上提出應對的策略。

還有鄉間人人聞之色變的小黑蚊。「我們在郊區的案子，都會選特別細的32 目黑色紗窗，市區的 16 目擋不住小黑蚊，黑色則是因為視覺穿透性比

Concept

設計概念

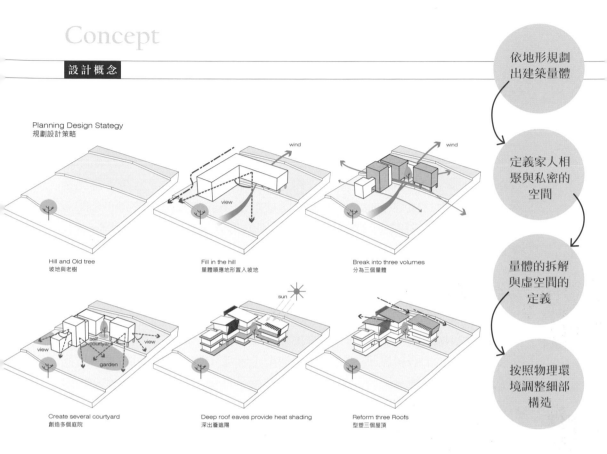

Planning Design Stategy
規劃設計策略

Hill and Old tree
坡地與老樹

Fill in the hill
量體順應地形置入坡地

Break into three volumes
分為三個量體

Create several courtyard
創造多個庭院

Deep roof eaves provide heat shading
深出簷遮陽

Reform three Roofs
型塑三個屋頂

依地形規劃出建築量體

定義家人相聚與私密的空間

量體的拆解與虛空間的定義

按照物理環境調整細部構造

較強，若是用灰色的紗窗，視線就會有朦朧一片的感覺。」

「在我們受委託開始做設計之前，陳家阿公已經在這裡種了兩年菜，很熟悉基地的地形地貌，他就告訴我們說，這裡的地下水位高，有些季節水會從最高的那一階湧出來，也就是我們要蓋房子的那個位置。」為了避免水氣透過樓板滲進屋裡，加上要處理兩階坡地的高低差問題，墊高一米的東西向量體，就刻意用柱子撐起，做成高腳屋的形式，樓板和地面脫開一米，幫助空氣流通，也防止山裡潮溼的地氣直接進到室內，影響居住品質。

輕科技的自然設計手法：斜頂、反樑、空氣層

不讓雨水有機會積在建築物的任何角落，是避免漏水的第一步。「我們在這個案子做了三面斜屋頂，除了是在造型上呼應山勢，用不同的傾斜方向碎化視覺的量體感，同時又能幫助快速排水、避免屋頂積水；深度夠的陽台和窗簷，也可以確保風雨不會輕易潑進室內。」

雙層屋頂及牆面的空氣層，除了是隔熱的最佳方式，也是隔絕溼氣的另一個有效手法。「屋頂做反樑，反樑裡面預留集水套管，再做一層金屬板，從上方蓋起來，金屬板和屋頂板之間就會有一個空氣層，空氣可以對流，水氣會風乾，防水就不容易失敗；懸掛在外牆面上的木紋水泥板和原本的結構體之間也有一層空氣層，一方面幫助水氣在空氣層中凝結滴落，另一方面也可以避免風的壓力將水氣擠進結構體的縫隙當中。」

「我們做住宅的時候總是在做 low tech 的事情。」這句話聽起來有點開玩笑的意味，但卻是建築師對業主的體貼。「所謂的 low tech，簡單說就是我們常常講的自然通風採光：在都市裡，開窗就會接收到別人家的空調廢氣，所以住在都市裡的人們都早就習慣開冷氣、關窗戶，依賴科技帶來的各種便利。但是住在郊外，你就有條件可以享受自然環境的優點，不開冷氣也能覺得乾燥涼爽，白天不必開燈也足夠明亮，我們該做的，就是用建

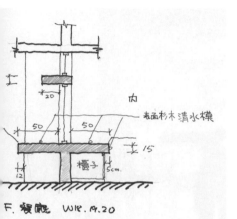
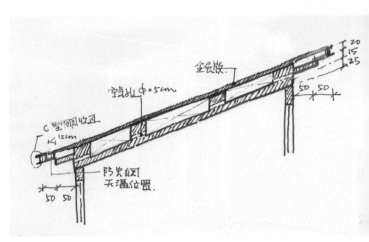

7 │ 8
9 │ 10

山中建築環境控制對策

7 一層樓地板墊高,可有效阻絕濕氣對於室內的侵襲,抬高的樓地板下方亦可做儲物空間使用。

8 斜屋頂的反樑設計,可於其中預留集水套管,頂層金屬板蓋上後形成空氣層,空氣對流,有利於屋頂保持乾燥。

9 墊高的地板形成半戶外的簷廊,提供給家人更多使用的可能性,增加空間中的互動關係。

10 完工後的斜屋頂,除了排水作用,向外伸出的屋簷也形成了露台上的半戶外空間。

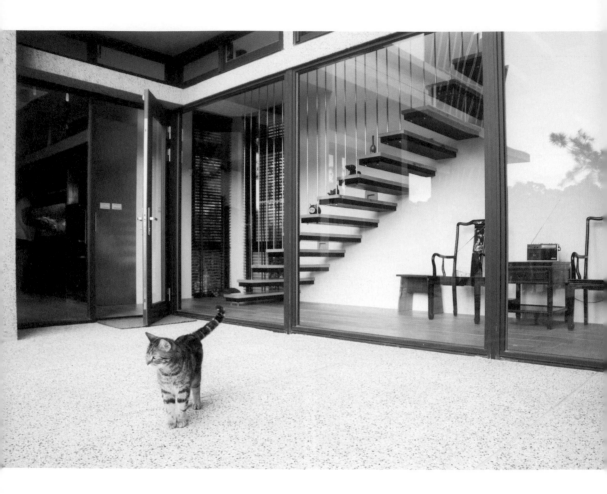

基本資料

案名：山居‧三居
案址：新竹
設計：上滕聯合建築師事務所
建築師：楊秋煜、張雯怡、劉彥佑
參與者：林映彤、林晏嶢
基地面積：2595.67 ㎡
總樓地板面積：393.58 ㎡
攝影、圖片提供：
Studio Millspace 覓 空 間 工 作
室、上滕聯合建築師事務所

設計單位 profile

上滕聯合建築師事務所，是一個追求創意熱情、與自然環境
協調的設計事務所，由林獻瑞建築師事務所（1988 成立）
與上滕建築師事務所（2008 成立）於 2015 年聯合擴編，成
為兼具創新與實務經驗的設計團隊。 事務所專注於跨領域
整合的設計思考，對於規劃、景觀、建築、室內與傢俱設計
等提出整體性的空間規劃策略。設計作品從極大的 HTC 電
子廠房到極小的一張桌子；從住宅、旅館、辦公室到公共性
的學校、生態展示館等；從聚落環境規劃到生態廠房園區設
計；並多次獲得獎項與競圖優勝的肯定。 無論案件規模，
我們以專業創意面對每個基地環境與業主需求，創造出最佳
獨特設計方案。

築的手法，讓業主可以降低對科技的依賴，以及照顧維修所帶來的各種不便。」

由建築師和業主共同營造的家

「這個案子從一開始業主的參與度就很高，我們到陳家討論設計的時候，陳小姐夫妻和阿公阿嬤都會一起參與，所以我們能清楚理解業主想要什麼，也獲得他們高度的信任。」

尤其在施工的過程中，陳家阿公幫了很多的忙：「在蓋房子的四年裡，阿公每天就帶著兩個饅頭到他的菜園種菜，順便監工，因為他們早年開工廠的時候有自建廠房的經驗，所以他很重視施工品質，也知道怎麼和建築師跟工班溝通。小住宅的細節很多，工程進度又快，有時候基地比較遠，建築師無法密集地到現場盯著工班工作，業主的投入就會對最後的成果影響很大。」也因為有過去的工程經驗，所以窗戶、地板、欄杆、格柵、木作都是由建築師把圖畫好，交給陳家人自己發包找工班來施作，有問題再交給建築師協調。

房子蓋好之後，他們還是會邀請建築師到家裡吃好吃的，買了新家具、新的古董字畫，他們也還是習慣問問建築師的意見，擺哪裡好？掛這裡好嗎？「這在我們的執業過程中是蠻特別的經驗，就像是，我們跟他們一起蓋了這個房子。」

連結人與自然的生活場景

嘉義朴子李宅／和光接物環境建築設計

設計上留下「不做滿」的空間彈性
讓屋主隨著時間
填入屬於自家生活的元素和記憶

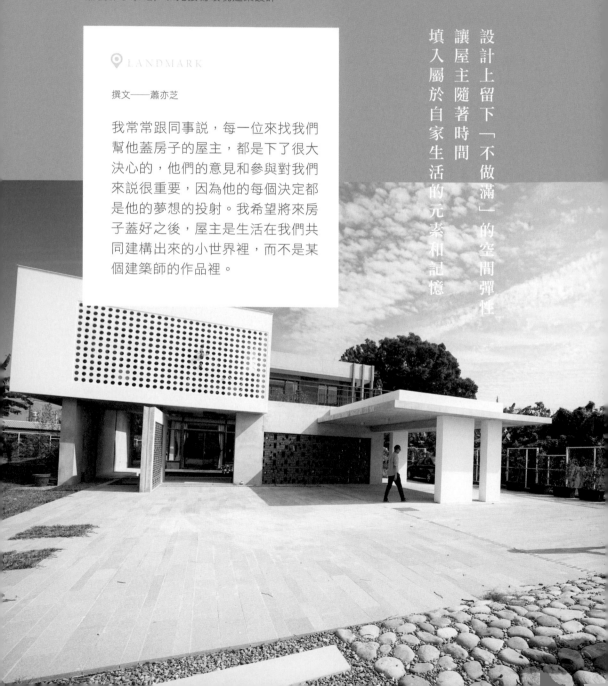

◎ LANDMARK

撰文——蕭亦芝

我常常跟同事說,每一位來找我們幫他蓋房子的屋主,都是下了很大決心的,他們的意見和參與對我們來說很重要,因為他的每個決定都是他的夢想的投射。我希望將來房子蓋好之後,屋主是生活在我們共同建構出來的小世界裡,而不是某個建築師的作品裡。

李宅的基地位於嘉義朴子市郊，西邊與小慷榔聚落隔著一條沿岸種著垂楊的漂亮水圳，東邊臨馬路，馬路對面的福安宮是當地人的信仰中心。屋主李先生買下這棟兩層樓老屋和屋前的農地時，農地上還種著滿滿的玉米和香蕉。

和光接物環境建築設計的黃介二建築師從第一次收到李先生的email，到確定要幫他整理這棟老屋，時間很漫長，卻分外有一種相知相惜的浪漫：「早在李先生決定買下這塊地之前，他就開始用 email 跟我聯絡，他會拍現場的照片給我，詢問我關於基地和房子的優缺點的問題，買下土地之後，他常常自己在老房子裡靜靜地待上一段時間，再寫信告訴我他對這個空間的感覺，我們就這樣斷斷續續聯絡了大概有將近一年的時間，我才到朴子跟他見面，確定要幫他整理房子，我能感覺他真的很喜歡這個環境和這棟房子，否則不會花這麼長時間跟我討論。」

令建築師印象深刻的是，李先生在往返的 email 中提到過：「買地的時候這棟房子就在了。雖然不大，但是看樣子狀況應該還好，喜歡它安靜地在這裡。希望它還可以繼續使用……」。

「在我們的經驗裡，通常會想保留老房子，大部分都是因為是屋主自己的老家，或是有特別的情感因素，不過這些都不是李先生想要保留房子的原因，他就是一個非常惜物愛物的人，也很喜歡鄉下那種純樸的元素，所以他的想法是，只要房子還能用，我們就簡單整理一下，讓它能繼續被使用就好了。」

真切面對基地的問題：建築與自然的再連結

在提案發想的階段，設計團隊有幾個需要處理的問題。

首先是基地的物理環境條件。朴子靠海，冬天的東北季風很強，使得這裡常常是全台灣氣溫最低的地方，而濱海地區強烈的西曬，又容易讓室內悶熱不堪，此外，李先生還有個特殊要求，他喜歡自然流動的風，這個房子將來不打算裝空調。

其次，是建築物與環境的關係。李宅落在一塊三角形的基地上，靠東邊蓋房子的一角是建地，西側臨接水圳的將近四分之三面積都是農地。因為基地只有東側臨路，所以舊建物的正立面雖然朝向西南，但原本的屋主大多從東北面的側門出入，加上整片農地都出租給他人種植作物，因此，過去這棟房子和周圍環境是沒有連結性的。

打開想像空間的建築提案：
簇群擋風、水池調整微氣候由單幢變成合院

「我們第一次跟李先生討論，當時專案負責的龔柏閎建築師和同事就準備了三個模型，三個很不一樣的設計提案。」

提案討論的階段，對黃介二建築師而言，最重要的工作目標其實是在了解業主：「建築師跟業主的關係很微妙，我們通常不太容易很快能理解一個朋友，所以必須透過一些方法，例如提出超乎他想像的提案，先把戰場打開，同時也是打開他的想像力，我們要讓他看到他沒想過的各種可能性，也藉此知道他的生活方式、對未來的開放程度和可以接受的範圍哪。」

設計團隊提出的前兩個提案，都是在舊有的建築量體上做微幅的空間調整和部分增建，以解決建築物理和空間需求的問題，第三個提案，則是在原

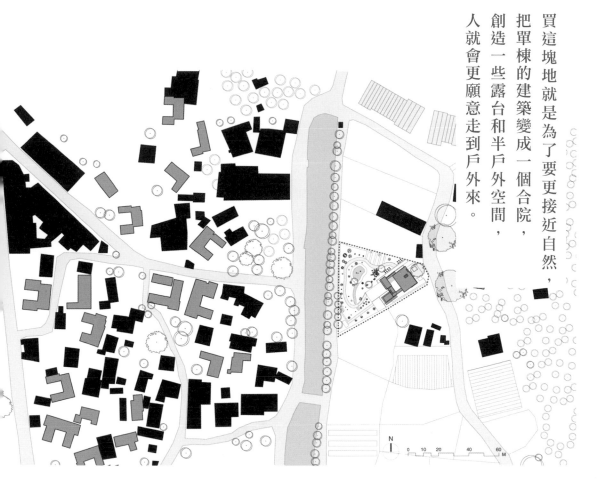

買這塊地就是為了要更接近自然，把單棟的建築變成一個合院，創造一些露台和半戶外空間，人就會更願意走到戶外來。

1 |
2 | 3

1　基地配置圖

2　量體發展模型

3　基地周遭民家磚牆的獨特疊砌方式

本的建築物之外增加新的量體，以簇群圍塑的方式達到抵擋東北季風和西曬的效果，並且在中庭配置一個水池，調節室內溫度，讓空氣能自然流動。「更重要的是，我覺得他買這塊地的目的就是為了要更接近自然，如果我們把單棟的建築變成一個合院，創造一些露台和半戶外空間，人就會更願意走到戶外來。」

建築師的提案為未來生活描繪出清晰的場景，所以雖然這個提案對空間的更動幅度和花費的金額，與他原先想像的「簡單整理一下」差異甚大，但在聽完建築師的簡報後，李先生只花了一點時間，就明快地做了決定。

Concept

設計概念

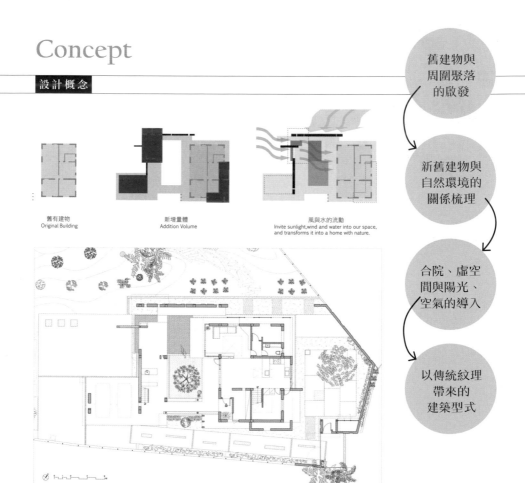

舊有建物
Original Building

新增量體
Addition Volume

風與水的流動
Invite sunlight, wind and water into our space, and transforms it into a home with nature.

舊建物與周圍聚落的啟發

新舊建物與自然環境的關係梳理

合院、虛空間與陽光、空氣的導入

以傳統紋理帶來的建築型式

「建築畢竟是一個專業領域，很多時候我們做一些事情，例如留水池、開天窗，都是為了解決建築的問題，而不光是為了好看，我們也必須讓業主了解，要改善建築物裡面的通風採光，如果只是多開幾面窗，改善的效果有限，這些環環相扣的設計手法，才能有效地解決所面對的問題。我們很幸運，李先生的想法夠開放，也真的能理解我們解決問題的想法和作法。」

自然融入既有環境的鄉間樣貌：紫薇、防風林、滯洪池

李家的人口組成簡單，只有夫婦二人，舊建築物兩層樓總共七十坪的空間對他們來說已經相當充足，建築師評估後認為，這棟建築物是一般透天厝常見的加強磚造構造，柱樑結構系統都還很穩固安全，只是空間格局需要重整。因此設計團隊選擇打開朝向中庭的外牆，以落地門窗替代，讓中庭的水池幫

北側院牆與新舊建築量體圍塑出中庭空間

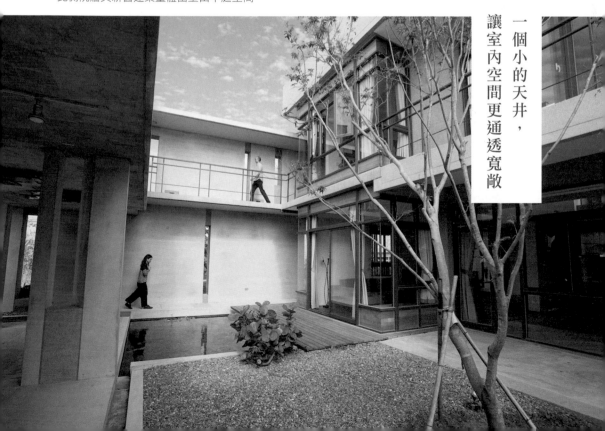

一個小的天井，
讓室內空間更通透寬敞

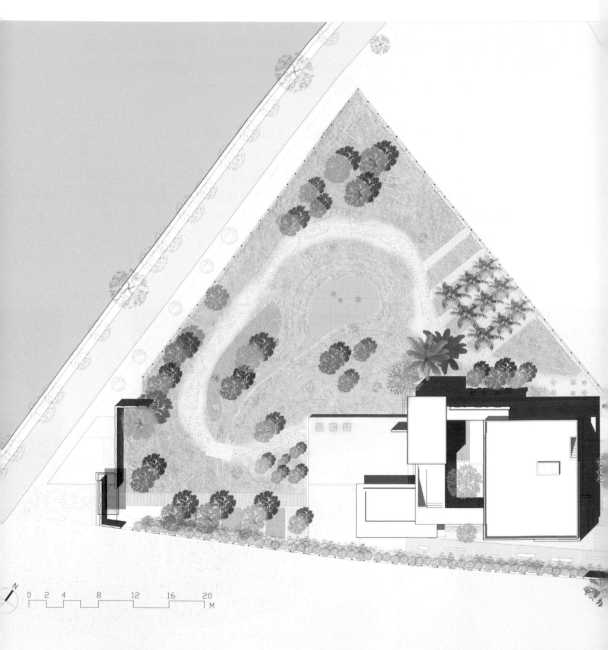

0 2 4 8 12 16 20 M

一樓平面配置圖

利用水池調節微氣候
更發揮了滯洪池的效果
防風竹林形塑出懷念的農村景色

助室內外的空氣流動。他們也拆掉部分的隔間牆，以及橫亙在空間中央的樓梯，並且在二樓樓板及屋頂各挖了一個小的天井，讓室內空間更通透寬敞。改建後的李宅，光線、空氣和聲音能自然地在空間中流動，即使屋中的兩人在各自的空間中忙碌著，也能感受到對方的存在與陪伴。

從外觀來看，舊建築物似乎有較大的變化，實際上是設計團隊創造了三個或實或虛的白色量體，配合不同高度的牆面圍繞舊建物，包圍出一個向南內聚的中庭。考慮採光和季風風向，李宅的大門入口安排在舊建築物的西南側，向前延伸出一個車庫空間，入口是一個極其簡單的半戶外通廊，通廊上方

舊建物與新建物的量體關係示意

剖面圖

再增建一個客房，正好可以幫主屋遮擋西曬的太陽。建築物北側築起一道兩層樓高的實牆和走廊，一方面阻擋冬天的北風，一方面連通主屋和客房，與兩個建築量體共同圍塑出一個尺度恰當的小中庭，中庭裡的一方水池和一棵樹，除了可以收集雨水，幫忙調節室內微氣候，也為冷硬的建築空間帶入一些柔軟的元素和生命力。

屋外大片的農地，則依照李先生的想法，維持它原有的農地樣貌，整理成一片可以種菜和果樹的自家農園，其餘的部分，建築師也特地找來熟悉台灣本土植物的景觀建築設計師李東樺合作，為連結水圳和建築物的步道，種一排開紅花的紫薇，建築物的北面，則仿效農家種一片防風的竹林，讓新的景觀自然而然地與既有的環境融為一體。而庭園中央的水池，除了作為水圳和中庭水池的過渡，是調節微氣候的一環，同時在雨量大的季節，還能發揮滯洪作用，避免庭院淹水。

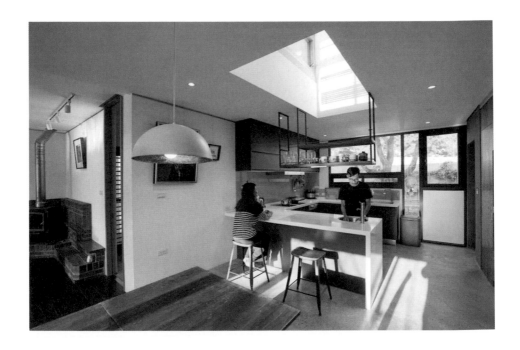

連結水圳和建築物的步道，
種一排開紅花的紫薇，
自然而然地與既有的環境融為一體。

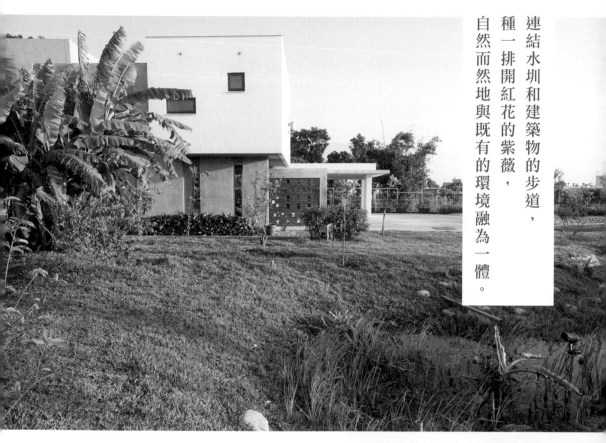

4 | 5
6

4　光線、空氣和聲音能自然地在空間中流動
5　維持著鄉間樣貌的庭院
6　為連結水圳和建築物的步道，種一排開紅
　　花的紫薇

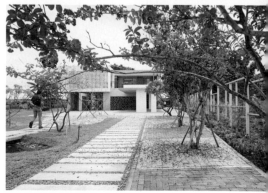

用台灣元素連結新與舊的生活記憶

李宅改建前的舊建築物，是一棟三十幾年屋齡的兩層樓加強磚造建築，立面有當時豐富的裝飾元素，例如細長但不具結構意義的柱子，和菱形、圓弧的外牆開口，材料是當時流行的小口馬賽克，講究配色，雖然特色鮮明，卻也因此具有強烈的時代感。在與時俱進的美感與價值的兩相衡量下，建築師最終只選擇保留建築物外牆的寶藍色窯燒磁磚，並且在新增改建的部分，選擇使用紅磚、木材、水泥粉光這些觸感溫暖，能連結大家生活記憶的台灣本地材料，與舊建物和材料相呼應。

雖然是常見的材料，但設計團隊仍然用心將材料處理出新穎的面貌。例如大門入口旁的鏤空紅磚牆，一方面與農村畜養設施常用的鏤空磚牆相呼應，但另一方面，這裡砌磚的方式，有別於傳統上下規律交錯的疊砌方式，而是另外創造一套規則，尤其當西曬的陽光穿過磚牆打在地上，點點光影彷彿樂譜，彈奏出獨特的韻律。二樓客房的外牆也是同樣的道理，捨棄一般直接開窗的作法，設計團隊在外牆上洗滿一整面牆的規則圓洞，為室內空間創造了非常戲劇性的視覺效果，這些圓洞同樣呼應後方廟宇傳統建築元素，同時在視覺上也讓整個量體顯得輕盈許多。

不僅是李宅，從和光接物歷來的住宅作品當中，不難發現他們對本地建築材料的偏好，而且，同樣的材料，在不同的作品裡，總是能在材料的接合、細部的處理上，呈現不同的表現性，黃介二建築師說，適切的材料的選擇和表現性，全都是花時間磨出來的細節，他和事務所同事都非常樂在其中，也無怪乎這個事務所做一個住宅案，從設計到完工通常都要花兩到三年時間。

7 │ 8　　**整理新舊材料塑造建築表情**

7　施工階段將小口馬賽克磚全部打除,留下寶藍色窯燒瓷磚,
　　以及屋頂鏤空開口和兩旁的細長裝飾柱。

8　舊建物原貌,講究配色的小口馬賽克磚,風格強烈,卻也流
　　露出濃濃的時代感。

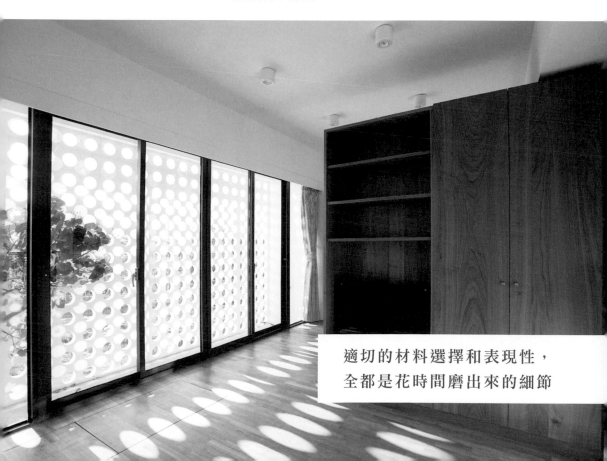

適切的材料選擇和表現性,
全都是花時間磨出來的細節

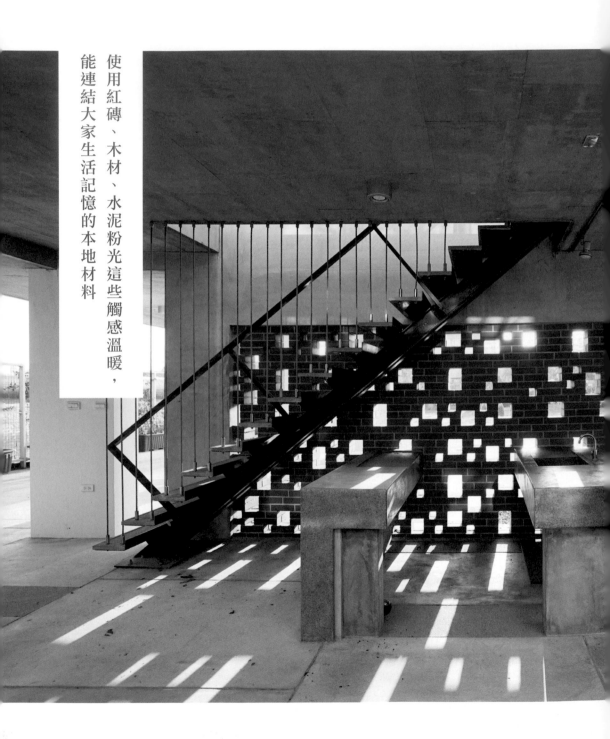

使用紅磚、木材、水泥粉光這些觸感溫暖，
能連結大家生活記憶的本地材料

感覺得到風與陽光的住宅空間

「我們試圖把陽光、空氣、自然帶入人造空間的意圖」，在這些房子裡，人們可以在陽光的角度裡感覺時間的移動，在中庭裡吹風，有一搭沒一搭地閒聊，小孩在寬闊的庭院中奔跑，或像李先生喜歡的，在傍晚時，一個人拉張躺椅在入口的通廊下享受徐徐的晚風。

這種生活在自然裡的閒適和舒緩，看似專屬於鄉間生活，然而即便是在都市裡，他們一樣沒有放棄嘗試。在都市街屋的案子裡，設計團隊總是會在建築物與鄰房之間適度打開一些縫隙，引進光線和新鮮空氣，讓自然進入人們的生活裡。

「做住宅本來就是在幫業主完成他想像中的生活的場景，正好我和事務所同事們都是很重視『生活』的人，我們事務所中午會一起吃飯，我們會在意食物好不好吃，會彼此分享一些日常的新發現，我覺得所謂的『生活』就是由這些小事累積起來的，所以我跟業主或是陌生朋友介紹我們事務所的時候，都習慣從這些小事說起。」

特別重視住宅裡的風和光線，彷彿也和事務所的名字有所連結？黃介二笑著說當初命名時沒想過，但也許真的有這樣的念頭：「『和光接物』這個名字，它是出自老子的《道德經》，和光是指每個生命的原初是光，光與光之間沒有邊界，所以能互相傾聽與成就；接物則是幫助他人、接引萬物的意思，和諧地與自然的頻率及脈動接軌，也是我們對設計的要求與期望。」

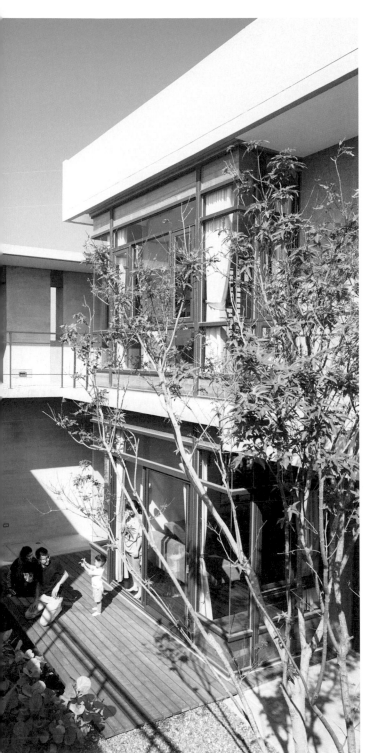

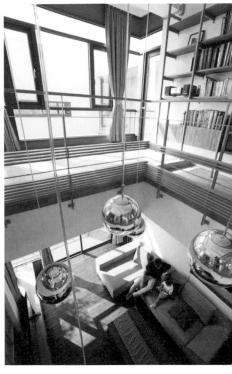

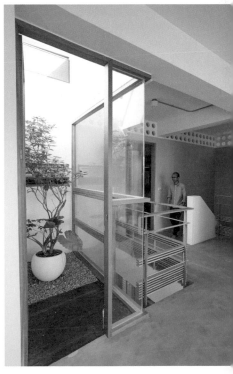

為使用者留下「不做滿」的空間彈性

在各種類型的建築中，住宅與屋主的關係最為緊密，很多時候，設計團隊為業主設想了很多、甚至業主也覺得很好的想法，但若是跟實際上的生活習慣相距太遠，再好的設計最後都可能會棄置不用，或者在一段時間之後被翻修改掉。

「我常常跟同事說，每一位來找我們幫他蓋房子的屋主，都是下了很大決心的，他們的意見跟參與對我們來說很重要，因為他的每個決定都是他的夢想的投射。我希望將來房子蓋好之後，屋主是生活在我們共同建構出來的小世界裡，而不是某個建築師的作品裡。」

因為住宅的使用和人的生活型態息息相關，當使用者的家庭組成、生活作息產生改變，住宅空間往往就會隨之變動，因此，在設計上留下「不做滿」的空間彈性，讓屋主隨著時間填入屬於自家生活的元素和記憶，這棟住宅才能真正貼合「生活」，成為獨一無二的自宅。

基本資料

案名：嘉義朴子李宅
案址：嘉義朴子
設計：和光接物環境建築設計
建築師：黃介二、鍾心怡
專案建築師：龔柏閔
參與者：龔柏閔、周銘彥、李宜蓁、戴銘志、黃昱智、陳玟茹、羅仕勳
攝影、圖片提供：和光接物環境建築設計

設計單位 profile

和光接物環境建築設計
本團隊主要的成員，開始是由黃介二建築師事務所及鍾心怡建築師事務所同仁所組成，分處於台南、新竹兩地。相信簡單樸實的價值，期許自己與成員能專注且真心的對待身邊的每一件人事物，先能有自在的生活而有自在的產出。希望透過傾聽及空間的創造，重新喚起人與人、人與自然的連結，回到本初；也期許每個動作能做到對萬物的尊重與感激，和光接物，彼此成就，不受專業的侷限來反思空間的呈現。

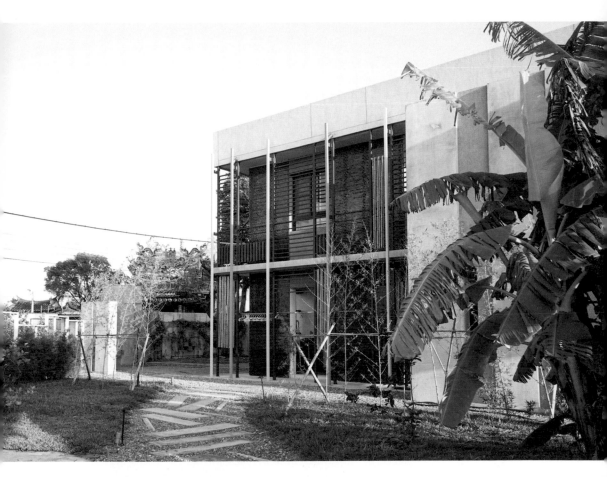

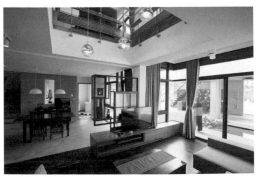

CASE —————— 05

隱身在樹林中一個蜿蜒的夢

布魯諾咖啡／哈塔阿沃設計

⦿ LANDMARK

採訪撰稿——劉佳旻

入夜後,從大肚山頭朝西往下,
一條點著藍光的公路就彎折在山
坡上;蜿蜒行進在這條山間公路
時,偶爾能看見路盡頭大肚市區
的燈火彷彿一片星海,時而在更
遠盡頭處則能看見一整條海平面
張開,在霧藍的水色氤氳間吞吐
著寧靜。

它是藍色公路上一個讓人駐足的驛站,
一小塊隱藏在林間的祕境。

就落在這山路的起點不遠，從藍色公路岔出一個小彎折，首先入眼的是以幾株高大優雅的落羽松，小小的羽狀葉彼此摩娑舒展；循著步道，一塊微微凸起的綠坡地上，半掩在落羽松間的赭紅色長形小屋就進入視野之中；外立面波浪狀的彎折之間嵌著透明的大窗，窗上映著三角形的倒影。

循著咖啡館蜿走的石板步道，就能看見以藍色線條塗構成的杯子招牌、下方 BLUE ROUTE 的字樣裡頭嵌一個咖啡豆的擬態。這一間漾著隨興氣氛的咖啡館，是由羅曜辰設計的布魯諾咖啡。

它是藍色公路上一個讓人駐足的驛站，一小塊隱藏在林間的祕境。

不管從哪個角度看，都有著如畫風景的布魯諾咖啡，天氣好的時候，赭紅小屋、綴一點黃的樹梢與藍天、白雲就構成一張逸出日常、帶了一點童話氣氛的景觀。而從咖啡館朝外的明亮的窗景裡，則是幽謐的林間坡地，朝著遠方悠長、似乎無限延展的視野。

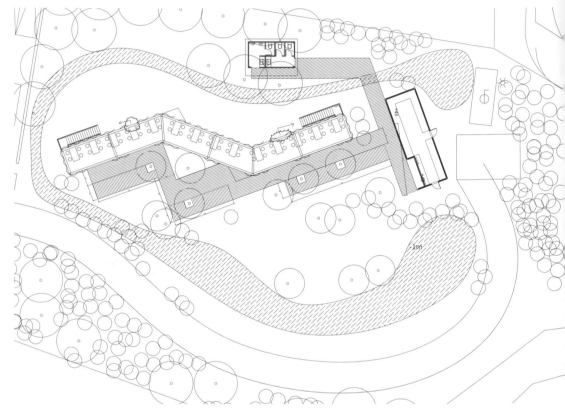

一層平面配置圖

曲折的配置方式：將接觸環境最大化

基地落在傍臨藍色公路約一千五百坪的小坡上，讓這個咖啡館在初期設計時就獲得極大彈性。原來也是建築相關領域的業主，希望能在這塊家族土地上打造公路旁的一小塊讓人停留、休憩的所在。

從衛星空照圖來看，可以清楚看見作為主體單元的咖啡店，是用三個長方體以彎折的方式構成，像是一個南北朝向、拉長拉開的Ｎ字。這個彎折的形態，除了呼應夜裡會綴點藍光路燈的藍色公路的蜿蜒形態外，附近也有一條萬里長城步道，因其曲折的形態就如萬里長城而得名。

山路、夜景，就是兩個開始發想這個案子的基礎元素。

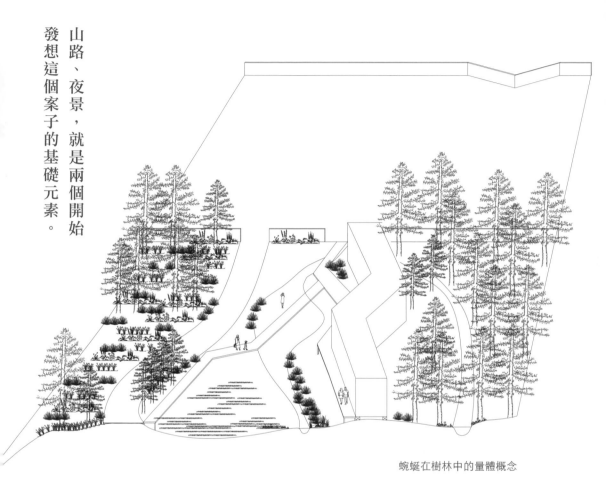

蜿蜒在樹林中的量體概念

因為事務所距離藍色公路不遠，羅曜辰平常就很常自己開車在這一帶山路兜風。接到這位業主來拜訪、談最初的想法時，就很有感覺。山路、夜景，就是兩個我開始發想這個案子的基礎元素。」為了呼應山路，建築物設計成像步道也像山路那樣蜿蜒的空間。原來咖啡店設定是從傍晚開始營業，因此在鋼構立面上並未嵌入玻璃，讓整個空間像是一條開放的廊道，拉長的建築體讓在裡頭的人們可以接觸到環境的最大面積。

藏在自然中的建築形態：「折」與 11X3 長方形

「原本最初的想法是作一個涼亭在這裡，只有晚上開放；究竟要採用單體建築還是其它形態，跟業主作了許多討論。我們一致的共識是，不做過高的建築，以維護原有的景觀；同時將大片的基地讓出來作為景觀、種許多樹，讓建築體能藏在林間、成為山景的一部分。」

後來因為股東們的要求，調整成白天也營業，讓整個設計在過程中有過幾次思考軸線上的變化。原來強調空間雕塑的單體建築提案，慢慢地修改成更純粹的空間形態：以三個各 11 米乘 3 米的大長方形折接，這個長形體朝西大面開窗，將西側的景觀全部大方納入，有著接連天際線的林間幽靜，隔著坡地遠處能看得到一點市區的喧嚷；東面都開細的小窗，面向與廚房、廁所兩個另外獨立的小單元所圍起來的內院。這樣的設計讓彼此對臨 3 米的窗景，有了豐富的變化。

拾級藍色階梯而上，咖啡店單元的二樓也設置了景觀咖啡座，以折角鐵板圍塑起來的空中廊道，在傍晚入夜後就是最佳的觀景台。

「整個建築物的型態變得非常極簡，單純用一個折的動作就完成。其實是我最喜歡的方式，就是用一個最簡單的方法，從頭到尾都很一致，但是又能表現出變化。」羅曜辰說，以山為主體的大空間形態是折，以建築體為主的小空間形態也是折，用一個動作就把環境收入了建築的形態之中。

Concept

設計概念

將與環境的接觸最大化

以蜿蜒的空間呼應山路

融入環境的建築形態—「折」

利用鏽蝕創造自然的粗糙感

用一個最簡單的方法，從頭到尾都很一致，但是又能表現出變化。

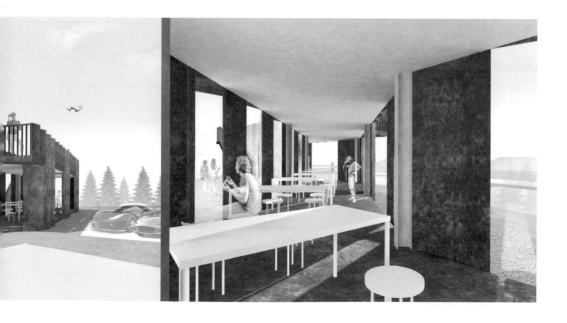

與大地一體成型：預鑄工法應用於色彩呈現

赭紅色的外觀讓這個咖啡小屋在林間特別地醒目，也為整個建築打造了融合大地的色調。採用鐵板作為材料，主要就是這個以鐵板鏽蝕而成的色調，不僅回應了大肚山區特有的紅土層，讓建築跟土地的顏色連結起來，另一方面鐵材鏽蝕的觸感也有點接近土壤的粗糙質感。

「其實鐵板在工廠預作的時候，是以金屬灰的生鐵板來製作，然後搬到現場後使用溶蝕藥劑讓它自然生鏽，慢慢等那個鏽紅色到位。」羅曜辰笑著說，「我天天來看，看到顏色到達我要的紅，就趕緊要業主來上保護漆。」儘管上了保護漆，他也提到，鐵板只是減緩了鏽蝕過程，隨著時間變化，鏽紅色還會再繼續深沉下去。「我很喜歡這種跟著時間變化的感覺。」

由於業主希望減少現地大興土木的建造行為，因此鐵板事先在工廠預作，之後運送到現地組裝。「比如說，咖啡店主體單元的尺寸是 11 米乘 3 米，就是拖吊車能夠搬運的最大尺寸，這些都需要事先調查，否則萬一做成 4 米，吊裝車無法搬運就糟糕了。」

如果仔細看餐廳單元的雙屋頂或廁所單元的斜屋頂，或者走在咖啡館二樓的景觀陽台，都可以看見兩個凸起的半橢圓形有個小圓洞的吊孔，組裝之後羅曜辰刻意留下這些可愛的吊孔，也留下這個預作工法的痕跡。

```
1 |
2 | 3
```

預鑄工法的工程注意事項

1　作為主要建築構造材料的生鐵板，皆在工廠預先組立，之後再運送到現地組裝，以減少基地內的工程行為。

2　必須設計成吊車能搬運的尺寸內。

3　現場組裝的預鑄房屋，可縮短工期，但廚房單元需要的「滿焊」工法，必須另外挑選夠厚的鋼板。

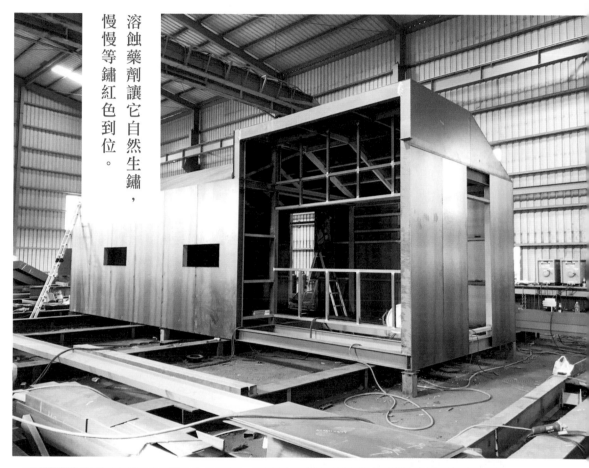

溶蝕藥劑讓它自然生鏽，慢慢等鏽紅色到位。

在小細節用心：焊接工法與集水設計

鐵板鑄焊的工法也有著特有的小巧思：廚房單元由於鐵片與鐵片相接下方已經沒有其他板材，因此並非使用一般的點焊而是使用滿焊的方式來密封鐵件之間的縫隙。然而滿焊的時候，若使用鐵板過薄就容易變形，因此也需要與鐵工廠一起測試合用的厚度。羅曜辰提到，相對來說咖啡店單元就僅使用點焊，並在板與板之間折出的三角形區域地面放置卵石，若側牆有雨水滲入的時候，水會沿著板子留下，被這些石頭接住。

而廁所單元則在側牆下方留有通風縫口，若端詳屋簷，會發現屋簷採用的並非是一般的收水孔，而是將屋頂反折起來、一體成形的收水道。羅曜辰解釋，「一般ㄇ字形的收水條若作在這裡，會干擾整個建築語彙的純粹性，這樣把收水跟屋頂一體成形，就讓屋簷的線條也能夠俐落許多。」

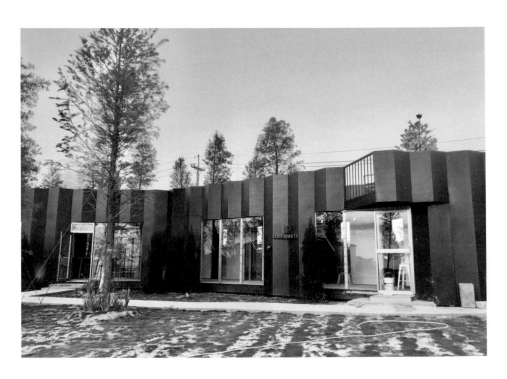

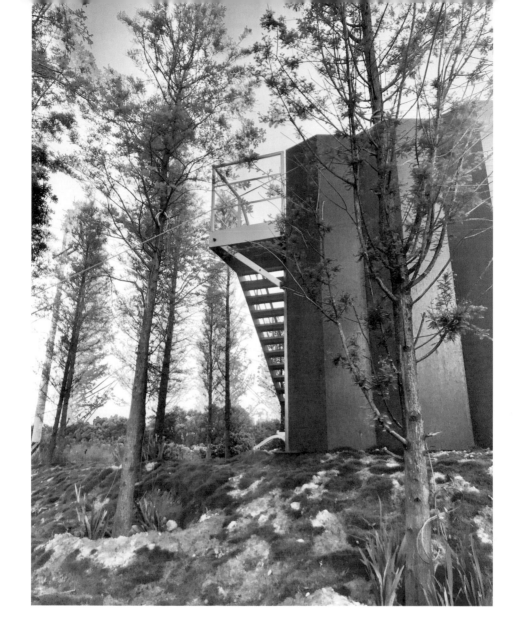

從「折」開始的變奏：單元空間模矩化與配置

對通常以模型來發展空間配置的羅曜辰來說，這個案子是少見的並非以模型來發展配置的設計。「其實在最初期設計單棟的時候作了模型，不過中途加入必須白天營業、加上業主不希望在現地建造等條件，就完全改變了原有設計的思考方向。」羅曜辰說，原來的設計比較有雕刻感，需要用模型來檢視各角落的視線與空間感，但最後實現的設計則是僅以一個「折」的動作、一個形態來完成，因此透過平面圖與 3D 模擬就能掌握開窗的變化與空間形態。

決定不在現地施工之後，對羅曜辰而言，就像改變了一個腦袋來設計。他提到，原來單體建築階段時的設計，也是以廊道串連起幾個空間，但這些空間單元形態太過複雜，不僅天花板有高低差，也還有一個屋頂；若要在工廠施工，有些地方太寬、而有些地方又太長，尺寸上受到限制。

因此，「模矩化」就成為羅曜辰在設計變更上的優先選項。他以三個相同尺寸的單元組構成曲折的形態，以「折」這樣單一語彙去反覆變奏，用單純的手法來創造出最豐富的形態變化，創造出「數大便是美」的美感。

「這個案子強迫我不去做一個雕塑感的建築，而是用模矩化的思維，在重複性裡找變化。」他笑說，其實這手法不難，難的可能是心魔，也就是「你願不願意相信這麼單一的東西可以有美感？」羅曜辰說：「所有的設計師可能都會問：這樣會不會太簡單？也可能因此而試圖去增加材料、畫面上的豐富性。要說服單一的材料、單一形態變化就能是美，是一個關卡。」

內部空間透過兩個折，形成內部一種「此不見彼」的距離感；走進咖啡館，有一種曲繞的空間體驗，有一種深不見底、看不到轉角之後空間的神秘感。「這就很像我們開車在山路上的感覺，轉彎過去之前你不知道彎過去後是什麼樣的風景。」

然而這樣的設計也讓店裡的服務動線拉長，羅曜辰說，一般業主可能並不願意接受這樣的配置，不過布魯諾咖啡的店主人卻非常喜歡這個呼應了周遭地形的安排。

4 |
5 | 6

4　走在布魯諾咖啡的二樓座位區，最能體會在樹林間蜿蜒的趣味。
5　曲折的建築，創造出室內掩映互見，有趣的視覺效果。
6　低矮的建築量體，謙遜地融入周遭自然環境。

走進咖啡館，
有一種曲繞的空間體驗，
有一種深不見底、
看不到轉角之後空間的神秘感。

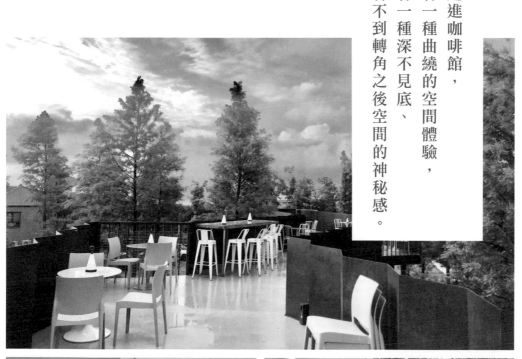

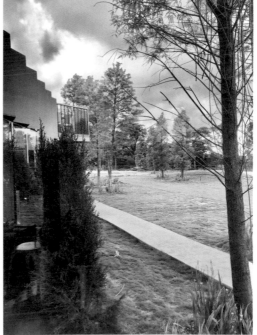

基地上的聚落化：創造裡與外的關係

「折」的語彙從空間配置更進一步發展到立面，折出高三十公分、底部九十公分的三角形反覆；這個突角大於九十度，帶著緩坡綿延的溫暖線條。「折」的語彙也深入在單元配置之中，因為基地的腹地寬廣，在咖啡店主體設計上便將廁所與未來供餐的餐廳單元分開，三個空間就折成小聚落，循著石板路徑探入，像是花園探徑一般，充滿別有洞天的空間感。

三個建築體彼此間也充滿變奏的趣味：平屋頂的咖啡店主體，與斜屋頂的廁所、雙屋頂的餐廳單元，同樣以「折」展開，構成了系列的整體感，又創造出單一語彙翻生的豐富性。

咖啡店裡，柔白與天空藍的色彩配置則與外觀溫熱的赭紅形成對比。這個柔和的空間色彩讓走進咖啡館的人們都能鬆一口氣——特別是在這樣熱曬

的日子裡，外頭沙沙作響、震耳欲聾的蟬鳴在進到屋子裡之後好像都變得安靜許多。

這樣的色彩策略，也是刻意與窗景做搭配的設計。羅曜辰提到，以白色調為主的內部空間，會襯出比較高飽和度的窗景，明亮度也會提高。若以深灰色或黑色的內裝，雖然會突顯窗景的明亮，但反而會使風景過度飽和而顯得過度強烈。「你仔細看，其實這個白也不是純然的白，它跟窗外的天空那種灰藍色是有點接近的。」

7 | 8

7 鑲嵌在鐵板構造內的開窗，營造出行走時虛實變化的視覺效果。

8 建築量體向水平延伸，曲折的造型創造出與外界最大的接觸面積。

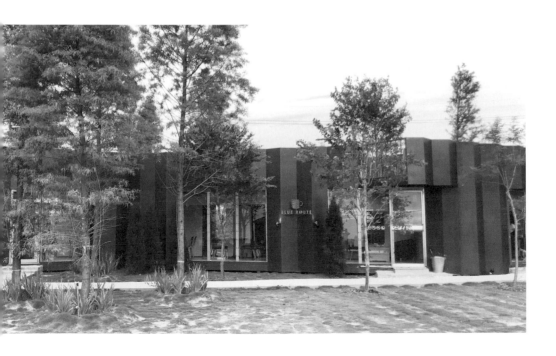

咖啡店裡座位區高低不一，臨著大窗的朝西座位低矮，而東向座位則搭配細長窗輔以高腳椅座，這樣的配置創造出模矩空間中的動態感，也讓座位與座位間保持相應的距離感。羅曜辰笑說，「就像來看夜景的人，不想要跟其他人肩併著肩、擠在一起一樣，座位的高低錯落感能夠拉出恰恰好的距離。」

搖曳著樹影的落羽松，影子恰好投在窗邊、投在石板步道上，綠蔭隨著步道蔓延，遮蔭著咖啡館，也阻擋了晝夏的日曬。就著草坡與樹林，這座咖啡小屋既像一個隱在彼方的小驛站，也像是蜿蜒之間的一個夢，安靜地與大地共生，等著經過的人們造訪。

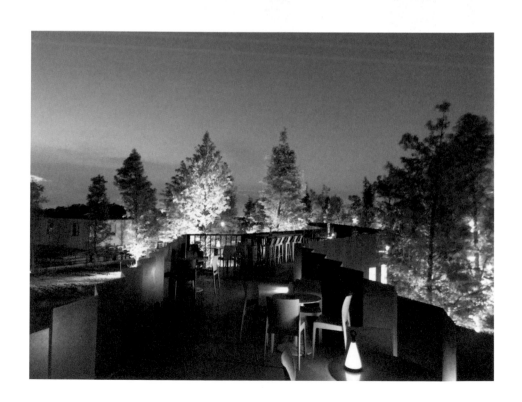

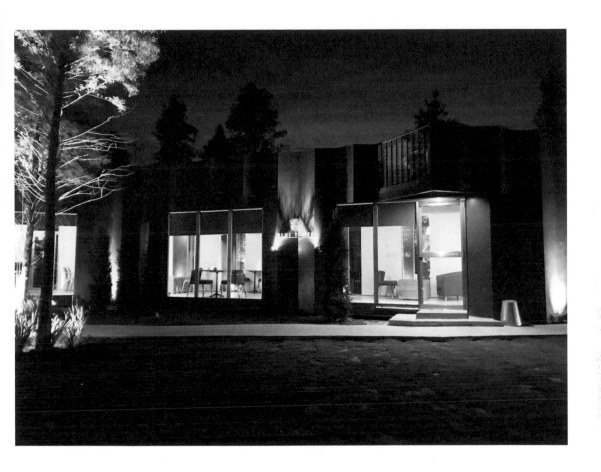

基本資料

案名：布魯諾景觀咖啡
案址：台中市大肚區華南路 51 號
基地面積：4680 ㎡
總樓地板面積：310 ㎡
設計：哈塔阿沃設計
施工：登田營造

設計單位 profile

哈塔阿沃設計（hataarvo design）成立於 2011 年，以自然而然的
設計理念，創造一個合諧而且適當的關係。主持設計師羅曜辰，
英文名哈塔〔Hata〕，1976 年台灣出生，2001 年中原大學室內
設計系畢業，並於 2006 年完成東海大學建築研究所碩士學位。
畢業後的建築實踐在德國著名的建築師事務所擔任設計師，也在
東海、逢甲兩所大學建築系擔任設計課指導老師。哈塔阿沃相信
建築實踐的過程需要思考空間、人與土地之間的一致性，並且積
極尋求基地的獨特性與延展性，讓建築可以傳達土地的美是哈塔
阿沃設計的中心思想。

修行者之家的原型

進之宅／林柏陽建築師事務所 境衍設計有限公司

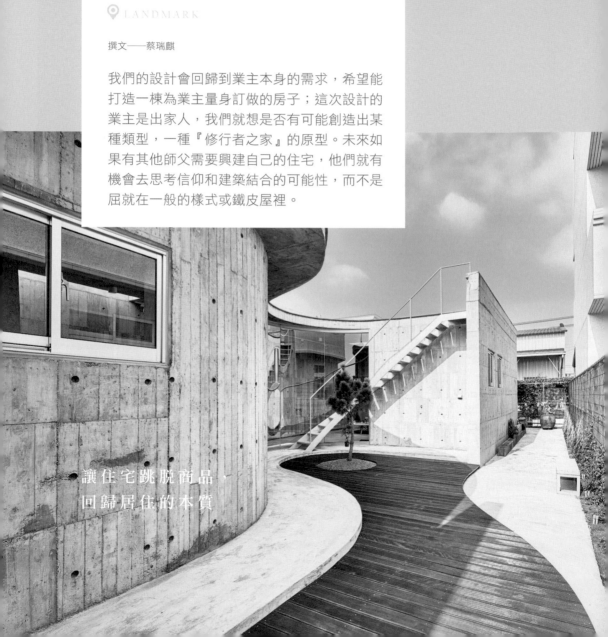

LANDMARK

撰文——蔡瑞麒

我們的設計會回歸到業主本身的需求，希望能
打造一棟為業主量身訂做的房子；這次設計的
業主是出家人，我們就想是否有可能創造出某
種類型，一種『修行者之家』的原型。未來如
果有其他師父需要興建自己的住宅，他們就有
機會去思考信仰和建築結合的可能性，而不是
屈就在一般的樣式或鐵皮屋裡。

讓住宅跳脫商品，
回歸居住的本質

在制式的房地產市場中，住宅是一種「商品」，買賣之間限制了對建築的想像。建商試著製造出好賣的商品，住戶則思考日後換屋時，舊宅好不好脫手？「三房兩廳」的型態因此成了市場上的最大公約數。為了商品的賣相，石材、金屬格柵，被廣泛地運用在住宅大樓，成為一種高級的表徵。

當建築師接到了一位出家人的設計委託和修行者的生活型態對話之後，「進之宅」出現在台南白河的土地上。當住宅可以不再是商品，「三進兩院」取代了「三房兩廳」，奢侈的建材亦離開立面，建築呈現它樸實無華的本質。

基地兩旁緊鄰著鄰房，建築師將「埕」轉化至基地內，創造出既內聚又開放的空間

溝通創造出所有可能性

業主經歷了數十年的四方雲遊，一直都是以各處寺廟為家，終於在因緣際會下尋得台南白河的一塊土地，希望能建立一座供自己未來居住和修行的清淨之所。「業主在一次展覽上看過我們的作品後，就帶著一張他手畫的圖來找我們，問我們能不能幫他蓋？」林柏陽回憶起初次與業主碰面時的情境：「他只說希望能蓋一棟很『素雅』的房子。」

「我當時跟業主說：『我可能不會幫您蓋，但我可以給您一些意見。我們應該先弄清楚您真正要的是什麼，而不是一開始就做設計；而且既然您來找我，我們也會希望在設計中成就一些事情。』」業主這才意識到，一個設計案乃始於雙方充分的溝通。「要蓋素雅的房子沒有問題，但是大部分的人分不清楚清水混凝土、芬蘭板、粉光面等等的差別，所以我就拿了一些書讓業主回家看。」於是林柏陽拿了幾本安藤忠雄、隈研吾，以及現代建築大師密斯·凡德羅（Mies van der Rohe）的作品集，讓業主先回家「做功課」。

讀過林柏陽提供的書籍，業主才漸漸了解建築師的工作，並不只是幫人把房子蓋起來；他開始能夠領略空間的品質是如何被塑造、材料的質感要如何被表達，而偉大的建築則將永遠留傳。業主帶著對建築的全新認識，再次回到境衍設計，他問起這個預算極為有限的案子，是不是也有機會能成為某種經典？林柏陽回答道：「預算不足有預算不足的做法，但是我們不能急，急了就會變成妥協。好的建築能成為經典，而不是用一坪多少錢來計算，如果您可以信任我，我們就有機會來創造一些成就。」

Concept

圍繞在時間因素中的修行場所

尋得台南白河的一塊土地，
建立一座供自己未來居住
和修行的清淨之所。

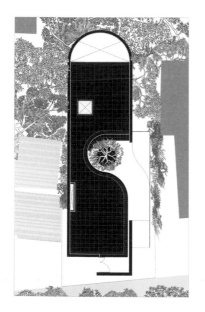

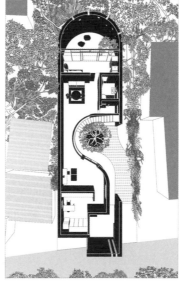

長型基地
與「埕」
自內發性
的可能

↓

考慮時間
與光線的
變化

↓

探索混凝土
材料的
可能性

↓

控制建築
尺度，創
造極簡的
居住空間

重新塑造建築入口

「我們事務所一直在研究台灣傳統民居中的『埕』，在現代建築裡的可能性。」林柏陽闡述著他的設計思考：「『埕』是一種很東方建築的空間，它帶給建築物一進、一進的狀態，過去被合院包圍起來的埕，室外空間提供了家庭成員聚集的場所，是實質的『家的中心』，同時也是回家時的入口。它內聚的形式也保持了開放的特性，我們希望能在這個案子裡給人類似的空間感受。」

設計方案是在面寬有限、三面有鄰房的基地裡，利用一條轉折經過室外玄關的迂迴動線，引導人走進基地內部，在建築物的正中心創造出「埕」。來到這個圓形的埕，便能看見房屋大門，在這裡，設計團隊成功地把傳統合院的空間型態，以現代、幾何的手法，轉化到狹長形的基地裡。

位於中心的圓，同時也控制了基地內所有空間的分割。從平面圖來看，圓周定義出神明廳、客廳的室內外分界；如漣漪般向外擴散的同心圓，一道一道地界定出建築外牆、廁所、玄關、臥室，最後則是入口照壁和內庭的曲面牆。所有的線條，都被極其理性地控制在圖面上；而所有理性線條的中心點，卻又種植了一棵生機盎然，象徵著生命的樹。這正是隱含在本案設計中，最值得玩味的強烈對比，以代表感性的樹為中心，理性的線條劃出了「三進兩院」的「進之宅」。

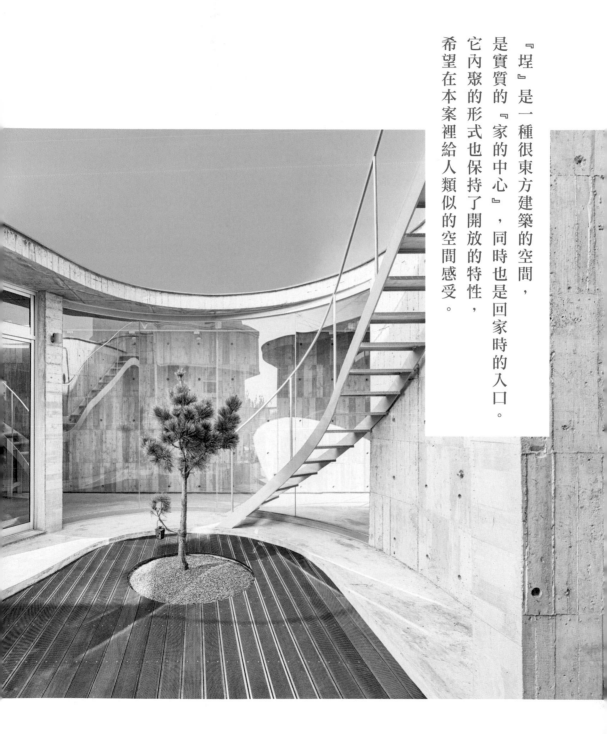

『埕』是一種很東方建築的空間，
是實質的『家的中心』，同時也是回家時的入口。
它內聚的形式也保持了開放的特性，
希望在本案裡給人類似的空間感受。

隱含在建築裡的時間：以等待共築的經典

進之宅是一座與「時間」息息相關的建築「從我第一次跟業主見面，我們花了兩年的時間來溝通、設計。」林柏陽談起進之宅從設計到施工的過程：「而且這個案子預算很少，我們是用部分完工的方式，一點一點把它完成。像是通往屋頂的樓梯，是在主體結構完成之後才做的，之後又等了一段時間，等業主慢慢準備好經費，才做了中庭的木平台。」施工期間匆匆兩年過去，進之宅的工程仍是進行式，未來還將申請增建執照，興建屋頂的遮陽棚與前方的鐘亭。

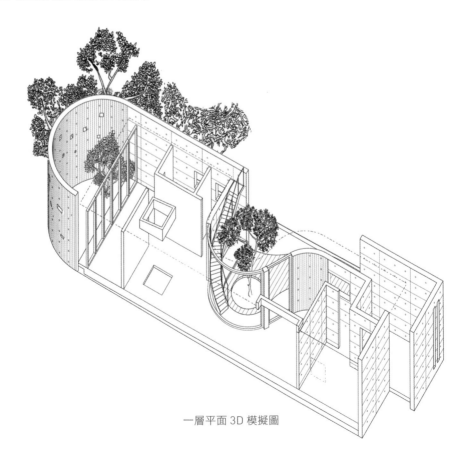

一層平面 3D 模擬圖

時間也是設計的關鍵元素，林柏陽以「日晷」的概念，思考陽光在建築物裡的變化，從一天的早上至黃昏，到一年中的四季變化。日出時分，來自東方的陽光經由樹梢，透過中庭的弧形玻璃照亮了室內，進之宅的一天被喚醒；隨著太陽逐漸爬到天空頂端，天光灑在玄關、神明廳與起居室，光的移動為室內帶來自然的風景；夕陽偏西，溫暖的光線射進廚房裡，提醒著主人晚餐休息時刻的到來。

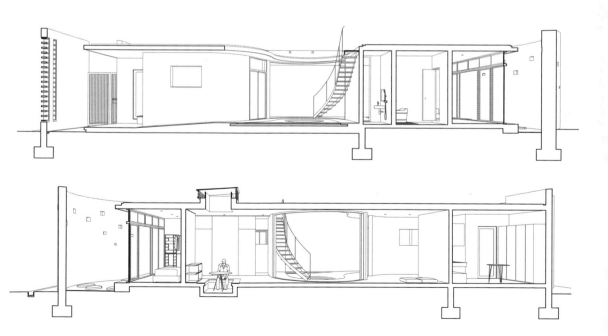

位在北迴歸線以南的台南，對光的感受較之中、北部尤為顯著，進之宅臥室開向北面的窗，面對內庭和圍牆，平時不會有直射陽光照射進來。唯有在初夏時分、夏至日的前後，當太陽經由偏北的路徑劃過天際時，陽光將透過圍牆的小方孔照亮內庭與臥室。猶如前人利用日晷辨認時間與日期，在進之宅這棟與天空緊密相連的房屋裡，日光讓人深刻地體驗光陰的推移、四季的變幻。

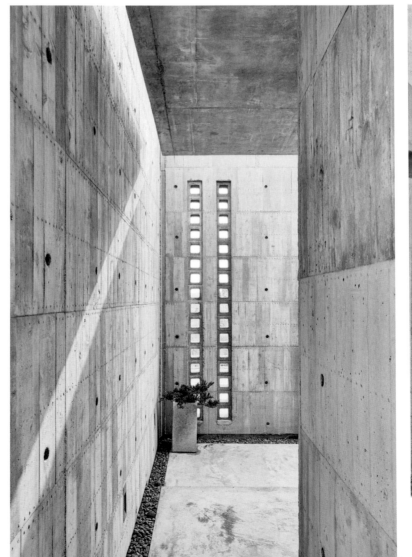

2
1 | 3

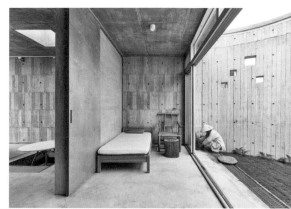

1 玄關牆上的空心磚,讓南方的風吹進中庭。

2 淨深不到 2 公尺的臥室與內庭連通,完全不顯得狹窄,直達屋頂板的推拉門創造了流通的空間。

3 與天空結合,讓人在建築內體察四季的變幻。

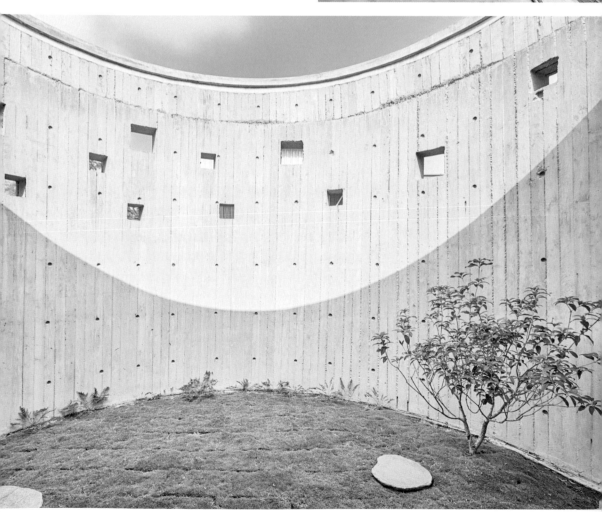

屏除欲望的空間

在這個設計施工期間總計長達四年的「小案子」裡，林柏陽有機會去思考
是否能創造出一種「修行者之家」的原型。如何利用空間的手法，將使用
者的欲望降到最低？他提出的答案是承重牆結構系統，使建築物得以打破
柱與樑的藩籬，創造出通透的室內空間；當結構體完成，同時也是居住空
間的完成，不需要更多的裝修，去包覆突出在空間中的樑與柱。

來到進之宅，通過玄關，走在前往中庭的走道上，兩側的混凝土牆面毫無
裝飾，僅有來自天空，從屋頂板與側牆間的隙縫流瀉而下的陽光，讓這條
小徑不顯得幽暗。季風來自南方，穿過身後照壁的空心磚，息息吹進中庭
裡。打從走入進之宅的第一刻，就彷彿身外之物一件一件地離身而去；在
這裡，只剩下身體與大自然的對話，讓人去感受陽光的包容、微風的輕撫。

在中庭，一面晶瑩透亮的弧形玻璃映入眼中，這道玻璃牆可說是本工程裡
唯一的奢侈，它是塑造空間開放感不可或缺的角色。通過大門進入神明
廳，一張木桌擺著一尊小小的佛像，天窗帶來的陽光標誌著佛像的神聖
性，除此之外更無他物。從端坐在木桌上的佛像之眼，看見庭中之樹與白
河的天空，弧形玻璃牆讓室內外彷彿沒有了界限，自然景色無時無刻映照
在生活之中。

起居室是一處 1.2 公尺見方，深 45 公分的下凹地洞，洞穴的四周圍鋪上
塌塌米，便是友人造訪時閒談聚首的地方。沒有多餘的家具、沒有沙發、
沒有電視機，甚至連一張椅子都不需要，唯有從頭上四方天井灑落的陽
光，一寸寸刻劃著時間的流動。連結著起居室與臥室的，是一扇高 3 公尺

4
—
5

4　進之宅是一棟與「時間」息息相關的房子，太陽光在室內
　　留下它的刻度。

5　起居室的下凹座椅區，不需要沙發的家，把欲望減到最少。

在這裡，身體與大自然的對話，讓人去感受陽光的包容、微風的輕撫。

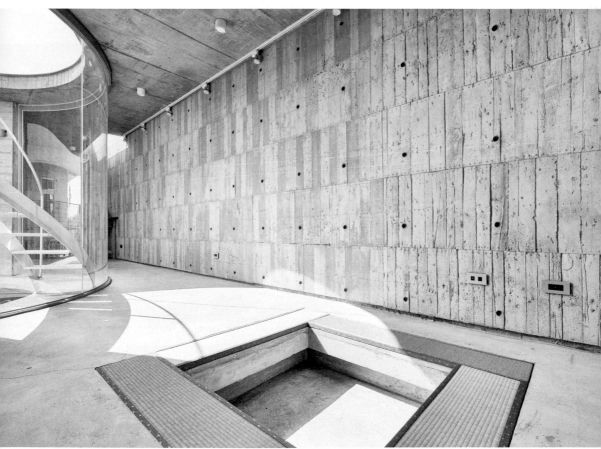

的推門，因為建築物屏除了柱與樑的界線，當這扇直抵上方樓板的門被打開，所有的空間便成為一個整體。

走進臥室，不足 2 公尺的淨寬度僅容得下一張單人床，但是當與內庭間的落地窗被打開，這個藏在建築物最深處的小空間，卻又豁然開朗了起來。白天，陽光照在內庭綠意盎然的草地上；夜晚，被弧形外牆包圍的內庭與臥室，便彷彿自成一個小宇宙。仰臥在床上，俗世的欲念消失在白河純淨無瑕的星空中，進之宅與自然共存的生活方式，一天一天地洗滌居住者的心靈，這便是林柏陽提出的，修行者之家的原型。

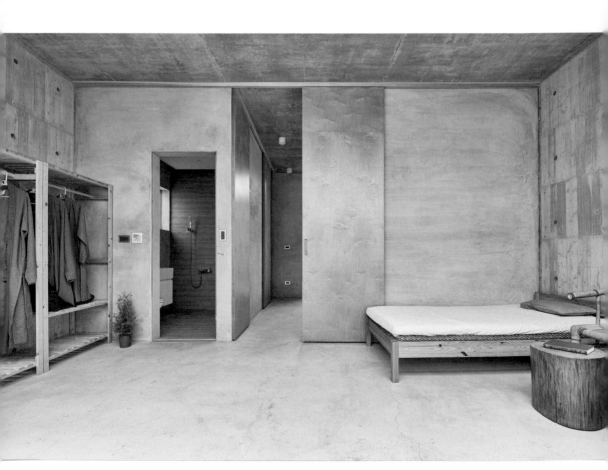

對材料和細部的探索：五種模版組合變化

跳脫了「商品」範疇的進之宅，以樸實無修飾的混凝土面作為建築面對街道、面對居住者的表情。「我們預算太少了，所以不可能使用清水混凝土。」林柏陽說：「在預算受限的情況下，我們就去思考怎麼在最小的舞台裡去表達我們想表達的事情。」設計團隊僅僅使用混凝土這項材料，就在建築的內外呈現出五種模板面的表情。外牆使用回收模板，完工後覆蓋上防水保護層，呈現出最為粗獷、面對街道的質感；室內則租用新的模板來施工，讓身體經常接觸到的牆面表現出較為細緻的手感。

跳脫了「商品」範疇的進之宅，以樸實無修飾的混凝土面作為建築面對街道、面對居住者的表情。

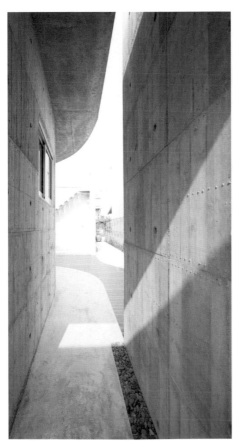
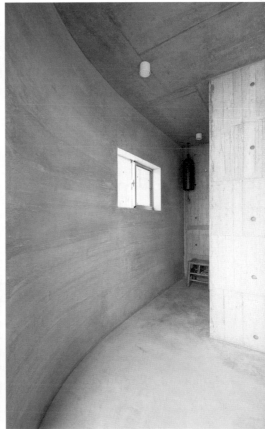

屋頂板使用面積較大的夾板，以形成外觀上的分割，地板與服務空間如廁所和廚房則修飾為粉光面。最特別的是內庭弧型牆的模板，採用長達 3 公尺的松木條拼接而成，當混凝土固化，拆模之後留下了均勻的細長線條，讓弧型牆的混凝土面在質樸中更添優雅。

境衍設計一直致力在建築材料性質的探索，為了讓室內的混凝土面產生濃淡不一的色彩變化，在模板組立時，特別注重在每一塊模板的木材組合。不同軟硬度的木材，因吸水率的不同，影響著拆模之後混凝土呈現的色澤，透過施工時的控制，讓室內牆面有著深淺不一的色彩交錯，模板上釘子的痕跡，也隨著一日中光線的變化在牆上留下了長短不一的影子。

「設計不是圖畫完就完了。」林柏陽說道：「在施工現場，你必須去面對那些 5 公分、10 公分的細節。」像是起居室上方的天窗，為了不讓室內看見金屬窗框，他們在混凝土窗框的外圍以金屬做成支架，再把玻璃改上去，讓通風採光與視覺效果兼具。玄關外的 L 型照壁，像是所有承重牆的試作品（mockup），厚達 25 公分的承重牆，雨天容易在頂部造成積水，因此設計上也在牆的頂部做了天溝，利用坡度將雨水集中至牆的一處，再從牆內的排水管排入土壤。這些都是一般人不會注意到，隱藏在工程中的小細節。

6 ｜ 7
8

運用模板探究混凝土表情的可能性

6　位於空間底端的內庭，以長達 3 公尺的松木條拼接成模板，拆模之後留下的線條，呈現出特別的材料質感。

7　由於工程預算有限，無法對建築多做外飾工程，建築師致力在混凝土材料與板模特性的探究上，形塑出本建築的外觀特色。

8　利用板模不同的吸水率控制，讓牆面留下深淺不一的色彩。

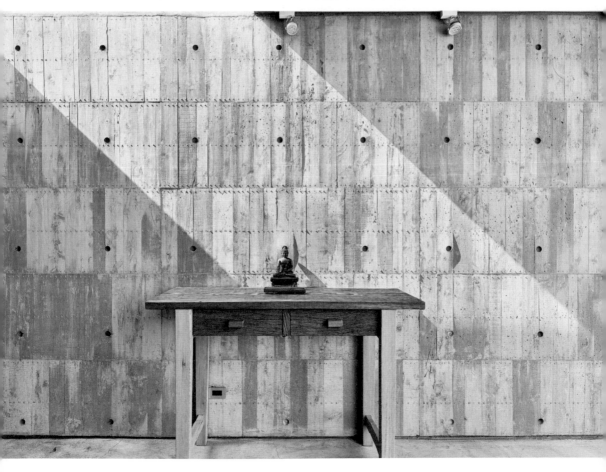

從過去到未來的挑戰

如進之宅這樣一棟特別的房子，突破了一般台灣民眾對住宅的認識，在設計興建的過程中，少不了的是業主朋友們的聲音。友人們基於關心提出的種種疑問，對於自力造屋的業主而言，經常是最容易造成內心動搖的因素，也是工程會遇到的最大「難關」。最常被「關心」的，就是整棟房子沒有一根柱子，地震來的話撐得住嗎？「所以我就要重新教導業主，外力是怎麼樣從屋頂的無樑板，經過結構牆傳到地底下的地樑。」

「業主還有朋友說廚房放在最前面風水不好，我就說入口是從房子的正中央進來，所以廚房其實不是在最前面而是在尾端。另外也有朋友提醒他，在房子裡面種一棵樹，不正是一個『困』字嗎？」於是林柏陽對業主解說，廚房在平面圖上看起來雖然臨正面道路，但因為入口是由建築中央進入，它在空間結構上位於尾端而不在最前面，同時笑道：「當時我就反問他：『那我們人住在房子裡，不也是一個「囚」字？』」

在進之宅裡，沒有多餘的空間讓居住者擺放家具，對物質的欲望自然而然地減少，外觀對於材料本質的忠實呈現，也是對欲念降到最低的象徵。這不禁讓人想起密斯‧凡德羅最為人熟知的經典名言：「少即是多」唯有當空間裡的物品少到極致，人才有機會專注於建築本身，這是林柏陽在南台灣做的建築理念實踐，是他對「修行者之家」提出的一種可能原型。

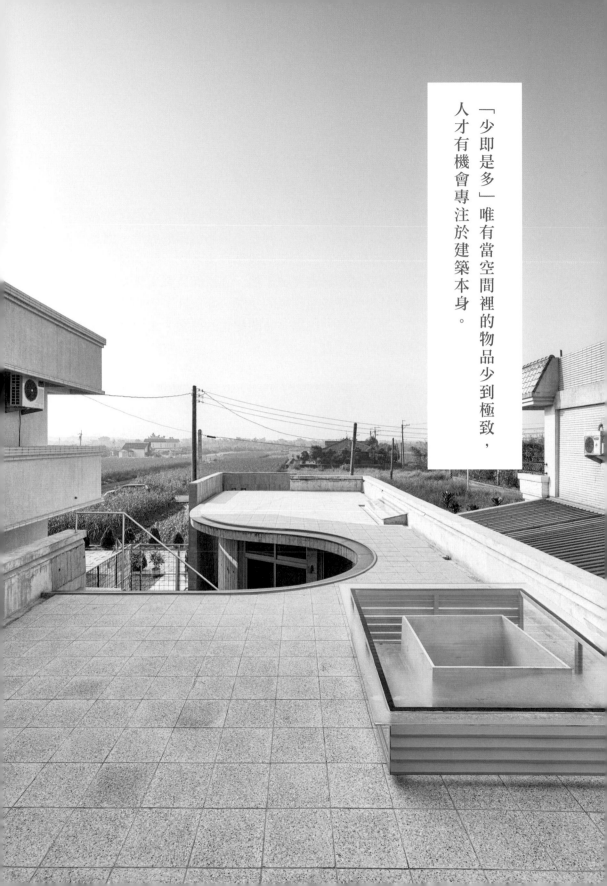

「少即是多」唯有當空間裡的物品少到極致，人才有機會專注於建築本身。

進之宅完工之後，業主邀請朋友來參觀，建築師的設計理念也逐漸為業主的友人接受、欣賞，施工階段聽到的「聲音」慢慢消弭於無形。但是當業主向林柏陽問起，是否有機會在已完工的建築裡再多加一間客房，以供來訪的友人暫住時，這個問題卻著實考倒了他。在這棟為業主量身訂做的建築裡，承重牆結構系統提供舒適而流暢的空間，卻犧牲了空間變化的可能性；但是不要忘了，進之宅是一棟隨著時間變化的建築，未來它將呈現出什麼樣的面貌？我們將持續注視。

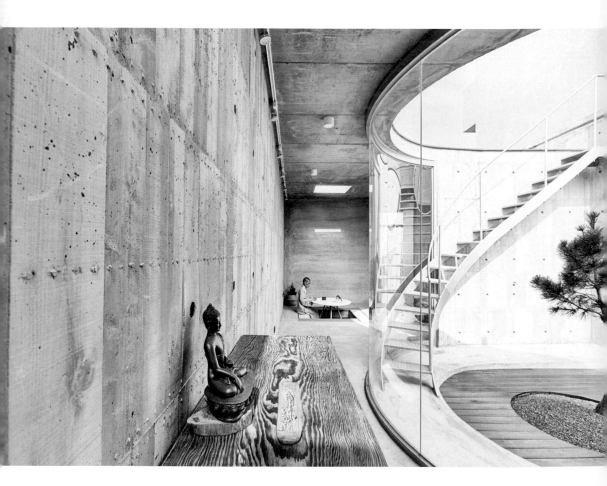

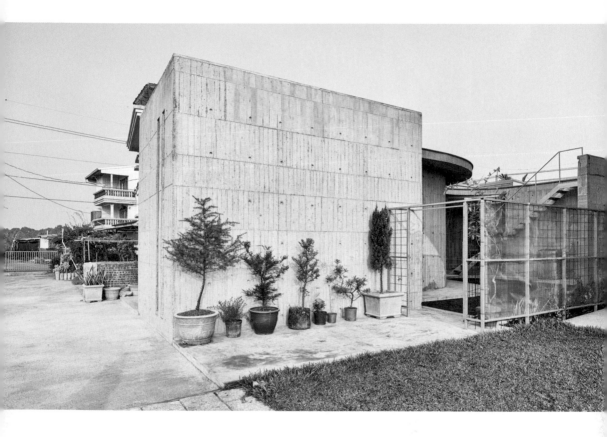

9 | 10 9　曲面玻璃是唯一奢侈的建材，讓室內外融為
　　　　　一體。
　　　　10　基地兩旁緊鄰著鄰房，建築師將「埕」轉化
　　　　　至基地內，創造出既內聚又開放的空間。

基本資料

案名：進之宅
案址：台南市白河區
基地面積：197 ㎡
總樓地板面積：104.59 ㎡
設計：林柏陽建築師事務所、境衍設計有限公司
施工：承翊工程有限公司

設計單位 profile

境衍設計是充滿熱情、勇於創新的年輕事務
所，雖然我們年輕，但面對環境有著極高的
敏感度與實驗性，我們著重設計的每一個層
面，無論是對空間的理念想法與設計的概念
發展、對環境的尊重與永續的平衡、對空間
氛圍的掌握與材料細部的質感、乃至於施工
品質的要求與工程監造的確實，以上就是我
們堅持的事。

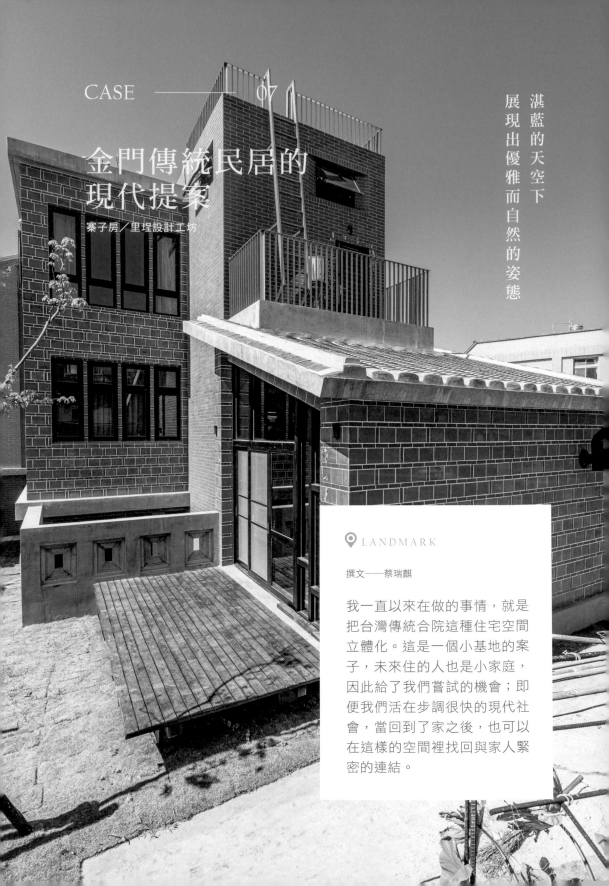

金門傳統民居的
現代提案

寨子房／里埕設計工坊

湛藍的天空下
展現出優雅而自然的姿態

◉ LANDMARK

撰文——蔡瑞麒

我一直以來在做的事情，就是
把台灣傳統合院這種住宅空間
立體化。這是一個小基地的案
子，未來住的人也是小家庭，
因此給了我們嘗試的機會；即
便我們活在步調很快的現代社
會，當回到了家之後，也可以
在這樣的空間裡找回與家人緊
密的連結。

位在金門中部的成功聚落，舊稱陳坑，當地最為人所熟知的，莫過於金門規模最大的洋樓「陳景蘭洋樓」。洋樓紀錄了上個世紀初華僑衣錦榮歸的繁華，時至今日，已成了觀光客來到金門必訪的著名景點。然而在遊客車輛熙來攘往的道路之外，世代居住在陳坑的居民們，仍保留著傳統聚落的生活樣貌與互動方式。

興建在陳坑巷弄中的「寨子房」，是一棟小巧而精緻的住宅，它的磚紅色陶板外觀，在金門湛藍的天空下展現出優雅而自然的姿態，與聚落淳樸的地景融為一體；走近細看，又能發現間隔規律的開窗、水平線板等極具現代感的設計手法，被細膩地運用在整棟建築的設計裡。這是里埕設計工坊主持人陳書毅，在定居金門十數年之後，對這片土地的未來所下的註解。

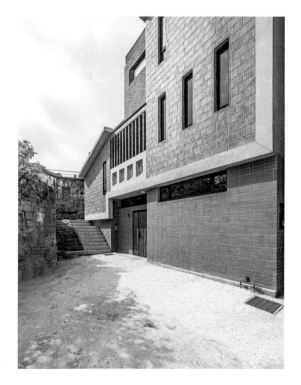

一樓開向廣場的次要入口

Concept

設計概念

在最初的發想中，建築外觀就帶有新舊融合的風格

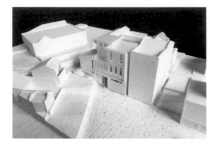

設計發展中的模型，已十分接近完工的樣貌

在冬季東北季風的吹襲下，仍享有溫暖舒適的生活環境。

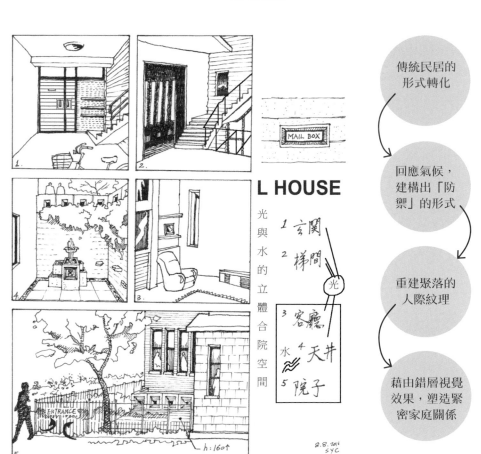

傳統民居的形式轉化

回應氣候，建構出「防禦」的形式

重建聚落的人際紋理

藉由錯層視覺效果，塑造緊密家庭關係

建起一座安全的「城寨」

「陳坑的歷史，最早可以追溯到宋代，陳六郎、八郎和九郎三兄弟從福建晉江移民過來，建立了單姓的血緣聚落。」陳書毅簡述陳坑的歷史與發展脈絡：「明代為了防範倭寇，在這裡設置了『巡檢司』；民國之後陳景蘭洋樓蓋好，陳坑繁榮了起來，為了防海盜，又在海邊的高地興建起槍樓。所以這個地方有它作為防禦城市的脈絡，我希望能轉化到建築設計裡。」

歷史悠久的陳坑，在今日金門縣政府建築管理的規定中，屬於「自然村專用區」；為了維持自然村的風貌，在區內新建房屋時，若在 10 公尺範圍內有傳統建築，則新建房屋必須設置斜屋頂。這項規定對於本案設計，有著關鍵性的影響。

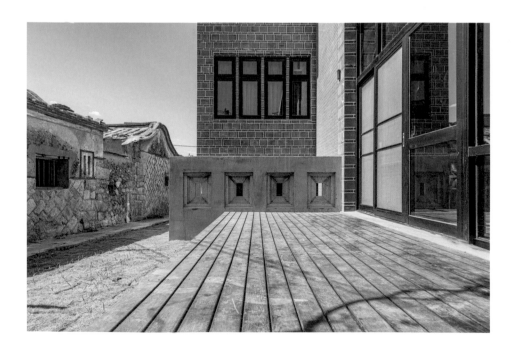

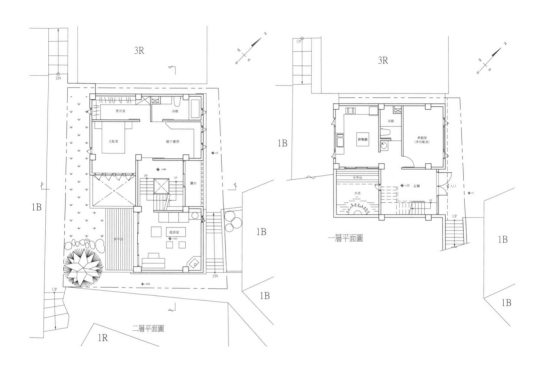

3R

更衣室　　　浴廁

主臥室　　　親子書房

露台

起居室

閱讀室

二層平面圖

3R

1B

廚餐廳　　浴廁　孝親房
（多功能室）

木平台

水池

玄關

入口

一層平面圖

1B

1B

1B

1B

1B

1B

1R

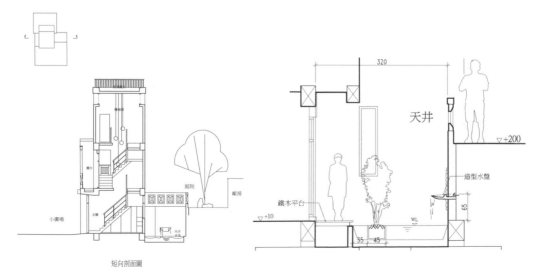

起居室

露台

玄關

庭院

鄰房

小廣場

天井
水池

短向剖面圖

天井

320

鐵木平台

▽+10

遊型水盤

▽+200

65

WL

35　45

因應氣候與地形而生的設計

本案基地內有著 2 公尺的高差，東側較低而西側較高；東側面臨聚落內的一處小廣場，廣場上平時就會有三五居民，聚集於此閒話家常，廣場同時也是通往基地的主要道路。而在氣候方面，由於金門境內無高山，林木亦因早年的砍伐與戰亂而顯得稀疏，每逢冬季強勁的東北季風吹過全境，冷冽的強風常讓人感到吃不消。

為了回應基地內存在的高低差，並讓未來的居住者能在冬季東北季風的吹襲下，仍享有溫暖舒適的生活環境，設計團隊提出的作法是，讓東側成為建築「防禦」的一面。將生活空間如客廳、臥室的量體，與猶如「槍樓」的梯間組合，東側以保守的開窗面對外界；來訪者需要經過室外階梯爬上二樓，才能找到通往斜屋頂下方客廳的「真正入口」。建築物成為一道屏障，抵禦著來自東北方的強烈冷風，量體構成對外封閉，對內開放的空間形式，猶如歷史中先民為抵禦外侮而建的城寨，「寨子房」之名於焉誕生。

1 | 2

配合地形建構出空間巧思

1 順應業主需求設計一座水池，陳書毅遂利用基地內既有的高差，打造一座可連接上下層空間的水池。
2 從施工中的照片可以清楚看見基地內的高低差，寨子房的設計活用了基地本身條件，建構出饒富趣味的室內外空間。

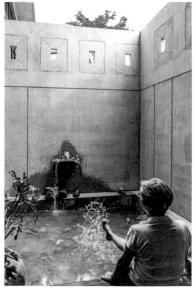

現代與傳統的交織：金門民居形式的應用

寨子房是陳書毅的設計理論「立體合院」的最新詮釋，從外觀上看來，客廳的斜屋頂暗示著室內向上爬升的動線。被磚紅色量體包覆的梯間，成為建築物的中心，宛如先民為了抵禦海盜而興建的槍樓，正與案名「寨子房」的意喻暗合。

陳書毅認為，要構築出符合當地風土、融入基地環境的建築，並非只是一味地複製舊有的「符號」，建構出適合於現代生活的建築仍然是有必要的。因此在寨子房裡，可以看見現代與傳統的元素被交互運用於設計中，例如在客廳斜屋頂的出簷處，以及一、二樓分界處形成的白色線板，包覆了臥室的磚紅色量體，這就是十分現代的設計手法，將建築量體予以適當地分割，使建築外觀變得輕盈。

而在材料的選擇上，則特地使用了陶板這種具有溫潤質感的建材，一樓的深灰色陶板，以模仿石牆的形式貼附，呈現出厚實穩重的外貌；二、三樓

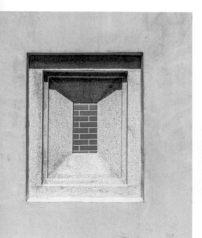

則使用磚紅色的陶板,色彩自然融入金門地景,貼附的方式則是模仿在金門經常可見的「斗子砌」磚牆。當客廳暖爐的黑色煙從南側牆面向上爬,站立在紅色的屋頂上,寨子房古意中帶著現代趣味的風格,自然而然地融入在陳坑聚落的巷弄之間。

除此之外,設計團隊的用心還隱藏在許多小細節裡,例如二樓露台外牆下方的造型,讓人聯想起供士兵躲藏於槍樓中射擊的「槍孔」;臥室的開窗都設計成長條狀,是為了讓人在室內時,從窗外看出去的景色自然產生復古感。至於開窗的方式都選用外推窗,則是回應金門當地的強風氣候,向外推的窗戶較能阻擋強風,將風擋在屋外的同時,仍保持著開窗透氣的效果。這讓寨子房的設計,不僅止於符號的複製,而是具有意義的再生。

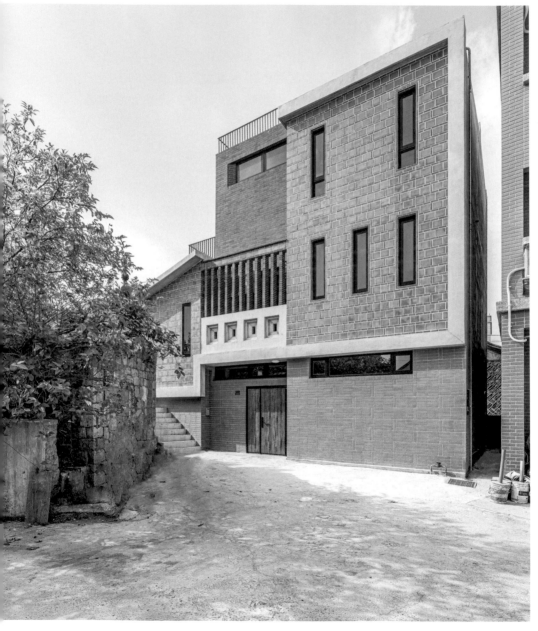

現代設計手法的線板。和仿古的窗櫺與槍孔，
構成棄子房新舊交融的有趣對比

3 | 4

3 外環境老房子古樸的牆面成為客廳的借景。
4 陽光的照耀在落地窗，讓客廳地板顯現出幾何圖
 形般的陰影。

家庭互動的立體化

寨子房的業主是帶著一對兒女的年輕夫婦，他們給設計團隊很大的自由
度。「業主對我們只有兩個要求。」陳書毅說：「因為先生是從事水產相
關的工作，所以他希望未來的家裡要有一座水池；另外一個要求是他們在
臥室裡需要很大的書桌，因為夫婦都經常要帶工作回家做。」

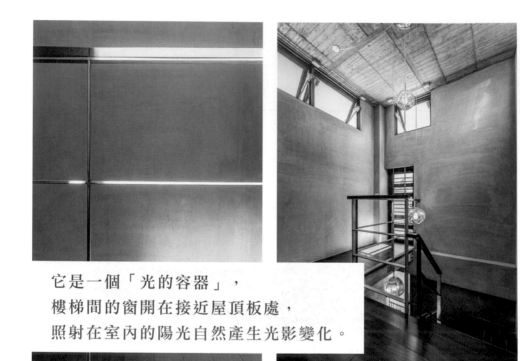

它是一個「光的容器」，
樓梯間的窗開在接近屋頂板處，
照射在室內的陽光自然產生光影變化。

一樓由於緊鄰北側鄰房，且有部分位於地下，主要為供廚房使用的服務空間；東側留了一處後門，另有多功能室，規劃為未來業主父母來訪暫住時的孝親房，留下三代同堂的可能性。建在廚房後方的水池，上方樓板挑空，直接面對戶外，並有面對廚房與梯間的窗戶；沿著樓梯走上一樓，經過客廳來到庭院，這一路上都能看見陽光下波光粼粼的水池。

傳統合院的立體化：利用樓梯連結的錯層空間

從客廳再往上走幾階樓梯，便來到業主夫婦的主臥室，在寨子房裡，從客廳、主臥室，到三樓的小孩房之間，透過樓梯相連，都有著半層樓的高低差，空間裡呈現出奇妙的視覺效果。這是陳書毅希望在室內營造的獨特感

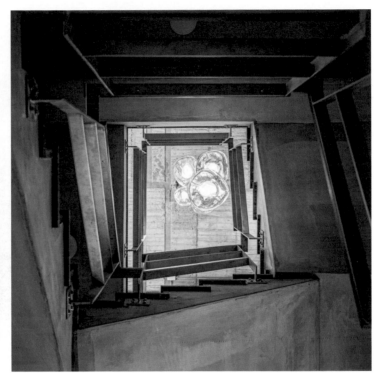

覺，藉由中央樓梯的天井、錯層的樓板，讓視覺、聲音可以在三層樓的建築中流通，即是他將傳統合院「立體化」的構想；即便居住在不同樓層，仍維持了家庭成員間緊密的情感交流。

串聯著所有空間的中央樓梯，陳書毅形容它是一個「光的容器」，樓梯間的窗開在接近屋頂板處，當照射在室內的陽光自然產生光影變化，可讓人意識到時間的經過。自不加修飾的屋頂板垂吊下來的球型燈具，高度錯落於各樓層間，成為室內的視覺焦點；當它金屬光澤的外殼映照出圍繞在樓梯間的家人們，又讓家庭成員間增添了有趣的互動。

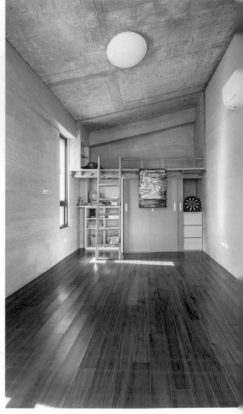

5 | 6
7 |

5 依業主要求留設的主臥室書房,寬敞
 的空間給家人更多相聚的可能性。

6 利用斜屋頂的高度,創造出小孩房裡
 別具童趣的空間。

7 室內樓梯產生了錯層高度變化,讓室
 內處處充滿有趣的視覺效果。

創造與家人共處的時光：聚與動的安排

設計團隊在寨子房創造了許多可供親子共處的空間，像是為了滿足業主在家工作需求所設計，帶有大書桌的主臥室，將衣櫥設計為床鋪後方的步入式衣櫥（walk-in closet）之後，臥室內的空間極為寬敞。這讓業主夫婦可以趁孩子還小的時候，在臥室裡打上地鋪，四個人窩在一間房裡睡覺，創造孩子幼年時期的甜蜜記憶。

來到客廳，一具燒柴火的暖爐取代了電視機，對於冬季嚴寒的金門來說，有暖爐的客廳讓家人們更願意聚在一起，而不是回到了家就把門一關，躲在自己的房間裡。然而家人因為長時間相處在同一個屋簷下，就算感情再融洽，偶爾也會有意見不合、生活中發生些小摩擦的情況，這些時候，難免會想要暫時「逃離」，找個地方獨處靜一靜。在寨子房裡，寨子房裡為家人們預備了短暫的逃離空間，在位於二樓樓梯間東側的一處小露台，如果能到這裡看看頭上的一方天空，讓心情暫時平靜下來，應該也能找到與家人愉快相處的方式吧！

「在陳坑聚落裡，因為都是矮房子，所以只要爬到屋頂，就可以看見東北方的金門第一高山太武山。」陳書毅笑著說道：「說是第一高山，高度其實也只有海拔 253 公尺，但業主對我說他有個心願，希望以後能跟兒子一起站在屋頂，看著太武山談心。」從中央樓梯的盡頭，走到三樓南側的露台，再利用爬梯向上攀登，就可來到梯間屋頂，將陳坑聚落與太武山的景色盡收眼底。有趣的是，從梯間的屋頂，還能再經由斜屋頂間的小徑走到三樓小孩房的上方，彷彿在房屋的頂端，又自成了一個迷魂陣。

維繫聚落的人際互動

「這塊基地藏在聚落裡,沒有臨大馬路,所以增加了施工上的難度。」陳書毅回憶起工程初期遭遇的挑戰:「預拌混凝土車就沒辦法開到基地前面,只能停在外面路口的轉角,再拉一條 5 公尺長的管子進來灌漿。」這是在金門傳統聚落內建房屋必須面對的難題,但是對陳書毅而言,基地本身存在的挑戰,也是實踐建築理念的機會。

陳坑聚落裡錯綜複雜的小路,組織起單姓村裡緊密的人際關係;在寨子房的西側,也有一條這樣僅能供人步行的小巷,一天裡從早到晚,也只會有一兩位老太太從這裡閒步而過。為了抵禦東北季風而將東側設計為防禦面的寨子房,在西側則是完全敞開的面,留下了開放的中庭,和為了引入溫暖陽光而設計了落地玻璃窗的客廳。

隔著西側小巷與寨子房相對的,是一棟磚石砌成的老房子,老屋的馬背頂和紅屋瓦,以及歷史感十足的牆面,正好成了寨子房客廳的借景。寨子房的庭院、水池,與小巷、老房子,恰好構成了一個有機會讓人稍作停留,並在此產生互動的場域;這是設計者對於街道尺度的回應,在新建築裡維繫著數百年來陳坑居民的生活型態。

8 │
9 │ 10

8 庭園與一旁的老房子和小徑,回應了聚落
 人際脈絡的涵構。

9 客廳的大面落地窗,增加住戶與街坊鄰居
 互動的可能性。

10 模擬斗子砌的陶磚、水池欄杆的槍孔,是
 對傳統民居樣式最直接的呼應。

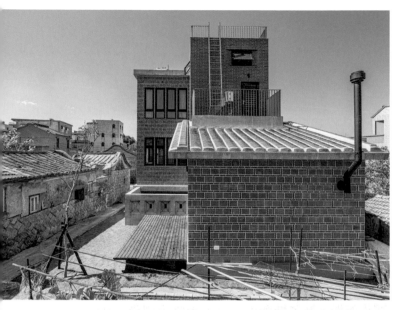

寨子房的庭院、水池，
與小巷、老房子，
恰好構成了讓人稍作停留的機會。

朝向更加深刻的文化思考：斜屋頂設計的反思

深耕金門建築十餘年的陳書毅，在談到他的創作過程時說：「金門保有許多閩南傳統合院，還有洋樓建築群，這些是金門最重要的文化資產。在保存這些資產的同時，我們要去思考，新的住家除了要延續人文歷史的形式，也必須符合現代化的居住需求。」

以往為金門居民所詬病的建築設計規定，如自然村內建築強制規定必須設置斜屋頂，以及必須在建築立面設計酒瓶欄杆等等，近年在政府與民間的共同努力之下，已經將許多不合時宜的規定予以廢除，這對金門建築風貌的未來發展而言，可說是向前邁進的重要一步。

在寨子房的設計過程中，設計團隊原本僅將客廳上方設計為斜屋頂，但在圖面審核的過程中，卻因斜屋頂設置面積比例不足而必須重新調整設計。因此設計團隊才將臥室量體的屋頂也改成部分斜屋頂，在建築量體外觀維持不變的情況下，形成了外觀為平屋頂，但在女兒牆的內側卻是斜屋頂的特別設計。

對此陳書毅說道：「其實這種『外面平屋頂、裡面斜屋頂』的設計，在金門一些洋樓裡也看得到。」經過設計團隊的調整，寨子房的屋頂雖已成了饒富趣味的戶外空間，但這畢竟是屈就於法令規範的權宜之計。「『寨子房』是呼應傳統民居的現代化提案，真實的現代民居應該跳脫符碼複製，從實質層面根本地改善人的生活。」陳書毅說：「勇於修正傳統建築的不合宜，才是真正的文化思考工作。」

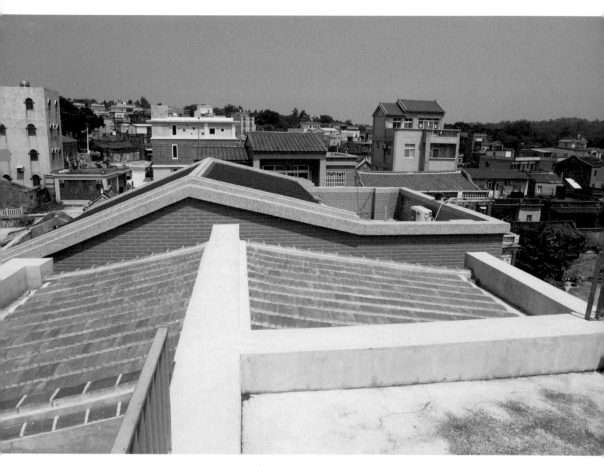

從樓梯間頂端,還能再由女兒牆走向小孩上方的斜屋頂。

基本資料

案名:寨子房
案址:金門縣金湖鎮
基地面積:152 ㎡
總樓地板面積:169 ㎡
設計:里埕設計工坊
施工:現代營造

設計單位 profile

里埕設計工坊(Leechen Studio)是一個專營景觀建築設計,研究傳統新造空間為職志的在地團隊。2010 年創設於金門珠山村,由陳書毅、李秀秀二位老師共同帶領,2019 年正式遷入後浦城區大街。期間並與地區青年成立「金門縣村復會」,展開藝文深耕的策動。山海和島嶼是家園,因故里埕設計以「鄉里與廣場」之意義合而為名。近年以投入閩南文化、環境共生為理想,持續著創作與實踐!

找回木建築的溫度

簡舍／深宇建築師事務所

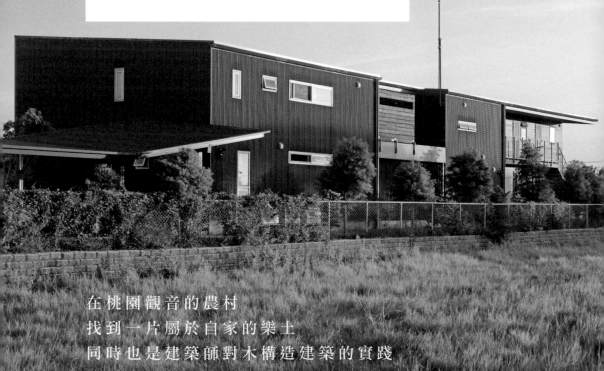

LANDMARK

撰文——蔡瑞麒

木構造是未來建築的趨勢，現在在台灣，鼓勵使用鋼構造作為綠建築建材，但實際上鋼鐵在製造的過程中，也會產生大量的碳排放。只有木頭，在生長的期間可以吸收二氧化碳，用來蓋房子時產生的碳排放也遠低於鋼筋混凝土或鋼構造。台灣木構造無論是法規面或是產業面，都還有很大的進步空間。

在桃園觀音的農村
找到一片屬於自家的樂土
同時也是建築師對木構造建築的實踐

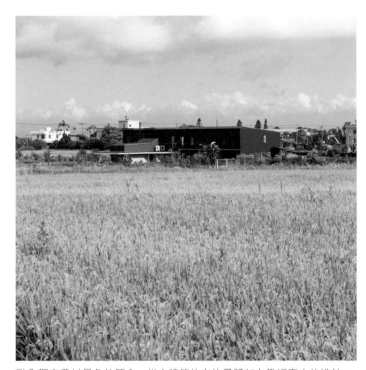

融入觀音農村景色的簡舍，從主建築伸出的量體如在歡迎客人的造訪。

原本居住在中壢市區的簡家一家人，由於長輩嚮往農村生活，想要自己種點東西，更希望能時時邀請朋友到家裡，一起享受親近大自然的生活型態；遂在桃園觀音區覓得一塊呈東西長向，同時面對一座埤塘，環境優美的土地。簡家的長子簡祺坤自己就是建築師，這棟未來一家人同住的住宅，其設計的重責大任自然就落在他身上。

主體建築皆為木構造的「簡舍」，在台灣仍以鋼筋混凝土為主流的建築環境中，是一次大膽的嘗試；也是設計者對未來建築趨勢，乃至人類生存環境的的大聲疾呼。而從設計至施工的過程中，由於堅持使用木構造，遇到了數不清的意外與困難；同時也讓簡祺坤深刻地體會，台灣建築環境改變的必要性。

設計的開始，謀定而後動

2010 年初，簡祺坤開始著手進行簡舍的設計：「我必須確定所有事情都可行，才有辦法開始做設計，第一個問題就是要用哪一種木構造？」簡祺坤決定在北美行之有年、流傳到日本與台灣之後亦有完整規範的「框組壁工法」，框組壁工法顧名思義，係將木材組立好的骨架與夾板結合，形成具有結構作用的承重牆系統工法。較之傳統的柱樑結構木構造建築，框組壁工法有利於設計更多出挑空間，這也是此工法的優點之一。

構造方式確定之後，簡祺坤面臨的第二個難題是窗戶，一般鋼筋混凝土的房屋，鋁窗安裝在牆壁的中心，下雨時讓雨水從窗台自然向外排掉即可。但乾式施工的木構造建築若以同樣方式施工，雨水則會滲漏進結構體內部，形成積水甚而腐蝕木材，影響結構強度。因此木構造建築的窗戶必須安裝在牆壁外側，方能阻絕雨水的侵襲。

但是安裝在建築外側的鋁門窗，在台灣算是特殊規格，只有兩家廠商有生產，價格也超出預算許多。簡祺坤想到的辦法，是採購一般的鋁窗，再加工後使用：「我找了十幾家廠商，大廠不肯幫我們做，最後才找到一家中型的廠商可以做。」施工團隊將每一扇窗戶的四周圍都再加工過，安裝上一圈 L 型斷面的「翅膀」，利用翅膀將鋁窗固定在牆壁外，再將結合處做好防水施工，窗戶的問題才算解決。

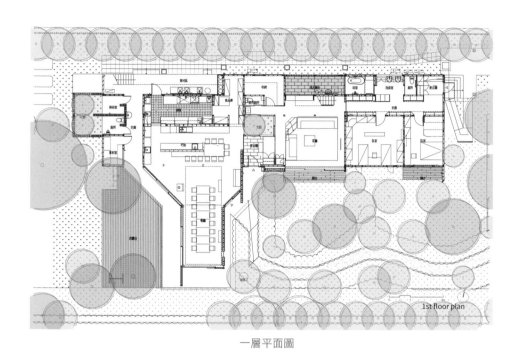

一層平面圖

利用建築坐向與構造方式、創造通風的室內空間。

Concept

設計概念

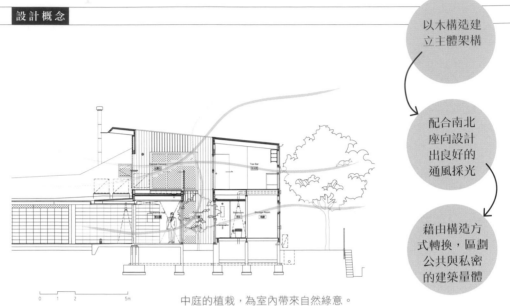

以木構造建
立主體架構

配合南北
座向設計
出良好的
通風採光

藉由構造方
式轉換，區劃
公共與私密
的建築量體

0　1　2　　　　5m

中庭的植栽，為室內帶來自然綠意。

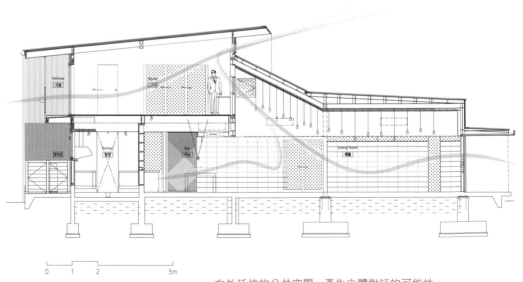

0　1　2　　　　　5m

向外延伸的公共空間，產生立體對話的可能性。

木構造帶來的挑戰：美日規格的不同

自開始研究木構造，直到取得建造執照開始施工，一共花了三年的時間；這其中的一年半，是用來研究木構造規範，以及尋訪廠商的準備工作。由於在台灣木構造建築不普及，還好簡祺坤童年時期曾有一段在日本讀書的經驗，因此初期所有材料尺寸的設定，以及結構體的配置方式，他都是參考日本既有的規範來設計。

而在日本的木構造規範中，每一塊夾板的寬度是依半張塌塌米的尺寸而定，故為45.5公分；但進入施工階段才發現，廠商送來的夾板是美規寬度，每塊夾板寬40.7公分，這讓原本設計圖上的分割位置全都亂了套，圖也只好全部重新再畫過。

1 | 2　　　　框組壁木構造的施工

1　建築基礎剛完成時，可看見混凝土基礎間留下了通氣口，以及「土台」和基礎的連接方式。
2　木構造結構組立之後，室內隔間亦同時完成，木材本身也成為美觀且實用的內裝材料。

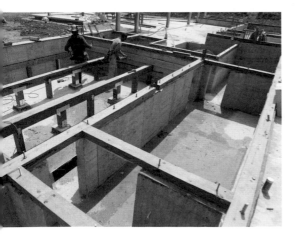
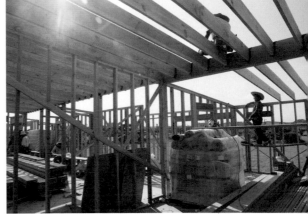

不容放鬆的施工過程

另一方面，台灣專精於木構造的結構技師少之又少，好在簡舍規模不大，依法結構設計僅需建築師本人簽證即可。終於在取得建造執照之後，簡祺坤找到一位對木構造精通的結構技師，是他國中時的同校同學，台大土木系畢業之後曾在美國工作，因此對於木構造建築十分熟悉。技師幫忙檢視了整個簡舍的結構設計，找到若遇地震時建築受力最大的幾個點，做了補強設計，並決定木材接合時使用的鐵件種類、數量，才讓簡舍能夠被安全地蓋起來。

陽光、空氣、草坪就是簡舍希望分享的大自然的美好。

建築的水電工程又是另一項考驗，負責簡舍水電工程的工班，較無針對木構造建築的施工經驗，施工時還是照鋼筋混凝土柱樑構造的老法子，覺得管線可以從哪裡通過便在夾板上開孔；殊不知這些夾板都有結構作用，開了孔就有降低其承重效果的風險。簡祺珅苦笑著說：「我原本想開工之後，就可以靜下來好好做室內設計，但是後來變成我幾乎每天都待在工地，以免有疏漏的地方。」

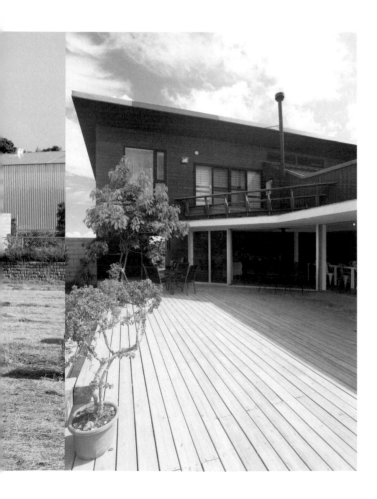

3 | 4

3 在建築背側以空間的虛實變化營造出量體感。

4 一樓的室外平台，創造多人聚會的可能性。

公私分明的配置

簡舍基地呈東西長向,有絕佳的條件得以
興建一棟坐北朝南的住家;同時簡家長輩
希望能在家裡開一間充滿田園風情的咖啡
廳,如何將家人與客人的動線、公與私空
間區分開來,便成了設計上最主要的課題。

配置上將建築量體置於基地中央,東側臨
道路處留下了家人與訪客的停車空間,西
側則留下了廣大的庭院;木構造構成的主
要建築量體,配置於基地中央偏北側,向
南延伸出的低矮量體,則是主要提供給訪
客使用的空間。於是依據不同使用者的動
線便被明確地區分了,家人回到家可將車
子停在東北角的停車場,直接由停車場旁
的玄關進入建築;客人則將車子停在東南
角的訪客停車場,經過一段林木茂密的前
庭,進入量體延伸出的公共空間。

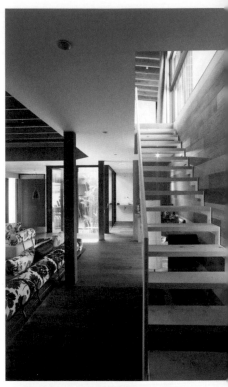

簡祺坤談到公共空間設計時說:「我希望
這裡的視野是能夠水平延伸出去的,所以
刻意把建築量體壓得比較低,西面、南面
都開了大窗,坐在這裡喝咖啡、用餐時,
就能看到窗外的風景。」由於此處需顧及
用餐時的景觀,無法採用承重牆結構,因
此這塊延伸出的公共空間是簡舍裡唯一使
用鋼構造的地方,東側的兩面實牆則是為
了保持室內空間的隱私性,讓外人不至於
在馬路上就一眼看到室內的活動。

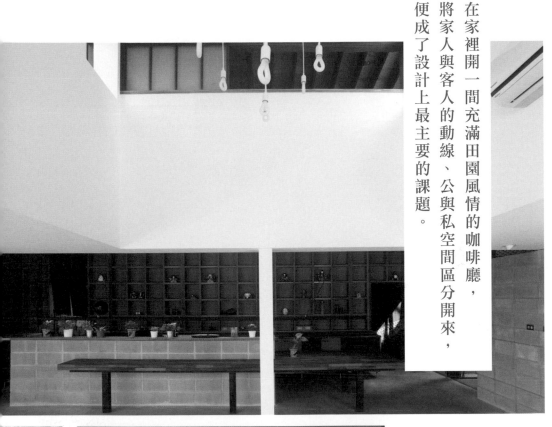

在家裡開一間充滿田園風情的咖啡廳，將家人與客人的動線、公與私空間區分開來，便成了設計上最主要的課題。

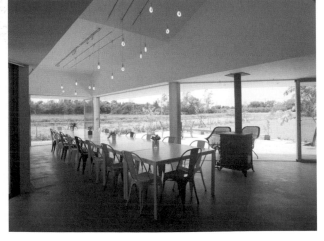

5 | 6
7 | 8

5　通往二樓的鏤空樓梯，為室內空間增添了新穎的設計感。

6　公共空間挑高部分，與二樓客房產生對話的可能。

7　天井為室內帶來光線和綠意。

8　建築師以壓低的量體，創造視覺水平延伸的感覺。

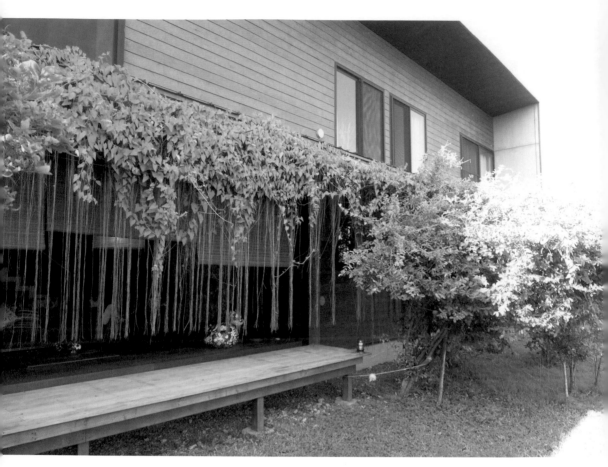

在客廳出簷垂掛而生的錦屏藤，提供了自然的遮陽與造景功能

雖然簡舍落成之後，考量到經營餐飲業對長輩的體力負荷可能太大，因而沒有真的開成咖啡廳，但仍在後場保留營業用等級的大廚房，地板亦採用堅硬的混凝土地板，再將之打磨使骨料露出其顆粒和色澤。簡家人把這裡定位為提供會議包場用的空間，容納 20 人綽綽有餘，甚至曾辦過建築師公會訪客達百人的活動，只要把朝向中庭的落地窗打開，室外木平台也成了供人駐足的地方。吧台後方外露的框組壁結構牆，在一格一格的構造裡放了準備飲品用的瓶瓶罐罐，這道牆也成了簡祺坤對來訪者說明木構造的最佳教材。

充分發揮構造特色的室內設計

主建築量體東半部與二樓是簡家人的生活空間，經由與公空間共用的玄關踏上木地板，首先映入眼簾的是位於房屋中心的天井。有別於公共空間通透而明亮的氛圍，生活空間在建材與家具的選用，以及開窗方式的設計，都刻意營造出較為沉靜、安穩的感覺，天井則為室內帶來了一抹陽光和綠意。用於天井的推拉玻璃門更別具匠心，簡祺坤特別訂製了不需於轉角安裝門框的款式，讓玻璃門可以完全拉開，創造更好的視覺效果。

設計成下凹的客廳，地板使用看得見貝類埋藏於其中的石材，在下凹的空間裡，客廳就好像一個考古學家的挖掘現場。近年來簡祺坤開始研究植物，他在客廳的出簷上種植了蔓性植物「錦屏藤」，顧名思義，當藤蔓愈發茂盛，就如同在客廳的窗外形成了一道自然的屏風，兼具賞景、遮陽與隱私的效果，也讓綠意充滿了家人生活的空間。

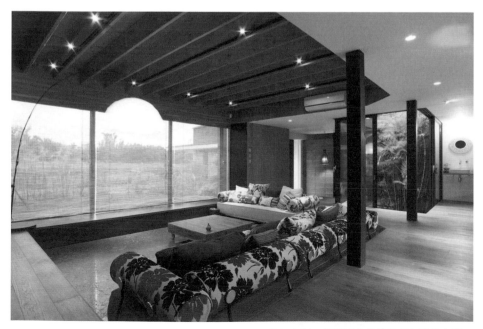

下凹客廳，低調而自然地展現空間的大器。

在室內空間裡，簡祺坤充分地運用了框組壁系統的構造特色：
「北美使用框組壁系統時，他們覺得這是結構體，所以會再用裝
修材把它封起來，但我覺得讓木頭露出來也很好看，也有更多使
用方式。」因此在比較需要平整牆壁的臥室，就於內層釘上夾板；
在較開放的空間，就讓結構體外露當成收納空間使用。

二樓的兩間客房中有一間設計為和室，紙門、木隔間牆和塌塌米，
與屋頂板垂下來的和風吊燈搭配出日式風味十足的空間。而為了
未來的第三代預留的小孩房空間，乍看之下僅立了兩根柱子和半
空中的橫樑，實際上則是將推活動隔間隱藏在壁櫥，只要把隔間
一關上，立刻就能再多出兩個房間。

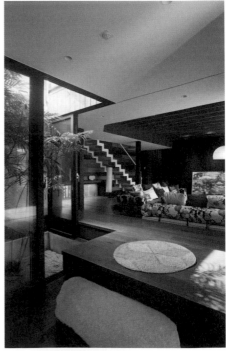

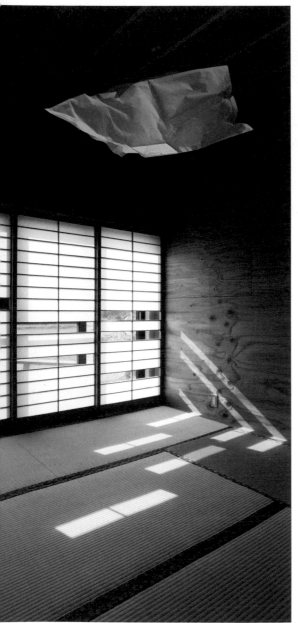

9 | 10 | 11 | 12

9　私人空間的走道兩側都設計為櫥櫃。
10　連接私人與公共空間的玄關。
11　塌塌米客房的紙門，在陽光下產生有趣的光影。
12　為未來預留的小孩房空間，隔間打開時僅看得
　　見接近屋頂處的軌道。

有「蝠」同享的住宅

談到外觀設計，簡祺坤說：「因為使用承重牆系統，量體的變化比較受到限制，所以我盡可能創造出一些內凹、挑空的空間，去形塑建築物的造型，也讓室內空間變得有趣。」順應著南高北低的地勢，不鏽鋼浪板斜屋頂亦從南側高處向北傾斜。南面可以看見從主量體延伸出的公共空間，彷彿建築物伸出了手臂，正歡迎著到訪的客人。

來到北側，就能看見外牆凹凸的量體變化，二樓從浴室出來的陽台，以及通往客房的室外樓梯，設計為內凹的虛體。內凹處由於與地界有了足夠的距離，因此外牆可以使用木材，其他部分則使用不燃材料的金屬。木材呈現出接近磚紅色的色澤，搭配上黑色的金屬，充分融入了觀音遼闊的地景。

2014 年簡舍落成之後，一家人隨即自中壢市區搬來入住，由於木材具有可調節溫、濕度的特性，大家隨即體驗到新家冬暖夏涼的舒適感覺。在公共空間更裝設了一具燒木材的暖爐，房屋興建時用剩的木料，就成了冬天取暖用的燃料。更有趣的是，入住不久後，有一群意料之外的小動物們，也搬進了簡舍成為家裡的「新成員」。原來是一群蝙蝠，從屋簷和外牆間的細縫鑽了進來，牠們從此就在簡舍的框組壁外牆裡定居，共享這棟木構造住家的舒適。

13 | 14
| 15

13 二樓露台成為主人蒔花的空間，黃昏時分的一盞燈光充滿了情調。

14 一樓庭園的地景燈，彷彿在大地上點亮了點點繁星。

15 簡舍木材外觀的溫潤色澤，恰如其分地融入觀音遼闊的地景。

木材的色澤、黑色的金屬建築外觀沉靜地融入觀音遼闊的地景。

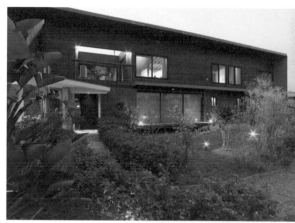

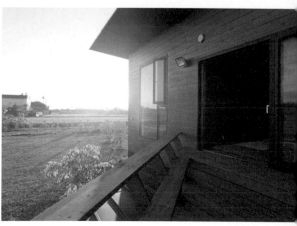

對木構造建築與林業發展的期許

木材深入地底，便易因受潮而腐蝕，簡舍的基礎工法，係以鋼筋混凝土施作連續基礎，待混凝土凝固後，在基礎上安置稱為「土台」的最底層木樑；土台選用的木材是防腐南方松，本身即有耐潮濕的特性，連續基礎之間也有開通風口。為求萬全，在土台與混凝土基礎之間更有一層防水塑膠布。基礎工程完成後，樓板與承重牆就接著於其上施作。

簡舍所使用的木材總量，經過換算，等於固定了 100 噸的二氧化碳。簡祺坤提出「碳銀行」的概念，闡述木構造建築的優點：「木頭在生長的時候就能吸收二氧化碳，等它成長到一定的年齡之後，就可以砍伐來蓋房子，然後又有土地可以種植新的樹木，這樣不但在房屋興建過程中不會產生二氧化碳，而且還可以吸收更多二氧化碳。」

談到木構造在台灣的發展時，簡祺坤很感慨地說：「台灣的森林覆蓋率有 60%，這麼高的比率可以排到全世界前 10 名，但是你知道台灣的木材自給率是多少嗎？連 1% 都不到，幾乎全部都是進口的！社會上的刻板印象認為樹不能砍，其實樹到了一定的年齡就要砍來用，才能再種新的樹，要把林業當成一種農業來看待。」

他同時也提到了木構造建築在台灣遇到的困難：「現在建築技術規則對於木構造建築的規定是只能蓋 4 層樓，這是十分落伍的法令；而且在銀行對建築物的認定裡，木構造建築的年限非常短，興建時連貸款都沒辦法。」最後，簡祺坤談到未來建築發展的趨勢時說：「在國外，幾十層樓的木構造摩天大樓都蓋起來了，不但環保又能大幅縮短工期，可見木構造建築絕對是未來的世界趨勢。想想看，如果以後大家都用木材蓋房子，自己都不夠用了，誰還要出口給你？」可見得台灣對於木構造建築的觀念與法規的改善，乃至於對林業的復興，都是刻不容緩的工作。

簡舍完工之後，回歸鄉村生活的簡氏一家人，在這裡找到了與自然契合的生活方式。

基本資料

案名：簡舍
案址：桃園市觀音區
基地面積：2,655 ㎡
總樓地板面積：466 ㎡
設計：深宇建築師事務所
施工：年高企業有限公司、佳
樂木業室內設計

設計單位 profile

深，深思熟慮；宇，上下四方。深入探究建築空間的本質，應始
於對土地的敬意，對萬物生命的珍惜。設計操作上試圖重新找
回人與自然的連結，喚醒五感，在生活中能輕易感知四季更迭，
與萬物共生。並持續探討當前最迫切的氣候變遷議題，運用適合
台灣氣候的被動式綠建築技術，在建築物生命周期中的使用階段
減少能源消耗；為了在生產製造階段減少溫室氣體排放、拆除廢
棄階段減少廢棄物量，深宇更致力於固碳木構造建築之研究及推
廣，以成熟技術克服國人對木構造建築的刻板疑慮，取代高耗能
高污染的RC建築，以達到居者身心健康、地球環境永續的目標。

山居之間，半中歲月盡幽閑

半半齋／德豐木業股份有限公司

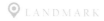

LANDMARK

撰文——劉佳旻

入秋時分，半半齋入口混凝土大門矮牆兩側各植著一株柿子樹，都已經纍纍地結著澄紅飽滿的果實，象徵性地留下了基地原來的果園樣貌。落居在半山腰的這棟二層樓小屋，往遠山一側遠眺，整個中部盆地樣貌完全進入視野；儘管位於海拔高度不過四百餘公尺的淺山，但因為氣候濕涼，看上去四周的初秋色調似乎比起平地都要深沉。

住在這裡的人們，彷彿都有著與自然相生的老靈魂。

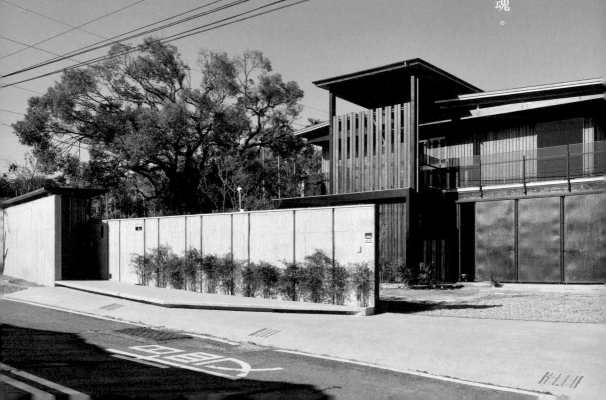

庭院是淺石色與深淺不一的綠所搭造，與棕深的兩層樓木構主屋相襯出一種生自大地的縱深氣息，充滿讓人放鬆的呼吸感。首先映入眼簾的燒杉板外牆以深沉色調沉澱著時間的溫度，二樓懸挑成的出檐與簷廊留讓出豐富的半室外空間，與庭院一起就成了一片被自然環包的小天地，靜謐的山間生活中有著能夠讓人舒張的自在。住在這裡的人們，彷彿都有著與自然相生的老靈魂。

這棟 90% 木構造的小住宅，是在台灣經營專業結構用集成材已經長達六十年的德豐木業所設計的第二棟住宅。過去以國產木材買賣、集成材加工為主的德豐木業，以九二一大地震為分界點，震前單純以木材與代工為主，將木頭剖開、刨光、乾燥、售出。直到九二一大地震時，自家房子倒了，第三代經營人李文雄開始思考發展木結構設計與施作，第一個作品就是自己的家。

「當時房子倒了，就想自己蓋房子住。」李文雄說。「早年賣木材的時候，想的是誰會用木材、會用哪些木材、怎麼用。現在想的則是，會是什麼樣的人想住木屋，而想住的木屋又是什麼樣子。」

Concept

設計概念

以茶室作為
建築核心

注重獨立
性格的
空間分配

以木構造
創造豐富的
空間層次

在結構體之
間留下風與
光流動的
空間

① 1.4金屬瓦
1.6mm防水毯
5分結構用合板
30x40mm洩水條
1.6mm防水毯
3分防水合板
85x30角材

② 130x15mm炭化板
40x30mm掛瓦條
20mm穩樂板
30x15洩水條
1.6mm防水毯
3分防水合板
35x225mm花旗松規格品

③ 122x30mm企口板
75x35角材
3分防水合板
5分結構用合板
10mm防震毯
5分結構用合板

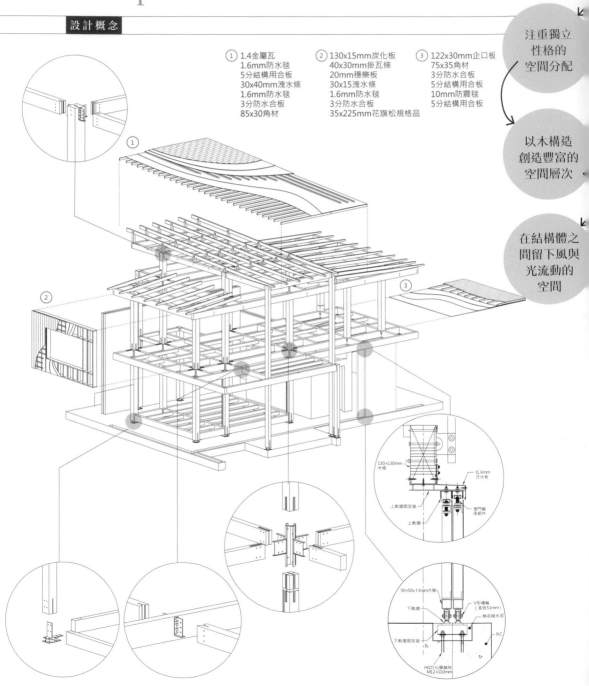

130×130mm
木樑

t1.6mm
泛水板

上軌道固定座

滑門軸
承組件

上軌道

50×50×1.3mm方鐵

V形槽輪
（直徑51mm）

下軌道

無收縮水泥

下軌道固定座

RC

HILTI化學錨栓
M12×110mm

以茶室空間為核心：有機生長出豐富層次感

半半齋裡住著的，是一對年輕的夫妻與尚在牙牙學語中的兒子。原來接受委託設計時，長年收藏世界各地茶品的業主，希望能有一個以茶室為主，再加上簡單起居機能的兩層樓空間，基本上並不居住，而是一個能夠收藏茶、分享茶的小別屋。不過在設計後期因為家中的年輕人決定結婚，因此臨時變更設計、增設了房間。

庭院以石道連接檐廊導引著出入動線；沒有定義出主要入口的半半齋，設置了兩道混凝土牆則區劃出停車空間與服務核－－這也是整個建築中唯一有 RC 構造的區塊。

被杉木檐廊與穿廊環包的一樓茶室空間是整個建築物的核心，也是設計的起點。以木窗櫺落地門圍塑成的茶空間裡頭，採用寮國香杉的天花板與室內的格柵讓空氣中浮盪著木香，讓人馬上就能夠靜緩下來。茶空間裡以深色美國胡桃木製作了茶席家具與準備茶點的櫥櫃吧台，內部則是刨出浮突淺淺、鋸齒痕的花旗松，為茶空間創造表情。

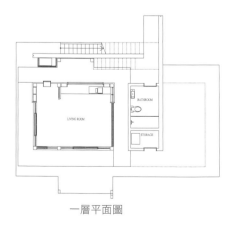

一層平面圖

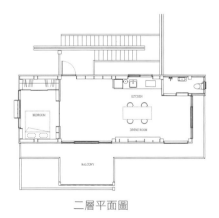

二層平面圖

充滿呼吸感的餘裕空間

高度四十五公分、恰好人能輕鬆坐下的簷廊是室內外通連的介面，不僅在西南側設置了遮陽、屏蔽風雨的鋼板拉門，與庭院更繼以木格柵面相隔；如此介接裡／外的豐富空間層次，創造出空間光影的變化，更在水平視線上界隔出不同的框景，創造庭院景觀的另一層視覺趣味。

茶室後側是一段左側為混凝土牆、右側為木格柵的穿廊，弱光從牆頂與格柵隙間灑下，形成性格獨特的半戶外空間：窄廊到此處被混凝土牆圍住，產生了獨特的空間包覆性，既像在屋外、又像在建築物裡。繞出穿廊就是上二樓的戶外梯，又有著柳暗花明的明亮。以戶外梯而非室內梯連結，增加一／二樓的獨立性，也爭取了茶室空間體的完整。

以玻璃與鋼板搭成的戶外梯，級高設計成十二公分，走起來更悠遊省力。半半齋裡充滿了這樣的小細節，像是由混凝土牆構成的獨立服務核，中間亦砌了一道隔牆，把服務核切分為洗衣、機具電箱空間與洗手間；然而這面隔間牆卻沒有砌滿。李文雄笑著說，「因為蓋到一半時覺得這樣太暗了，就故意脫開。」讓性格剛硬的混凝土鬆開了一些，多了一點柔軟。

「鬆」，可能就是半半齋的關鍵字。在空間疊合長出的結構之間，經常出現充滿呼吸感的餘裕——宛如緻密樹叢間自然出現的葉隙，能讓風在隙間流動，光從中穿透灑落。這樣的空間裡頭，生活也回到了簡單的基調。

1 ｜
2 ｜ 3

利用材料轉換創造多層次的空間

1　利用木格柵、玻璃牆、拉門，形成進入茶室之前的許多空間層次，在不大的建築中創造多樣的空間趣味。

2　一旁是混凝土牆構成的獨立服務核，繞出相對光線較暗的穿廊來到戶外梯，便能感受柳暗花明般的明亮感。

3　高四十五公分的簷廊恰好能讓人輕鬆坐下，提供空間中活動的多變性，讓室內外的介面變得更豐富。

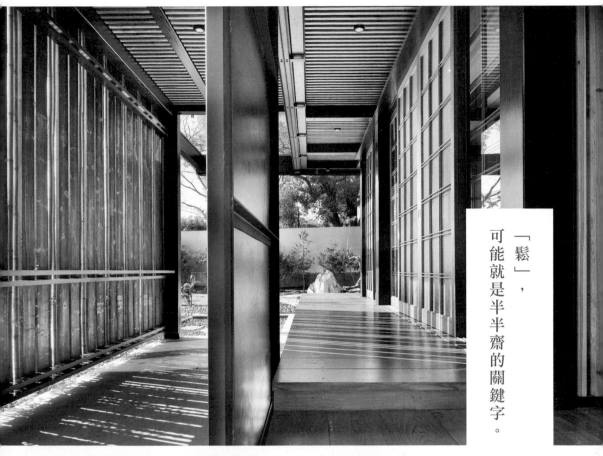

「鬆」，可能就是半半齋的關鍵字。

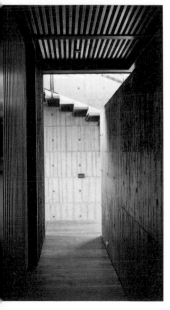

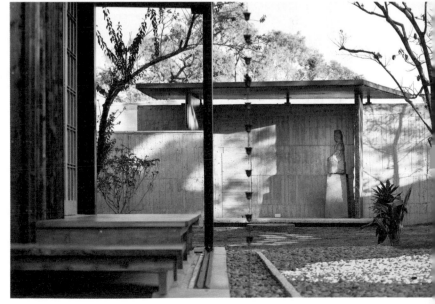

彈性使用的起居空間，結構成為生活機能的一部分

半半齋以茶室空間為核心的兩層樓高木結構，是採用工程木材構造工法進行設計，柱樑系統為主、框組壁系統為輔的結構系統；主結構是貫穿一二樓、以金屬扣件接合的花旗松實木柱與花旗木集成材樓板，但在二樓樓板則加設五個 H 型鋼樑支撐三公尺懸挑，既成為一樓的出簷空間，也成為二樓眺觀遠方的露臺。

因此，在型態上來看，半半齋就像是一個木構大盒子扣合混凝土小盒子，上方再疊上一個長盒子。「因為二樓需要的起居面積稍微大一點，加上木構很輕，當時就想或許可以做一點懸挑，所以就做了出簷。」

李文雄解釋，其實結構上來看，以金屬扣件作接合的柱樑系統已經具有足夠足夠強度，不過這次加上框組壁系統，也嘗試將壁面間柱材厚度加寬，直接作成書架與吊櫃等收納空間的設計，讓結構系統也成為生活機能的一部分。

而另一個結構上的重點，則是採浮式地板系統施作的二樓樓板：先在結構板上放置隔震毯、同時以隔音材隔開結構板與牆壁，再放上以螺絲鎖合的兩塊合板，再鋪上三公分的地板。一般而言，這樣的浮式地板施作多用於鋼筋混凝土的公寓中，為了音響隔音所作的系統，不過用在木構造的樓板上，就能十分有效解決掉木造屋中因樓板震動產生的噪音問題。

4 | 5

4 框組壁木構造，兼具結構性能與實用上的功能性。

5 由二樓俯瞰一樓的前庭，映在玻璃上的跳石頗具童趣。

引進光線與新鮮氣息的起居空間

以起居為主要機能的二樓，是融合了廚房、客廳與餐廳的簡單 LDK，加上以梧桐木隔出的簡單房間。挑高超過四米的高度，也是木構造房屋中罕見的設計；這一方面在通風排熱上更有效率，另一方面也能產生結構線條的型態之美。儘管相較一般起居設計，半半齋的起居格局相對簡樸，但卻也帶來空間上的遊戲性——加上窗簾桿，就能將寬敞的空間分隔作不同機能利用。

將客廳東側的大片落地窗拉開，就是能眺望遠山、延伸至北側的 L 型露臺，也為二樓迎入大量採光；以竹子與木材混搭做出的格柵，在材料質感中也多了幾分新鮮的氣息。「不過如果遇到噴農藥的季節，一定要記得把落地窗關上，否則這面是迎風向，整個藥劑的氣味會灑過來。」

而客廳西側的廚房，則是以硬度較高的楓木作為流理檯面，並在水槽前方開窗，不只引進光線，也讓廚房更為通風舒適。

在木材的自然節律中感受生活方式的細節

對住在這裡的業主夫妻來說，住在幾乎全木構的住屋裡的生活，與過去住在鋼筋混凝土盒子中的經驗上，最大不同是什麼呢？

「住在木構造屋子裡，可以很清楚感受到木頭是一種跟人一起活著的材質，能感受空氣裡的變化。」從事雕塑創作的男主人老趙感性地說，特別是因為台中新社高雨潮濕的氣候，讓人特別能感受到木材的生命力。位於淺山的新社幾乎每天維持高達百分之八十的平均濕度，若遇上下雨的日子，濕度則會攀升到百分之九十。「這時候如果開除濕，室內濕度降到五十，會感受到窗戶的木框微微變形，因為裡外的濕度差太大，木材裡的含水量差異所導致。」

又如茶室外的木質簷廊，原來上了一層透明防水漆作保護，但因為西側日曬量高，導致護木漆乾裂、曬傷，老趙將這一層受傷的地面刨掉、改以亞麻仁油來養護木面。「我們常以為防水要有一層膜，但其實木頭纖維吸飽油後，水潑上去就會凝在上面。」老趙說，以油養護後日積月累下來，木材顏色的深淺細節變得更豐富漂亮，能感受到木頭這種不均質材料渾然天成的細節美感。

在實做中體會木材的珍貴

「對我們來說能夠感受這些細節是很好玩的，也會自然地型塑出一種與木頭共同生活、體會木之細微改變的生活方式。」

李文雄也說，由於木材是天然的材料，其實無法完全控制；「它會一直變化。有時候，明明這支木料已經刨完了，覺得它應該不會變形，可是就偏偏變形了；又或是這支看起來可能會變形，但最後卻沒有。」

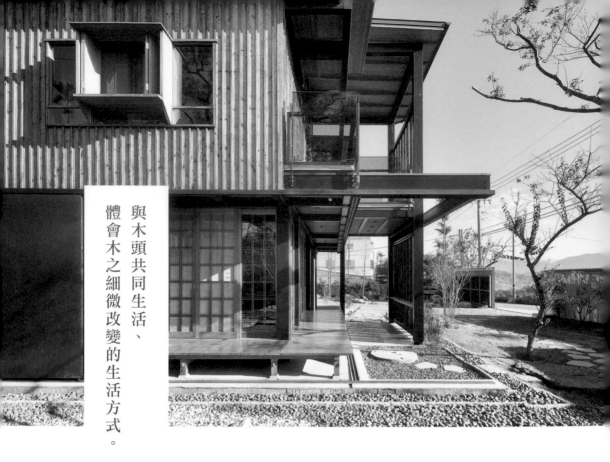

與木頭共同生活、體會木之細微改變的生活方式。

而木頭這種材料的另一個迷人之處，則是來自它本身自帶的時間深度。比如，仔細觀察茶室空間中的寮國香杉天花的木面，幾乎都是綿密的平行紋。「這一批寮國香杉應該都是七、八百年以上，剖出來的板才能有一米長都這樣筆直。」

他分析：「這樣綿密的年輪看不到年輪徑，表示這棵樹生長的幾百年歲月裡，氣候幾乎一直都一樣、恆定的。你能想像那樣的時間尺度嗎？」

或許就是在這樣的理解上，對李文雄來說，每一寸木材的使用都極為珍貴，因此特別會極力避免浪費材料，在技術上將每一寸木頭使用到最極致。

從自行開發扣件，到百分之百自然建築的理想

作為德豐木業第一個委託設計案，在半半齋中李文雄嘗試了許多實驗。如在結構接合上大部分採用金屬扣件接合而非榫接，將鐵板埋入後以摩擦栓

固定，不僅形式上俐落乾淨，重點是——這些扣件全是自行開發的訂製品：「是一個一個畫出來、送雷射切割廠切割，然後焊接出來的。」李文雄笑說，一般規格品的埋入深度大概只有六公分到十二公分，但這次半半齋使用的扣件埋入深度都有二十到三十公分之深，能夠支撐六米跨距的強度。

然而，這樣的扣件開發十分勞神費時；儘管李文雄嘗試開發屬於台灣的木構接合系統，但是比起採用日本規格品需負擔十倍以上的成本，每個構件都需要花時間思考、測試，「以台灣的市場來說，還無法支撐這樣的開發。」

另一個挑戰則是屋頂的防水工法。「所有木造屋最怕的就是屋頂漏水，」李文雄說，所有的屋頂材料都會鋪設防水毯，但屋頂使用屋瓦時就需要掛瓦條，固定掛瓦條時就必須鎖破防水毯。「最初的十到十五年間，防水毯會癒合，把螺絲鎖孔黏起來，因此沒問題。不過超過這個時限後，防水毯會因為日曬開始脆化，跟螺絲釘之間產生空隙，就容易讓水滲入。」

因此，在半半齋的屋頂施作上採用雙層防水毯的施工方式，增加維養時間。兩層防水毯間脫開，保持一層空氣層，一方面增加隔熱與保溫效果，同時也能加上穩樂板作斷熱處理。

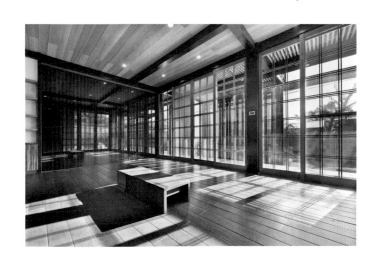

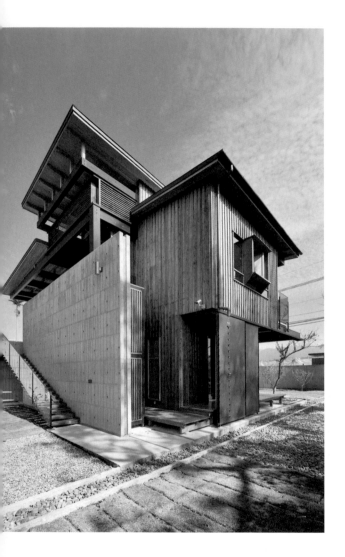

對李文雄而言，半半齋這樣的施作仍有不夠理想的部分。他認為，最理想的木結構建築，應該是最自然的建築，在未來拆除整棟房子後，留下的所有剩餘材質不會產生任何環境汙染。然而木構造施作中常使用的穩樂板、岩棉與矽酸鈣板，都仍是無法有效分解的材料。

朝向自然有機的建築之路

「目前歐洲有一些可分解的隔熱材料，又能耐火，不過價格昂貴，同時也有使用年限的問題。」李文雄說，接下來希望能夠繼續朝著發展自然建築的方向前進，讓木構造能夠更自在地與自然共存共生。

在半半齋的簡約有機之中，構造出的似乎已經不僅僅是建築，亦非僅是生活，而是一種對自然生命尺度的體悟；同時也構築出原生自土地本身的生活方式、以及返回自然之道的處世哲學。

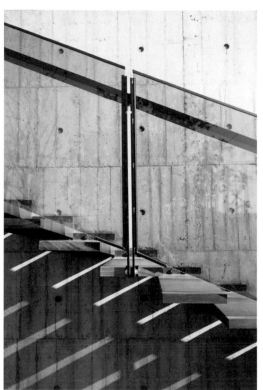
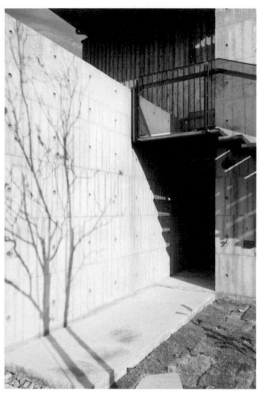

基本資料

案名：半半齋
案址：台中市石岡區
基地面積：1,508m²
樓地板面積：254m²
設計：德豐木業股份有限公司
施工：德豐木業股份有限公司

設計單位 profile

德豐木業股份有限公司成立於西元 1945 年，創立宗旨為傳達土地資源與生活的美好，透過木材的生產與加工技術，達到永續資源再利用。

西元 2000 年歷經 921 地震後，辦公室重建讓公司開始反思木業如何與土地、永續生活產業連結，規劃將傳統生活工藝融入居住環境。奠基於原有木材科學的技術經驗，著手研習唐朝木構建築的榫卯工藝技術，結合當代建築材料，設計出符合適才適用原則的當代建築結構，以此思考作為轉型創新的首要方向。

從永續資源應用的角度，用心面對所有天然資源，不受限於市場價格與需求，重新尋找開發林產資源的潛藏價值。我們期望以適才適用的態度，再次介紹臺灣這塊土地上林木資源的美好與應用。

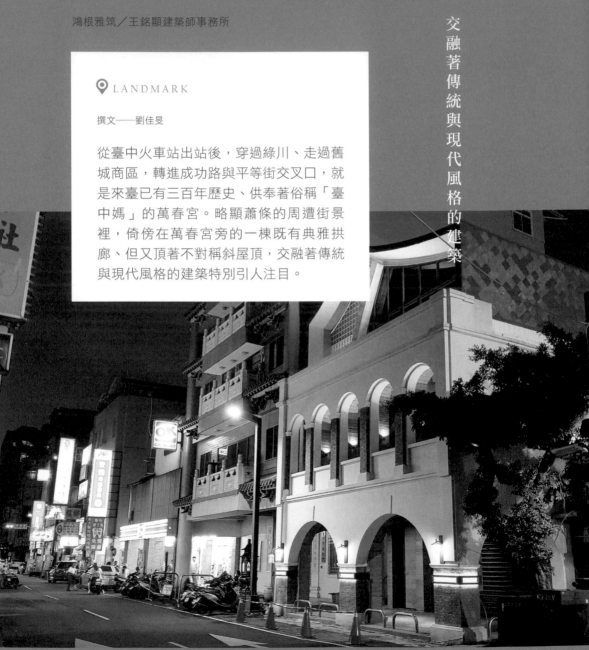

在舊城的時光痕跡上構築

鴻根雅筑／王銘顯建築師事務所

交融著傳統與現代風格的建築

撰文──劉佳旻

LANDMARK

從臺中火車站出站後，穿過綠川、走過舊城商區，轉進成功路與平等街交叉口，就是來臺已有三百年歷史、供奉著俗稱「臺中媽」的萬春宮。略顯蕭條的周遭街景裡，倚傍在萬春宮旁的一棟既有典雅拱廊、但又頂著不對稱斜屋頂，交融著傳統與現代風格的建築特別引人注目。

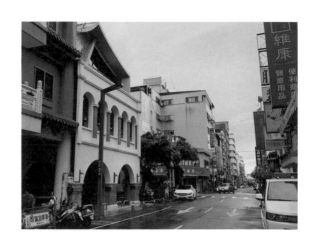

這是由建築師王銘顯所設計的「鴻根雅筑」──這棟有著七十年歷史的老建築，原來是內部木造、外部疊磚的老建築，立著一座十分古典的牌樓。不過數年前遭受祝融之災導致房舍幾乎全毀，失去屋牆支撐後，僅剩的牌樓也搖搖欲墜。由於這個屋舍是家族的起家厝，因此屋主希望將之重建以紀念祖父。

「鴻根雅筑」所在的街區位於臺中舊城區，這塊火車站前的區域曾是臺中過去最繁華的市中心，也是臺灣最早的現代都市計畫產物。日治時代留下的棋盤式街道規劃、昔日喚作榮町的繼光街，還有目前仍保存下來的許多日本風格的公務機關建築，都能看到台中舊城豐富的歷史紋理。不過從 1980 年代開始，屯區的商圈開始慢慢發展，迫使舊城區進行一波特色商圈的改造，不過仍然不敵商業區轉移的困境而慢慢沒落。

儘管政府已多所投注，仍難以抵擋人口外流與商業衰退的現象。此處街區的老舊建築難以翻新的主要原因之一，是這些老建築的產權多半複雜，持有者多半是已經不住在舊城區的富裕人家，因為沒有經濟壓力，因此也沒有積極投入建築修復再生的動機。

Concept

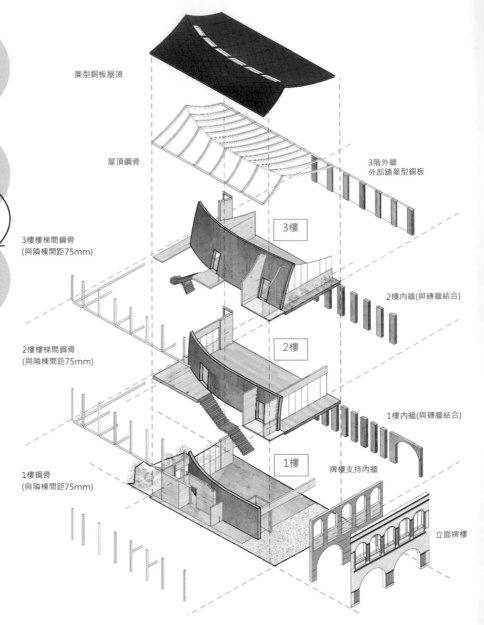

保留正立面
舊建築語彙

新築曲面混
凝土牆創造
對比空間感

不對稱斜屋
頂呼應鄰房
建築形式

菱型銅板屋頂

屋頂鋼骨

3階外牆
外部舖菱型銅板

3樓樓梯間鋼骨
(與隣棟間距75mm)

3樓

2樓內牆(與磚牆結合)

2樓樓梯間鋼骨
(與隣棟間距75mm)

2樓

1樓內牆(與磚牆結合)

1樓鋼骨
(與隣棟間距75mm)

1樓

牌樓支持內牆

立面牌樓

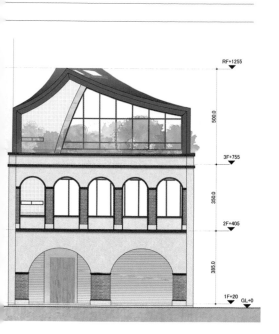

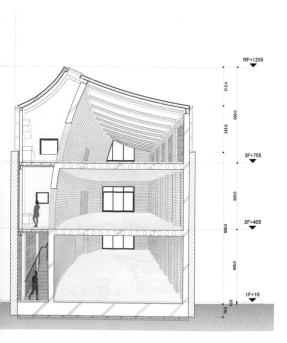

構造施作：植合傳統與現代

近期，NGO團隊「中區再生基地」開始先就產權較為單純的老舊建物與中區的建築師們媒合，為中區舊城進行改築、重建的計畫，而「鴻根雅筑」就是媒合的成果之一。

由於全屋的內部主要結構已經在火災中燒毀、僅留下外側承重紅磚結構，打從設計發想最初，王銘顯就選擇保留原有正立面極富古意的磚造拱圈與兩側磚牆，在內部以鋼筋混凝土結構來打造新建築；這樣的做法一方面保留建築原有語彙，回應屋主希望紀念祖父的心意，另一方面也是為這個老舊城區留下一些往日的風采同時，又能為街區帶來一些新鮮感。

以新舊構材創造出具節律感的空間

然而，因為僅存的拱圈結構不耐地震、容易鬆散，必須透過內部結構來強化原有立面，才能有效保留。為此，在構造上，內部的鋼筋混凝土結構特別以上下左右各 20 公分的間距進行植筋，也就是鑽洞將鋼筋直接植到磚牆裡面，再澆灌混凝土，讓新舊結構能夠植合起來。兩側的磚牆上，為了在內部空間也能保留原有磚造的樣貌，則使用局部結構加厚植筋的方式，來讓一部分的磚牆能夠露出，也在室內構成灰色 RC 牆柱與紅色磚造面交錯、富有節律感的牆面。

房子面寬有八米，跨距較一般透天厝面要寬；屋主希望重建後內部空間可以完整方正，以做為商業出租使用，並且能有獨立樓梯讓三層樓能各別獨立進出，因此建築設計上先將內部分隔為梯間與內部使用空間，並使用鋼構來處理寬約一米二的樓梯，同時循著梯間造一面曲牆，將內部空間與外部空間切分開來，保留六到七米的大跨距空間作為出租使用。

為了保留商業空間的完整性，在樓板設計上採用無樑中空樓板，一方保留較高的樓高，另一方面也未來也能節省下天花的裝修費用。

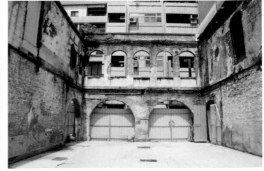

基地原貌僅留下了沾街面的磚牆。

這個老舊城區留下一些往日的風采，也能為街區帶來一些新鮮感。

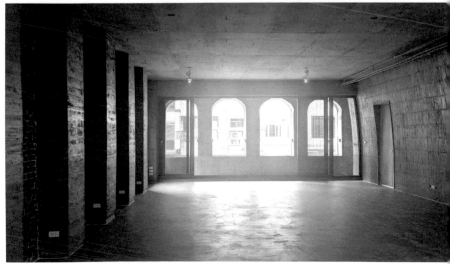

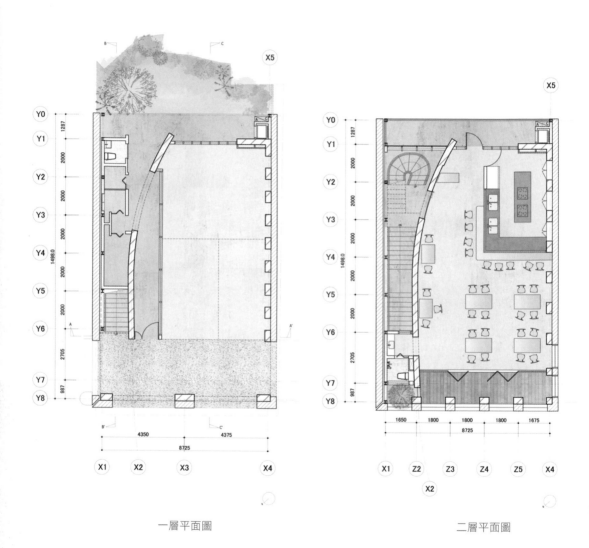

一層平面圖　　　　　　　　　　　　　二層平面圖

流瀉天光的旋轉梯間，與街區對話的窗

走進「鴻根雅筑」的梯間，就能感受到生動的光線迎著面引著人拾級而上。左面保留了頗有古風的舊構造磚牆，右側則是充滿現代感的新築混凝土曲面。迎著二樓梯間的大面開窗流瀉下來的天光往上攀登，則慢慢感覺開闊。樓梯在二樓襯著明亮的窗景作一迴轉平台，就像是一個小小的休憩角落，也為二樓未來預定做為咖啡店或餐廳的空間保留了完整的入口。

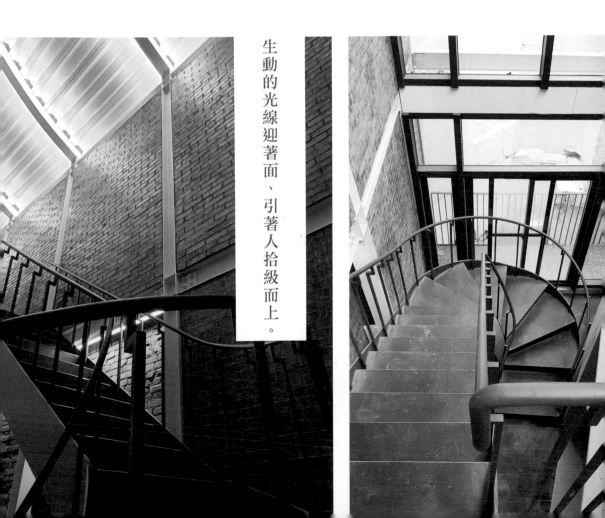

生動的光線迎著面、引著人拾級而上。

體會室內的材質轉換與結構美感

而循著梯間在窗前旋轉繼續朝上，視野轉向建築正立面的背面，就是一面漂亮的拼磚與小窗，窗景透著空心磚的方狀拼組，看起來就像是一幅抽象幾何畫懸掛在牆上。視線隨著弧面屋頂的鋼構往上，一排透著光的天窗斜斜灑落，柔和地襯出曲牆的立體感。

這座旋轉梯間讓人在進入這棟建築的過程中，獲得多層次的感官經驗。王銘顯笑著說，自己最不喜歡的就是舊式老公寓的樓梯間，「那些樓梯的臉上就寫著『我是樓梯間，請不要在這裡逗留』，沒有任何的交流。不過，轉了這個迴旋讓工程大概難做五倍。」

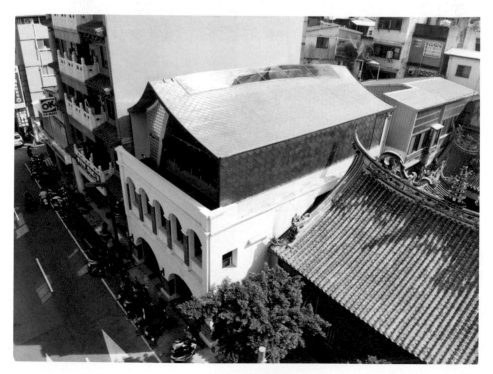

從空照圖可以看到屋頂天窗的位置，引進了北向柔和的光線。

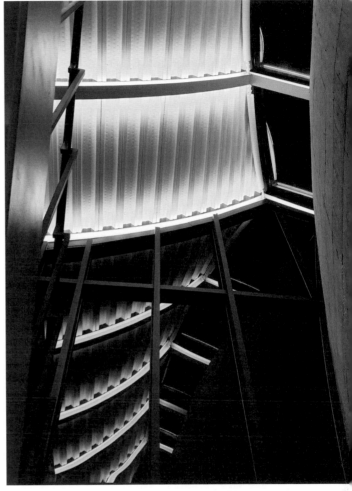

1 ｜ 2

1 樓梯兩側分別是古樸的磚牆與現代
　　的混凝土曲面。

2 斜屋頂在室內呈現出結構的美感。

這座看似簡潔的鋼構階梯，有著豐富穿透的視野，登上三樓以後往屋子後
方看，從二樓延伸到三樓的大開窗裡盡是後巷建築的背面與層層疊疊的屋
頂線條，乍看像是另一件立體派的大號畫作。「因為後面都是其他建築的
背面，原來是一個雜亂的違章風景，我們先把它們都漆白，創造一個清爽
的後院風景。未來也規劃種植一排綠籬，讓後院能夠成為一個讓人與建築
都能『換氣』的空間。」

高難度曲面：展現宛如蛋殼的優雅

由於樓梯在二樓有一個迴旋，因此梯間從二樓往上就需要拉開。而順著這樣一個空間需求，梯間與使用空間的分隔牆，就斜斜溫柔地彎曲；這一道曲牆不僅平面是曲面，就連垂直面也是斜斜往上曲伸，形成宛如蛋殼一樣的光滑曲面。特別的是，這個曲面上到屋頂後，並與弧狀屋頂的脊線錯開。

「中區有趣的地方就是，隨便走進一個小巷弄都可以有天光跟斑駁的歷史，有趣的空間感。」王銘顯說，為了保留這種舊城區特有的巷道空間感，特別地留設下屋頂這排天窗與天光。

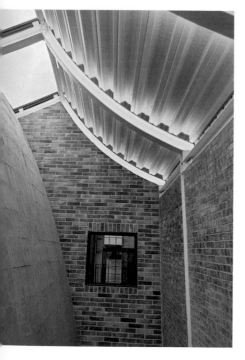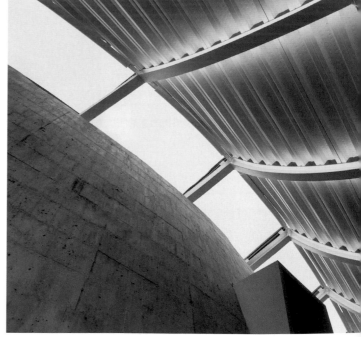

為了梯間而成立的分隔曲牆，成了「鴻根雅筑」內部最重要的設計重點——同時，也是施工挑戰之一。這面木紋清水模的曲牆，在澆灌的時候因為預算關係，無法使用特殊形狀模板來拼組，在只使用同一模組製作的情況下，多了許多複雜的計算。

首先在施工時，以 10 × 10 的 T 型鋼架並排，每 90 公分就要彎一支鋼柱，後方還要斜撐出曲面的斜度後，才靠上寬 30 公分、長 90 公分的模板鎖住。每一塊模板就在這每 90 公分的間距支撐後形成曲面的形狀，然後再綁鋼筋。

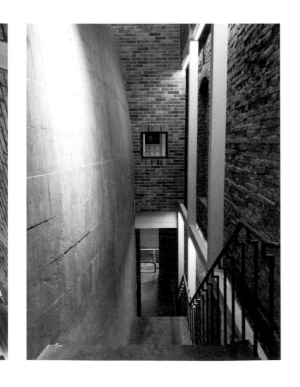

3 | 4 | 5

3　當陽光從屋頂灑下，自然引導人向
　　上走，創造出高雅的空間感受。
4　光線照在屋頂內側，展現出特別的
　　紋理。
5　曲面牆帶給梯間生動的空間氛圍，
　　沿著階梯走來一路都是樂趣。

施工技術巧思造就特殊造型

因為怕灌混凝土時鋼筋貼到模板上，因此在鋼筋上放間隔器，之後將鋼筋一起整排往後拉，讓它服貼在弧型面上，再灌入混凝土。王銘顯解釋，這個複雜的施工方式，是在有限的預算下，與營造廠一起想出來的方法。

從建築的剖面看，這一面曲牆形成內部空間像是一道特立獨行的分割線；然而在實際的空間中，它的緩弧曲線卻有著柔和的伸展性。不只在梯間，即使在內部，膨弧狀的牆面讓室內多了一種獨特的包覆感，帶來一種讓人感覺放鬆安適的空間性。

王銘顯還另外為這面曲牆設計了一個小巧思：從二樓開至三樓的後開窗，白天呈現的是外部城市的窗景，入夜後就成了曲牆的反射鏡。在曲牆上方的投射燈一打亮，弧狀的牆面就宛如深入沉黑的夜幕之中；殷實的混凝土牆面與投射出幻夢一樣的虛影，就像庫柏力克的電影一樣帶著虛實交錯的空間感。

鋼構弧形屋頂：銅瓦反射時光色澤

順著曲牆往上，兩面不對稱斜屋頂一方面呼應了相鄰的萬春宮屋頂線條，另一方面也柔化了街景線條，為一成不變的街道帶來一些新鮮氣息。「我覺得現代主義中硬幾何的時代已經過去了，應該要回頭看歷史與地方的材質能夠詮釋什麼樣的設計。像這個屋頂，隔壁廟宇可以用民間工藝來做成那樣的弧形，為什麼我們只能做直的？」王銘顯說，為了找到在街區中看起來最調合的線條，也試做了幾種不同斜度的模型。

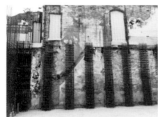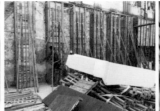
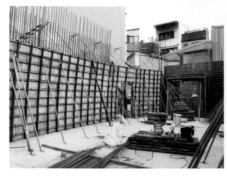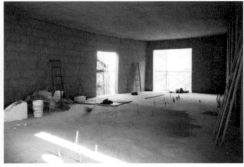

6 |
7 |
8 |

混凝土模板工程裡下的功夫

6 在澆灌結構柱時，需以上下左右各 20 公分的間距植筋，才能緊密地結合新舊結構，同時也造就了材料交替的美感。

7 弧形牆的製作，是先將鋼筋一整排往後拉，讓它服貼在弧形面上，再灌入混凝土。

8 建築師在與營造廠討論施工步驟時，所繪製的說明手稿，隨著牆的厚度逐層加上鋼筋。

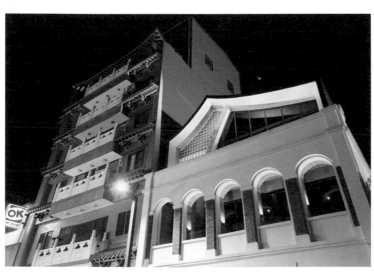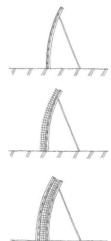

呼應街景，
兼具現代感的斜屋頂

這兩片斜屋頂原來設定順著曲牆、同樣以 RC 結構來澆灌，工法上雖合理，但因不對稱屋頂的每一根鋼樑的弧度並不相同，幾何形狀過於複雜，施作難度比起曲牆更高。後來改為鋼構後，先架設如魚骨狀的屋頂，再鋪設甲板與隔熱材，最外層則鋪設厚約 1.5 公釐的菱形銅瓦。銅瓦加上曲線屋頂的搭配，與鄰近的日式古蹟台中市役所的銅瓦屋頂也有遙相呼應的意味；同時，銅瓦剛施作時是閃閃發亮的紅銅色，慢慢隨著時間鏽蝕成深褐色，形成銅鏽後就不再氧化，是能維持五、六十年，甚至百年的耐久材料。使用銅瓦一方面是文化性的考量，回應了舊城中所留下為數不少的日式建築，另一方面則是工法上的思考。「因為屋頂是弧的，銅瓦是方塊狀，可以拼組出弧形。」

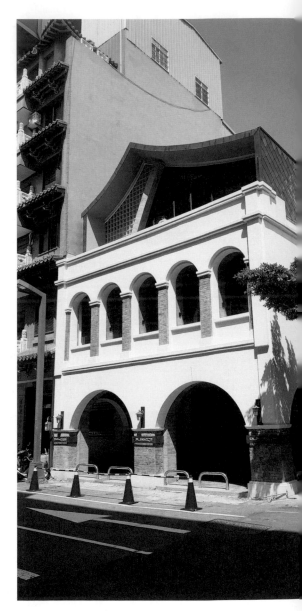

斜屋頂造型呼應著街道古意的空間質感，卻又不失現代。

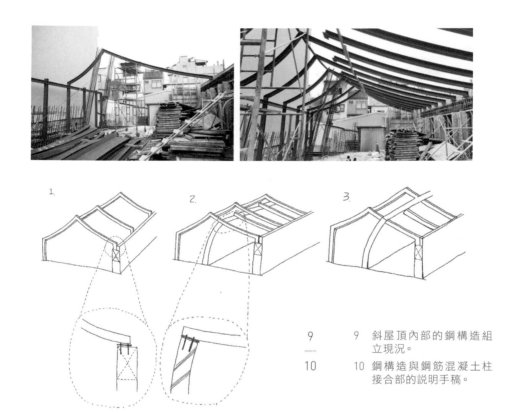

9 9 斜屋頂內部的鋼構造組
— 立現況。
10 10 鋼構造與鋼筋混凝土柱
 接合部的說明手稿。

三樓預定做為個人工作室或沙龍的空間，也因這個弧狀屋頂而充滿個性，但也因此需要搭配許多複雜的收邊；如正立面上的門窗形狀、以及三樓廁所使用的空心磚，只要與屋頂接合之處，都需要順著屋頂形狀再做切割與組合。王銘顯說明：「門窗的部分需要等結構都完成後，現場量尺寸再去訂料。空心磚的地方只要碰到屋頂，都需要切割符合尖角的形狀。而且空心磚切割後也擔心有結露的情況，因此邊際也特別封合起來。」

儘管各種小細節施工看起來都充滿挑戰，但王銘顯笑著說，「其實所有工法臺灣都有，只不過選擇要不要做，以及怎麼做。」

從整建請照，找到舊城空間新價值

從對街看，鴻根雅筑的正立面一樓與二樓的拱圈搭配斜屋頂，既充滿古意又帶著俐落的簡潔感；然而為了保留這座牌樓，在一開始申請建照時就遭遇許多困難。其一是牌樓並不符合騎樓法規，再者，保留舊牌樓加上新建築，在建築法規上究竟歸屬於新建、增建、改建抑或是修建，在定義上十分困難。

「特別是原來的房子是民國三十九年建造，建築法直到民國六十四年才立法，因此此前的房子都是就地合法，但沒有使用執照。」王銘顯解釋，「理論上先對舊屋補使用執照，然而舊屋又已完全燒毀，現地已經沒有房子了，所以補照也補不出來。」最後，經過半年的研究與溝通，整個案子是以全屋新建、牌樓則因具有文化保留價值而由文化局建議保留成裝飾面，才專簽通過，取得建照。

這一張建照對於正在緩慢進行再生改造的舊城來說，是一個重要的里程碑，因為城區中還有很多老舊建築，在未來若有相似的情況，就能適用。

創造舊城區空間新生的典範

「鴻根雅筑」整合多種構造系統與材料所新築出的多層次空間形式，也為舊城區帶來一股新鮮的活力。除了正立面之外，繞到小小的後院，則看到後立面上混搭使用了鋼構、混凝土、磚造與抿石子牆，也創造出多樣的立面表情。到了夜裡，略顯蕭瑟的街景中，典雅的拱圈與反射著錯落光澤的銅瓦依然醒目，人字狀的弧形屋頂線條也在古典的氣息中帶來十分現代的動態感。

對王銘顯而言，在台灣這樣一個工種繁富多樣的營造環境中，如何呈現出建築的藝術性，是他在執業中過程中不斷思索的重點，而「鴻根雅筑」則是一次重要的實驗；同時，它也成為建築師面對舊城區現況與往日建築能量的一次對話嘗試。

「台中舊城區因為是發展較早的區域，因此有很多老房子以當時來看設計水準是很高的，創造出來的空間感也很好。僅管現在沒落了、變成廢墟，也還是有很多有趣的空間，因此設計這樣的空間，也是想向這些建築前輩們致敬。」王銘顯說。

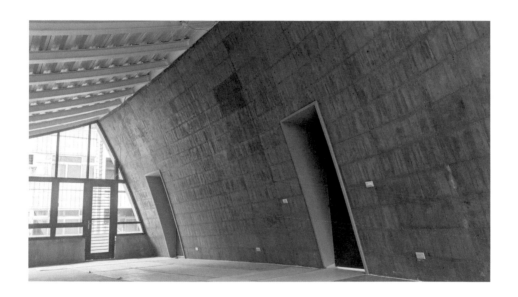

基本資料

案名：鴻根雅筑
案址：台中市西區平等街 108 號
基地面積：181 m2
樓地板面積：337.36m2
設計：王銘顯建築師事務所
施工：擊壤營造有限公司

設計單位 profile

王銘顯建築師事務所 2012 年成立於台灣台中。在此之前王建築師旅日十年，除精研日本系統之規畫及研究方法之外，亦曾代表日本公司駐台執行台灣的重大公共工程，如以曲面清水木紋混凝土聞名的「日月潭向山行政中心」，以鋼構進行改建之「桃園機場第一航廈改善工程」等。目前以公共工程為主要業務，也與同好組成「木之家的種子研究會」推動木構造建築。

建築師堅信「建築是一門高度美學與技術結合、再加上意志力的物質結晶」，以徹底執行建築的每個角隅為志向，研究相關的各種技術，包括美學在建築上落實的技術，從大尺度且機能複雜的「金門水頭港航廈」、中型規模以集成材及CLT 改建舊建築而成的「嘉義市立美術館」，到臺大醫院外小型「竹木隧道」設計，皆在工法及構造上有細膩的著墨。

輕盈而自由的山中家屋

高腳屋／王曉奎建築師事務所

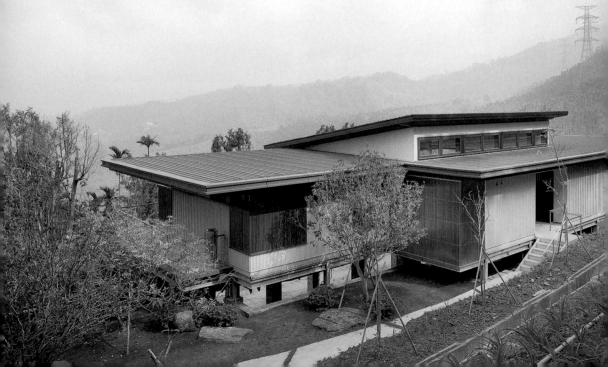

LANDMARK

撰文——蕭亦芝

其實我一開始因為對這些金屬、木料都很陌生，常常困惑於要怎麼畫圖、怎麼施作，後來花了很多時間去跟專業的鐵工木工討教，再加上不斷在工地現場解決問題，漸漸明白，工法是沒有標準答案的，你可以自由地應用，不同做法和材料，就會產生不同的細節和效果。

有好的景觀、有樹，就會讓人覺得舒服也能襯托建築物，讓它看起來更美

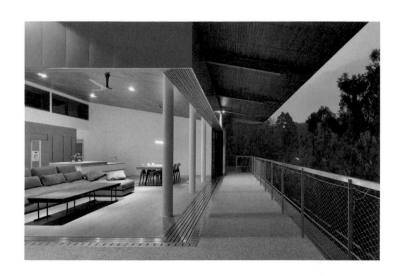

高腳屋的屋主鄭先生經營建設公司，和王曉奎建築師合作多年，彼此默契甚佳，因此，當鄭先生起心動念，想在僻靜的山上蓋第二棟自宅，自然就想到要請王曉奎建築師幫他做設計。

「做住宅的時候我最怕業主要蓋很大的量體，有些業主覺得空間總是不夠，希望房子越大越好，但是我自己對住宅空間的想法是夠用就好，反而應該讓戶外空間開闊一點，有好的景觀，有樹，就會讓人覺得舒服，也能襯托建築物，讓它看起來更美。」王曉奎坦言一開始有點擔心鄭先生會想要一棟大房子，沒想到鄭先生不到一分鐘就畫出了他想要的平面示意圖。

「一個大的長方形，代表客廳、餐廳和廚房，兩個短邊各有兩個小空間，代表給家人住的四個房間，非常簡單，這就是他要的住宅平面。」

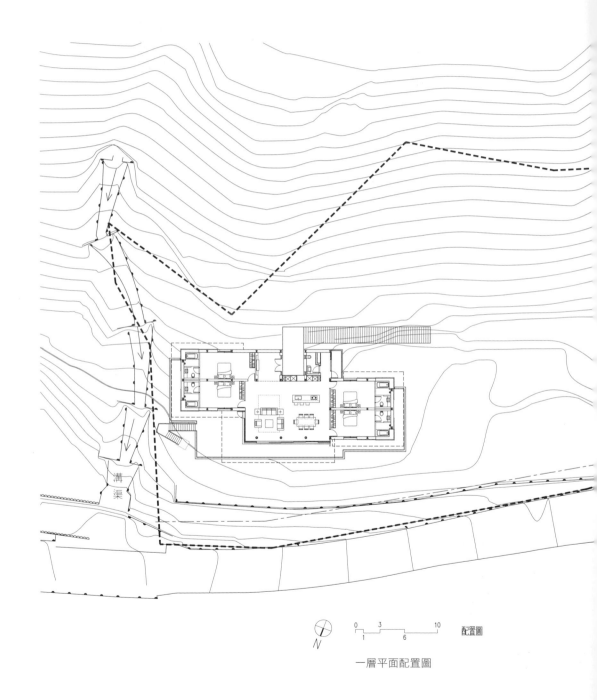

溝渠

0 3 10
1 6

配置圖

N

一層平面配置圖

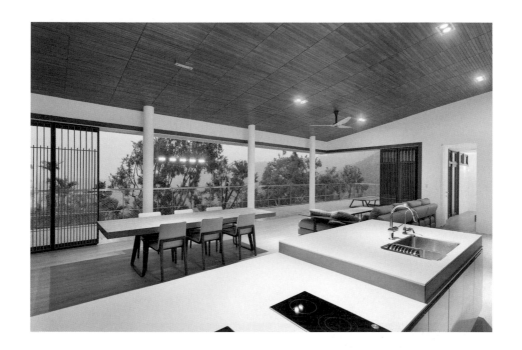

漂浮在樹冠上的高腳屋

「鄭先生原本在市區就有個房子，位在大馬路邊，隨時都會有朋友經過就
進門聊天，有時候實在不堪其擾，所以他想要到山上蓋另一個自宅，過過
清幽的日子，因為常常到這塊基地附近爬山，蠻喜歡這裡的環境，所以就
決定選在這裡了。」

基地是一塊陡斜的坡地，地勢南高北低，北邊臨著唯一的一條行車道路，
因為整個基地裡找不到一塊夠大的平地來安放住宅平面，加上希望儘量減
少對原始坡面的破壞，建築師於是做了一個大膽的決定；在坡地上蓋一棟
高腳屋，用許多鋼筋混凝土基礎聯合撐起一個人造平台，再把建築物放在
這個平台上。架高的平台高於基地外的路面大約五公尺，因為建築物與馬
路間還隔著一片樹叢，從外面看過去，這棟高腳屋就像是輕盈地漂浮在樹
冠上。

內在修為轉化為極簡空間

建築物的座向順應山坡地勢坐南朝北，僅有一層樓的住宅平面，依著業主提出的極簡概念發展，位於中央的是合併客廳、廚房、餐廳的公共空間，三者不以牆面相隔，而是用沙發、中島、餐桌簡單區分。一整片玻璃落地拉門替代實牆，為室內外劃出界線，天氣暖和的季節，拉門可以全部推進最旁邊的護袋，客餐廳便成為一個四周綠樹環繞，山風自由穿梭，視野開闊的半戶外空間，木作地板、木作天花、木片吊扇、裝有木飾條的落地拉門，以及戶外露台的抿石子地板，觸目所及的裝修材料，都選用自然的色彩與溫暖的觸感，與戶外的環境自然融合，同時讓人感覺舒緩放鬆。

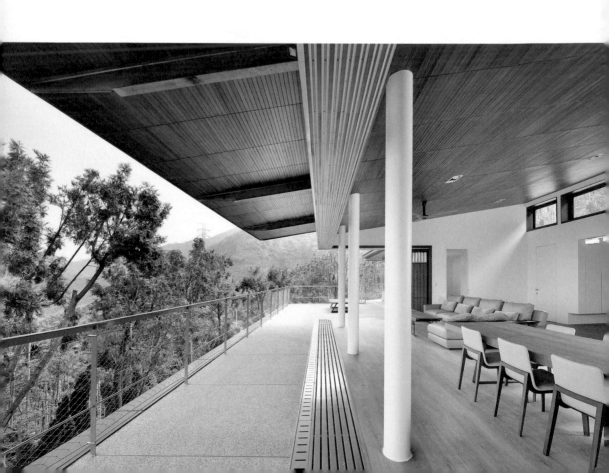

選用自然的色彩與溫暖的觸感，與戶外的環境自然融合，同時讓人感覺舒緩放鬆。

「因為宗教信仰的關係，他們很重視內在修為，生活也追求樸素簡單，鄭先生說，他們來這裡就只想要看看風景，喝茶聊天，不需要電視，也不裝空調。」因此，高腳屋的空間分外有種現代日式茶屋的素淨氛圍，除了雅致的沙發、中島、餐桌椅，沒有多餘的家具和家電，也沒有炫目的裝飾品，建築師的設計將櫥櫃、附屬空間及多數結構梁柱妥貼地包覆隱藏於牆面、天花板裡頭，只留下三根細長的室內圓柱立於敞亮的空間當中，與飾有木條的玻璃拉門，以及陽台的欄杆，形成視覺穿透的內外界線，在開合之間，空間的節奏與層次豐富而多變。

以賞景為訴求的平面配置

公共空間兩側的四個房間，平面配置上原本是兩兩對稱，但因為西北角的
視野最好，因此建築師將西側的房間向後推，在整個一樓平面的西北角
留設一個寬敞的半戶外平台，擺上一張戶外茶桌，便是一個擁有接近 180
度開闊視角的最佳觀景空間。「其實不只西北角，這房子周圍的景色都讓
人覺得賞心悅目，所以我特意把四個房間的浴室配置在整個平面的四個角
落，開了視野極佳的角窗，讓屋主和家人們在泡澡的時候能盡情享受最棒
的風景。」

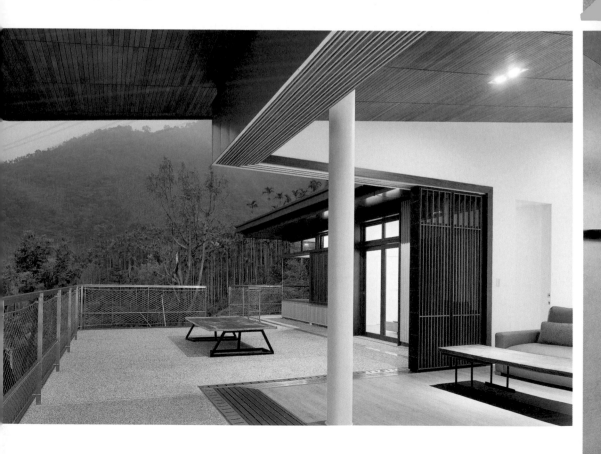

1 | 2
| 3

1 半戶外平台有接近 180 度
開闊視角的觀景空間
2 空間中沒有多餘的家具和
家電
3 泡澡時也能享受戶外景觀
的浴室

與環境調和的山坡地建築

如此開放通透的空間，讓人真切地感受到自然和自由，但是在安全性和隱密性上會不會產生問題呢？「這棟房子跟鄰房之間都有一段距離，而且它的高度比鄰房高了一兩層樓，所以視覺上的隱密性沒有問題；至於安全性，整面的落地拉門可以完全關起來，它是扁鐵框，中間夾玻璃，玻璃兩面再加上木條，關上後安全性是夠的，當然郊外的保全系統本來就不能跟市區比，所以他們也養了一隻大狼狗來幫忙看家。」

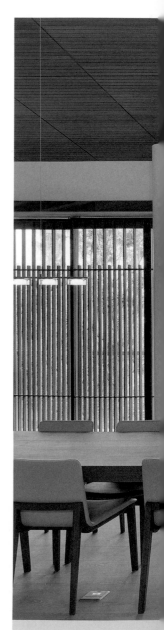

此外，因為建築物位在山腰上，建築師也考慮到從更高處往下看時，在視覺上應該要儘量讓建築物和環境調和：「從高處看這個房子，你看到的是很大一片屋頂，為了要讓它看起來更自然，所以中間的公共空間上方最大的那片斜屋頂，我選擇用側柏做的木瓦，顏色和質感都比較接近周圍的自然環境，兩側房間的屋頂雖然是平面的鋼浪板，但也儘量讓它的顏色低調，跟周遭環境協調。」

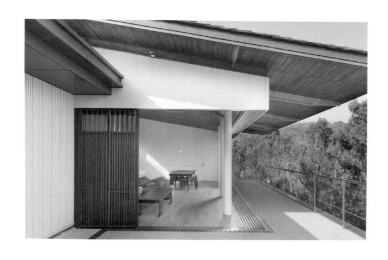

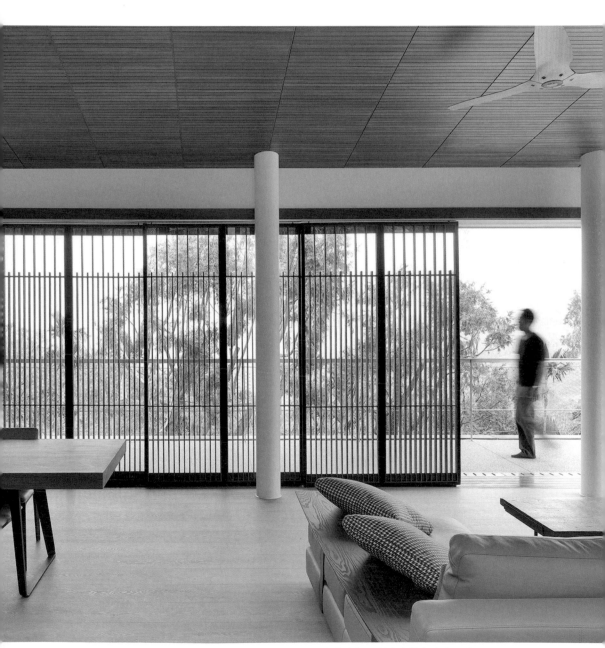

立柱與拉門疊合出豐富的室內外空間層次

鋼構：建築構法的大膽嘗試

這棟建築物和一般住宅最大的不同，在於它是一棟鋼構建築。「因為基地位在山上，路途遙遠，混凝土運送不易，加上業主是一個在觀念上很敢於嘗新的人，所以在聽了我的分析之後，他就決定讓我用鋼構來做。」因為鋼構建築是乾式施工，只需要將預先製作好的固定尺寸的材料運到現場組裝，就能很快地蓋出一棟房子，對這棟蓋在陡斜山坡地上的小規模建築物來說是比較合適的構造方式，但是因為有一些觀念和技術的限制，所以鋼構住宅在台灣並不常見，王曉奎建築師在進入繪圖和施工階段時，也因而面臨了一些問題。

「在台灣，鋼構通常是用來蓋工廠，很少人拿它來做住宅，大家都說那是鐵皮屋嘛，但我想嘗試用鋼構蓋住宅的念頭已經有一段時間了，起心動念的源頭是我有一次去台東旅行，住了三個民宿，其中兩個是鋼構，另一個是鋼筋混凝土，這三間民宿相隔不遠，那幾天晚上天氣也都差不多，結果我在鋼筋混凝土造的民宿裡竟然熱得睡不著，反而是在鋼構的民宿睡得很好，覺得很通風涼爽，所以我回來後就想，也許可以嘗試用鋼筋混凝土以外的構造做設計。」

Concept

設計概念

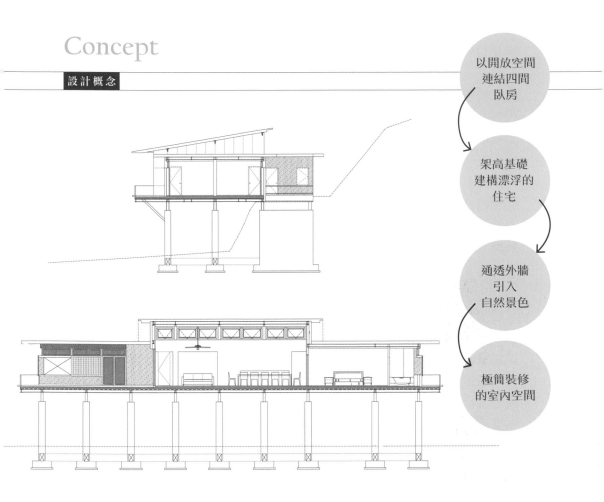

以開放空間
連結四間
臥房

架高基礎
建構漂浮的
住宅

通透外牆
引入
自然景色

極簡裝修
的室內空間

基地的山坡地勢相當陡斜　　　　　　　　　為了清楚分析結構行為而做的全棟結構模型

鋼構住宅的挑戰

「這個案子是我第一次嘗試做鋼構，畫圖也是一個很大的挑戰。」因為台灣主流的建築構造是鋼筋混凝土，建築師從學校到職場所受的繪圖訓練、工程觀念，大多是以鋼筋混凝土為主，因此不論是鋼構、木構，都是相對陌生的構造，王曉奎一方面向實際做過木構造建築的朋友請益，從北投圖書館、台鹽宿舍等案例中學習，一方面在繪圖的過程中要不斷思考鋼骨尺寸和材料銜接的關係，剖面要剖在哪裡，才能清楚交代 C 型鋼的位置、窗戶的高度，以及每一個剖面、每一個細部要怎麼畫……比起鋼筋混凝土構造，牆線塗黑就代表實牆，配筋只需要在結構圖上呈現，這棟小住宅的設計施工圖繪製工作簡直是不可思議地繁重。

王曉奎請事務所裡最有經驗的同事負責細部設計及施工圖。「她的圖畫得很好，而且很有邏輯，又很仔細，她把每個位置的牆平面、剖面、立面都照顧到了，需要交代的交接面，接地的、接天花板的，通通都畫了細部圖。雖然已經畫得這麼仔細，但是在工地施作的時候，還是會有一些需要增補或修改的地方，譬如我們通常會在 150 公分的高度橫切畫平面圖，但是這個案子裡面我設計了一些天窗，所以還要再畫一個 220 公分高度的平面圖，跟平面、剖面相比對，才能清楚交代天窗的位子。又好比我們的內裝用了很多木料，我們就要把木頭的厚度、如何收邊、如何包覆鋼骨柱子，細節全部都要畫出來。」

因為所有材料都是事先量好尺寸、切好形狀，到現場組裝，不像混凝土多了可以敲掉，少了可以再補，一旦繪圖或估算錯誤，或是現場組裝出問題，就會造成材料的損失和工時的浪費，因此，「建築師要想把事情做到好，就必須要把所有可能發生的狀況都預想過，也常常為了確認施工細節，親自跑到現場跟工班討論、調整設計，像這個案子我就跑現場跑了一百多趟。」

鋼構建築需要面對的細節

<div>4 | 5</div>
<div>6 | 7</div>

4 從門窗剖面圖可以看見，事務所把所有結合的細節都交待得很清楚，讓現場工班便於施工。

5 浴室柚木窗框與埋入式吊軌。

6 陽台金屬欄杆的細部圖，所有使用的元件規格尺寸都在施工圖上清楚標示。

7 金屬欄杆與鐵網的接合細部。

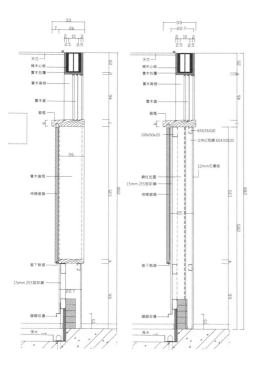

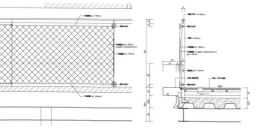

價值感來自於細節的設計

儘管在一般大眾直觀的想法裡，鋼構很容易和鐵皮屋、工廠、倉庫連結在一起，但是高腳屋這個案子，因為建築師在細節上投入了相當多的心力，例如仔細考慮過材料與比例的金屬屋頂收邊，家具與裝修材料的選材與配色，以及特別請老師傅來手工製作的柚木門窗等，都讓建築外觀和室內裝修呈現出高雅細緻的質感，從視覺上很難察覺它是一棟鋼構建築。

王曉奎在做設計時，參考了非常多日本案例，並從中得到了啟發：「日本有很多木構造或輕型鋼構的房子，可以工業化生產、快速組裝，但是這些房子看起來一點都不廉價，也不粗糙，原因是什麼呢？我是在畫圖的過程中想通的，當時我苦惱於怎麼解決外牆材料交接處的防水和美觀問題，我們總是希望用一種材料同時解決兩種問題，以為這樣最經濟有效，但是日本的做法是把防水和美觀這兩個問題分開解決，牆面裡層做防水，材料可以便宜又好，因為只要把防水性能顧好，不用顧到好看，美觀的問題則交給外層的材料，做脫縫、做雙層、做很細緻的壓條都可以。」

尤其高腳屋這個案子是住宅，要讓生活在裡頭的人感覺舒適放鬆，材料和設計的細緻度更是不容忽視。「這個案子裡面我設計了很多木作，尤其是門窗，用的是昂貴的緬甸柚木，這種木料很厚實，質感非常好，深褐色的木紋很典雅，我特地找了台南做古蹟修復的老師傅上去做，他們的作工很細，希望能讓這個小房子在現代建築的線條裡多一些手作的溫度。」又好比圍繞建築物一周的金屬欄杆，原本建築師只打算做上緣的水平扶手和立

8　│　9
10　│

8　轉角的高窗設計，隱含了許多材料接合的細節
9　地面軌道與截水溝皆與地板齊平，表現出建築施工團隊的用心
10　室內裝修材料與家具的自然質感與色彩，與周遭環境相呼應

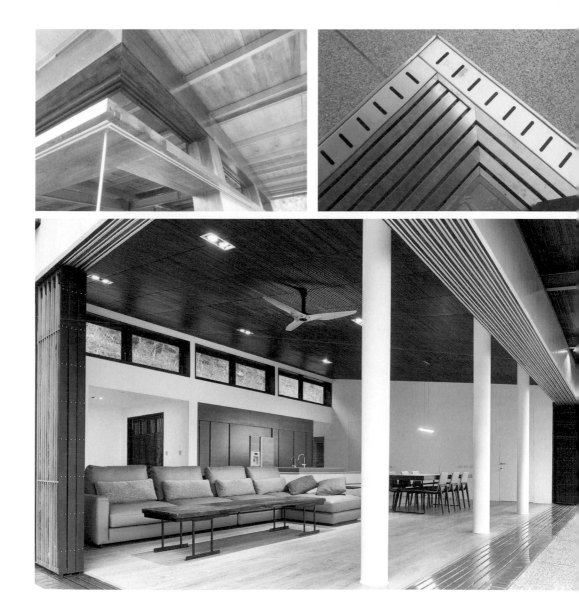

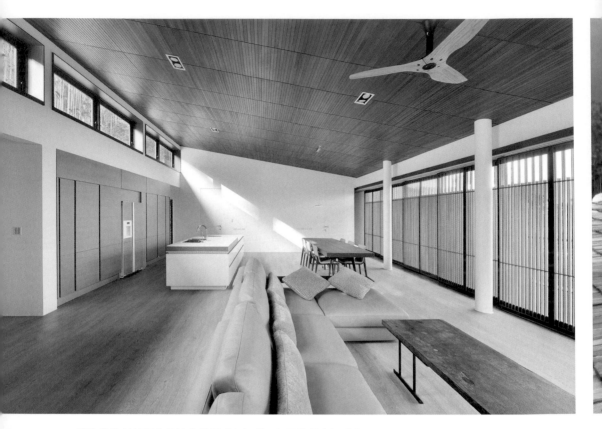

室內裝修材料與家具的自然質感與色彩，與周遭環境相呼應

料，希望視覺上不要多一層障礙，但因為業主顧慮安全性的問題，雙方討論之後，決定用扁鋼搭配不鏽鋼網，滿足了安全的需求，也顧及視覺上的穿透性。

「其實我一開始因為對這些金屬、木料都很陌生，常常困惑於要怎麼畫圖、怎麼施作，後來花了很多時間去跟專業的鐵工木工討教，再加上不斷在工地現場解決問題，漸漸明白，工法是沒有標準答案的，你可以自由地應用，不同做法和材料，就會產生不同的細節和效果。」

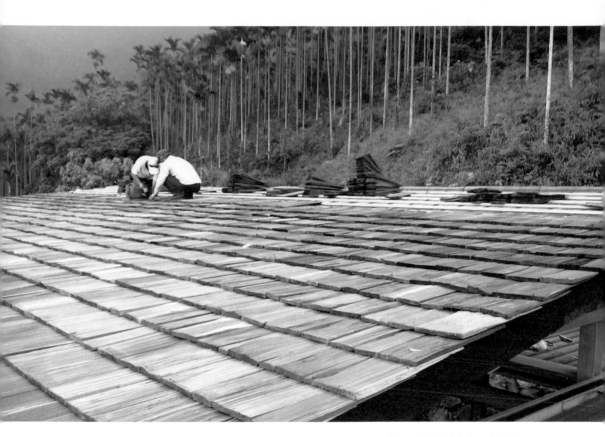

為了讓建築外觀與周遭環境達到調和一致，屋頂採用天然材質的木瓦來鋪設

業主的信任感是成就好案子的關鍵

「鄭先生除了一開始畫了那個平面示意圖給我，簡單說明他的空間需求之外，幾乎不曾跟我聊過他們家人的生活細節，不過因為我們共事很多年了，也好幾次一起去日本、德國參訪建築作品，所以我知道他對建築風格和材料的偏好，加上他本身有很好的品味和專業能力，因此我們在設計施工過程中的溝通一直很順暢，他後來自己挑選的家具也和建築物非常契合。」

王曉奎建築師說，一個建築作品的完成，業主、營造廠、建築師三方的合作默契和信任感至關重要。在高腳屋這個案子裡，很幸運地，因為業主有好品味，又能同時擔任業主與營造廠的角色，因而彼此能夠有很高的配合度與信任感。建築師也透露，業主對這個案子的預算並無上限，但因為彼此都偏愛自然且真實的質感，因而能夠為這棟小住宅挑選最合適的材料，用最細緻的作工，成就低調而高雅的家屋氣質。

基本資料

案名：高腳屋
案址：雲林華山
基地面積：2,915 ㎡
總樓地板面積：280.15 ㎡
攝影、圖片提供：鄭錦銘、王
曉奎建築師事務所
設計：王曉奎建築師事務所
主持人：王曉奎
參與者：王曉奎、洪子甯
監造：王曉奎
結構：王儷燕結構技師事務所
水電：華邦水電工程有限公司
水保：林南勝水保技師事務所
室內：王曉奎建築師事務所
景觀：水龍組工務所

設計單位 profile

王曉奎建築師事務所成立於 2012 年，位於台南運河邊，工作
項目主要是建設公司的建案規劃設計，私人住宅及室內設計。
當然我們也樂於接受其他類型的設計委託，克服各種挑戰。
我們提供有創意的設計，重視與客戶溝通及整體服務品質。與
各種專業顧問、工匠、協力廠商密切合作，在完成作品的過程
中，積極扮演溝通協調以及監督的角色。不追求流行的元素與
浮誇的造型，但希望能設計彰顯業主價值觀的建築風格，能反
映主人個性及生活況味的室內空間。
在這人文之都，放慢腳步，靜靜觀察周遭發生的事物，這樣步
調適合過日子與作設計。欣賞簡單的事物，不求太過自我表
現，適度留白，尊重每個人不同的品味，並重新發掘建築中的
彈性。

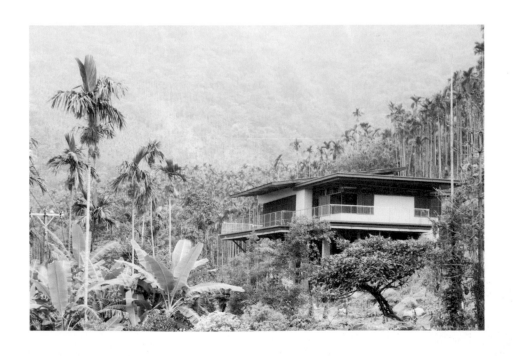

兩代家庭的交匯點

宜蘭冬山朱宅／向登群建築師事務所

撰文——高名孝

「有時住宅設計是在找尋一個平衡點，讓居住者的關係，可以維持在一種有點黏又不會太黏，當住宅必須容納較多的人居住時，要讓這空間中的人際關係，能保持在某種曖昧關係下，充滿互動的機會，但彼此也擁有自我的領域。」

打造一個充滿自然生活的家園

緊鄰著太平洋的台灣東部，雖然平原地形不若台灣西部廣大遼闊，但也不乏沃土良田，馳名全台的優質農作物亦所在多有；並由於高速公路此類的交通系統較少，使得東部開發也較為緩慢，既維持了優美的田野風光，也保持了在地生活的慢節奏。但 2006 年國道五號通車後，另一種漫活的居住形態，便逐漸進入東岸，尤其是離台北最近的宜蘭。

本案的業主是原本居住在台北，有著一對兒女的夫妻，為了讓將屆學齡的兒女，能在僵化學制外的華德福學校就讀，建立關於知識及對待環境的良好態度，計劃移居至宜蘭，並藉此機會打造一個充滿自然生活的家園。由於向登群建築師，曾為業主其家族中的親戚，在宜蘭員山一帶設計過住宅，因而開啟了這段奇妙的設計之旅。

親子關係決定的空間需求

對於向登群建築師來說，設計建築的過程中，常常很有趣的一點是，由於業主多為非建築專業背景的委託者，因此對於自己的需求，不見得能說明相當清楚，因此設計者如何在溝通過程中，觀察出他們的生活習慣，以及背後真正的需求，才會是建築完工後，能否滿足業主的關鍵點。而本案就在這樣的狀況下，光是溝通就花了一年多的時間。

在這一年多的討論過程中，開會地點時常是在業主的台北家中，想不到這個場地，讓向登群發現了許多建築的新需求。當向登群首次來到位於五樓的業主家中時，業主父母也在場等候一同討論，才知道業主父母就住在六樓，兩代家庭的關係融洽，但在居住關係上，也保持著鄰近卻有實際隔離的狀況。

討論時期，向登群在當時的環境下，突然領悟到了家族之中的微妙人際關係。在業主與業主父母的兩代家庭間，其實並沒有婆媳問題的存在，雙方也秉持著互相尊重的態度，但向登群卻感受到：「在家族中，長輩永遠會對晚輩有所期待，但貼心的長輩，其實也會擔心自己的期待，造成對方的困擾。而晚輩雖然尊重長輩，但也會有著自己無形中被壓抑住的某種形態，若長期同在一個空間時，可能會不自覺的隨時叮囑自己的儀態或言語，使得心靈常常處在無法完全放鬆的狀態下。」

就在這樣的觀察中，向登群便決定將建築計劃由原先的一家四口帶一個客房，讓業主父母隨時可來過夜的規劃，特地外加了一個空間，改動為兩代家庭都有其獨立起居空間的兩代住宅。

Concept

設計概念

規劃兩代家庭各自空間

藉由視覺串連空間的關聯性

ㄷ字型配置建構內聚中庭

自由穿梭的迴流性空間

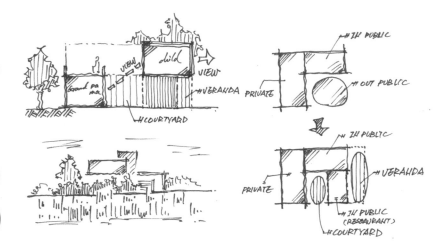

從建築師的手稿中，可以了解建築量體如何被拆解、重組，建築室內外的視線如何控制

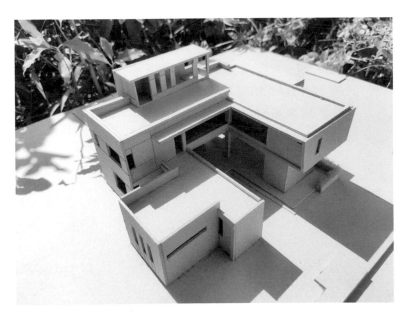

冬山朱宅量體模型

不斷演進的平面配置

最早的規劃中，本案為一個 L 型的
平面配置，容納一家四口的生活所
需，在加上業主父母的起居空間後，
平面也成為了ㄇ字型，一個內聚型的
中庭自然而然的出現在其中，也讓向
登群的腦中，浮現了此家族未來在這
裡生活的想像畫面。

在向登群的感受中，業主對於大家能
坐在一起吃飯、用水果、聊天此類的
活動，是相當重視的，因此餐廳跟廚
房，應該成為這案子中最重要的所
在，也構成了建築師心中畫面的主要
印象：「在宜蘭的田野間，當人們從
前方馬路步行或騎車經過時，轉頭望
向這座建築，會隱隱約約的看到一家
人在餐廳中，和樂融融的吃飯、聊
天，搭襯著滿佈四周的綠意，就像是
在森林中野餐一樣。」

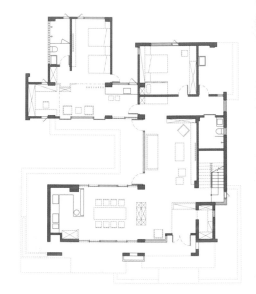

一層平面配置圖

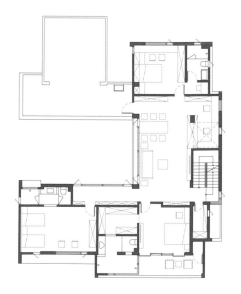

二層平面圖

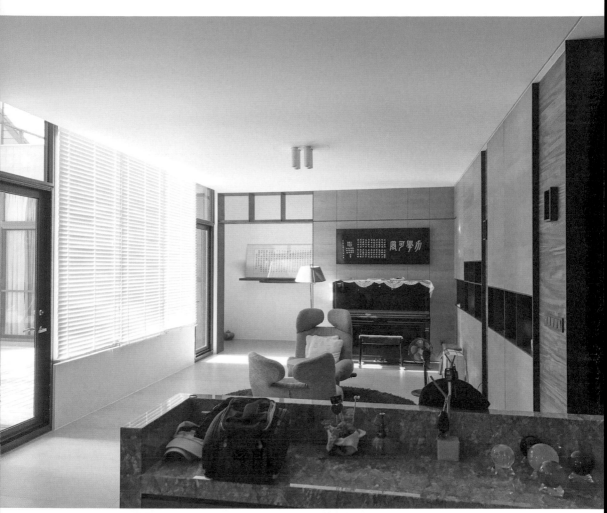

1
—
2 | 3

1　沒有電視的客廳，面對中庭對外開放，讓孩子自由在建築內外穿梭。

2　二樓主臥室外的小陽台形塑出建築表情，留給屋主一片蒔花的天地。

3　位於客廳後方的樓梯，細長的開窗創造出獨特的光影感覺。

環繞中庭的空間佈局

並且之前的設計會議中,不論是到業主家或業主父母家討論,向登群也發現他們都有個較特殊的空間配置,廚房都是開放式的與客廳連通,並且客廳的擺設也見不到沙發,反而是擺放一張大型的長桌,搭配著其他座椅,帶有工作室的氛圍;而不是台灣一般住宅中,常見一進門即見到擺著三件式沙發加上大電視牆的客廳,因此覺得他們應該可以接受比較特殊,脫離台灣常見型式的空間配置方式。

在如此的想像中,向登群將原本 L 型平面的一樓,成為了家族間的公共空間所在,臨街側擺放進餐廳及開放式廚房,另一向度則為面向中庭,且不設電視牆的客廳,並讓餐廳與客廳都擁有大面積開窗,連接外庭與中庭,使一樓公共空間,不僅是個玻璃盒子,對外呈現出生活的景象,在空間上也出現了活動的迴流性,讓孩子們可以自由穿梭於建築內外,奔跑出專屬於童年的畫面。

主體建築的二樓,則規劃為業主夫婦一家的專屬領域,除了家庭成員的臥房外,也有獨立的起居空間,並設有一個從上方灑落自然光的小閣樓,作為業主男方的工作室。而為了使這座住宅,能不斷增進家族之間的人際關係,因此向登群將二樓的主要動線,設置成環繞中庭的佈局方式,藉由面向中庭的大面積落地窗,讓業主父母就算在他們專屬的起居室活動時,也只要抬頭,就能看見心愛的孫子孫女活動的景像。

讓環境來塑造建築造型

如果委託人上門，直接指定說希望建築成為某種特定風格的話，對向登群來說，是件相當奇怪的事情。「假設你很喜歡林志玲，然後你試著要打造一個林志玲，最後做出來的也很像，那它到底是什麼？它是被創造出來的？還是被仿製出來的？所以建築應該是先符合使用者的需求，再給予它適合的面貌。」向登群如此說道。

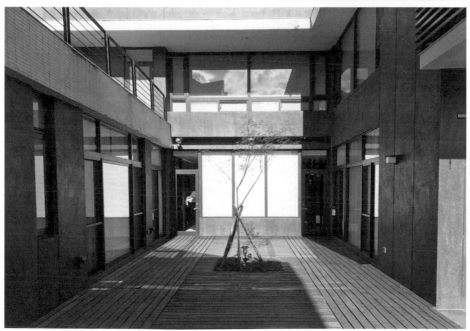

向登群對於自己的建築作品，一直沒有設限，也不偏好設計特定的型式，而是隨著業主與基地的不同，設法創作出業主滿意也適合基地的建築。在朱宅完工之時，業主曾問了向登群：「我們這座住宅是什麼風格？或是有甚麼特殊概念？」，向登群回道：「這住宅沒有這麼高深啦！它的概念就是要讓你們住得很舒服，讓住宅真正能回應你們的生活。」

這座朱宅的造型風格，除了受平面規劃的影響外，尊重環境的綠建築思考，也是影響立面的重要原因。向登群在遇到此類田野住宅的設計時，首先的重點會回歸到尊重自然，把建築物理環境相關的通風、節能、採光等因素一併考量進來。因此為避免強烈的東西曬，將量體設置為座北朝南，面東西向的兩側主要以實牆處理，也可因應宜蘭常有的東北季風及颱風。

而中庭設置在西向，以木平台圍繞住中庭的一棵櫻花樹，塑造成一個內庭，並利用廚房、餐廳的量體將外部停車空間隔絕在外，讓小孩可以安全的在裡面活動。且為使中庭在冬季也是能活動的空間，特別將東邊樓梯間的量體拉高，盡量使冬季東北季風對中庭的影響降至最低。

由於東西向封閉，南北向穿透的設定，使得從空間本質著手，較為實體化的二樓，自然形成了一種建築脫離地面的感受。對應東西曬的水平遮陽、垂直遮陽，也逐漸構成了建築立面量體的性格，讓一家四口的生活，獨立浮在所有空間之上。這就是向登群順應著生活，並考慮建築的美學，讓合理平面逐漸形成了原本建築該有的外觀。

對於田野與農地的尊重

現在的宜蘭常常會看到農舍，但不論這些農舍取得土地的大小是多少，每當建築完成後，留下的農田空地，時常就會用覆土或植栽來處理剩下的土地，這是向登群相當不能接受的方式，因為這樣處理，就讓原來的良田沃土與空氣隔絕開來，農田可能就這樣逐漸失去生命力，因此本案在業主委託設計的一開頭，向登群即要求最後會把填土面積控制在一定範圍內，讓土地能夠繼續呼吸。

近年農舍時常看到採用水泥壓花的外部地坪，由於其省時省力的特點，只要水泥鋪上後，再用自己想要的花紋壓印，即可得到清爽美觀的戶外鋪面，不過這樣的動作，卻把土壤與水及空氣清楚斷開。因此建築師在停車場採用透水磚處理，其他外部空間則採用碎石級配鋪設，這樣除了可以達到透水性，讓土壤呼吸，也因為碎石級配便宜划算，既能柔化鋪面，也不致使預算爆增。

基地內仍留下菜圃，表達出建築師與業主對土地的尊重

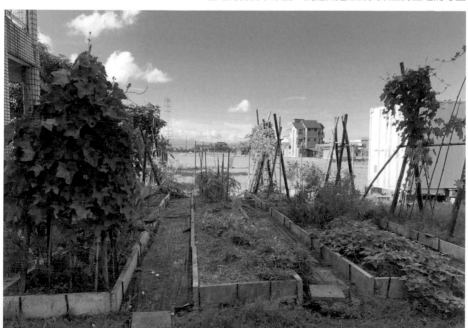

與周邊環境柔化相接的生態池

另外，由於本案隔壁鄰房是業主家族的族人所持有，並早已居住於此，因此在本案設計時，為避免遮擋到鄰房視野，即被要求建築物量體，至少需退縮至與鄰房齊平之處。有藉於此，朱宅在前方臨路側除了必須的停車空間外，還有著許多的土地空置，於是向登群就利用這塊空間，打造了一個真正的生態池，讓孩童們可以藉此更加貼近自然。

向登群說：「一個真正的生態池，應該要儘量遠離人為的干擾，因此常見與建築相接融合的生態池，如果沒細心維護，通常狀態都不會太好，其中的生物如蜻蜓、青蛙等都無法自然生長。好的生態池，需要與周邊環境用柔化的方式相接，建築師對於生態池製作的圖面，其實是僅定下大概的輪廓，需實際在執行時看現場狀況，再行各種調整，讓生態池不至於出現生硬的介面。」現在這池子裡，已經有自然生長的荷花、青蛙、蛇等各類物種，形成了真正的生態環境。

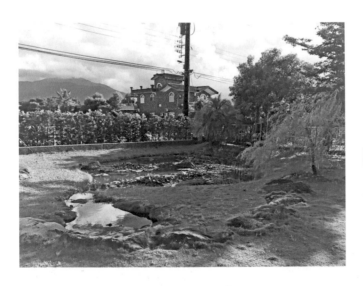

生態池的建構

生態池的設置，不能與人為建築物太過接近，建築師在設計時，僅描繪出大概的輪廓，再依現場狀況施作。

一個真正的生態池，
應該要儘量遠離人為的干擾。

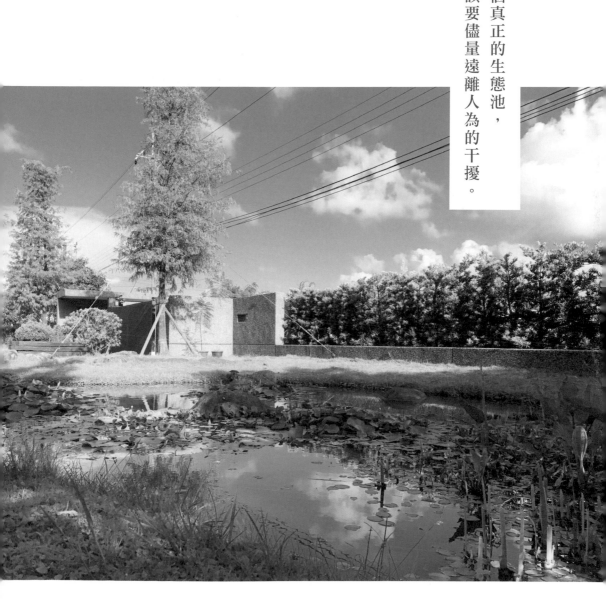

用建築介面來塑造生活

當踏入現在的朱宅時，會發現除了貼
近路旁的生態池外，住宅前方也有著
20 公分深的水池，這水池不是只為
了建築好看而設計，除了能讓孩童夏
天能在裡面戲水，它也是向登群相當
講究的「介面」。所謂的「介面」，
存在於每個物件的交接點，可能是室
內與室外，可以是建築與土地，也可
以是父母跟小孩的親子關係。就像建
築量體接觸到地面的部分，都得很小
心的處理，自然與人工的交接面，不
能草率的對待，落在地面上時，需要
有很多的細節，讓建築不是硬生生的
插入地面。

假設只用一道實牆作為室內外的介
面，它就會一次性的隔絕了光、隔絕
了聲音、隔絕了風、隔絕了雨、隔絕
了視線；如果把這五件事分開處理，
先用屋簷隔絕了雨，再用遮蔽隔絕了
光，再到達室內隔絕了風，並利用玻
璃維持住視線。在門口的水池旁，還
有著建築師設計的簷廊，試著用多層
次的手法，達成由室外逐漸轉換到室
內的感受，也使空間的使用方式產生
多樣化，讓父母可以坐在簷廊休憩，
看著兒女在水池中玩耍。

一個住宅如果真正有思考居住者的需求，它也會慢慢的影響居住者的生活。現在業主夫婦時常會邀請兒女的同學來家裡玩，也因為有著生態池，孩童們對各種生物會充滿好奇心，願意貼近自然。男主人也因為建築帶給他的空間與氛圍，生活態度開始轉為悠閒，玩起了腳踏車及風帆等各項活動；女主人則設置了一個手工肥皂工作室，享受在自己的興趣中，並且也與男主人，在當初保留下來的農地開始耕作，種植一些自己享用的蔬果。像這樣一個能讓生活更好的建築，才是向登群心中理想的住宅。

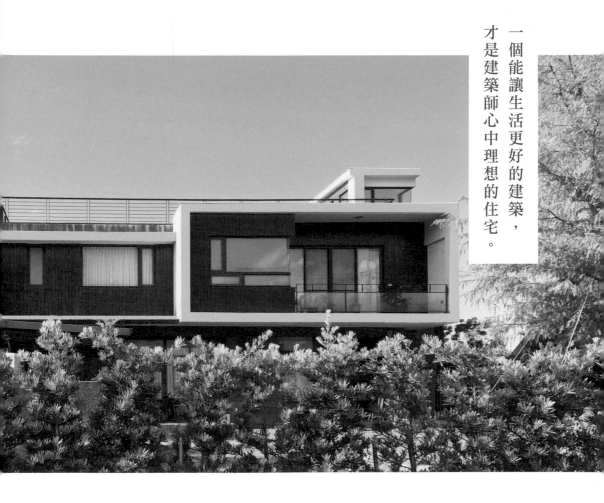

一個能讓生活更好的建築，
才是建築師心中理想的住宅。

基本資料

案名：冬山朱宅
案址：宜蘭縣冬山鄉
基地面積：2579.00 ㎡
總樓地板面積：465.20 ㎡
設計：向登群建築師事務所

設計單位 profile

向登群建築師事務所成立於 2009 年，前身為以特殊鋼構與
室內設計為主要服務內容的 ORG DESIGN STUDIO（2005-
2009），為因應多樣化的設計內容與擴大的業務而成立。目
前主要從事建築、室內及景觀的設計工作，建築作品涵跨了
集合住宅、旅館、獨棟住宅與長照中心…等。

事務所設計理念主要源自對生活的想像。建築設計雖是綜合
了各方面的考量來尋找一個平衡，但人的生活是設計思考開
始的起源。建築空間作為乘載我們生活的容器，如何回應生
活這個課題也是我們一直思考的方向。

一個居所建築的生成計畫

CHAPTER TWO

撰文——向登群建築師

自有文化以來，
建築一直代表著人類在藝術、生活乃至信仰，
所轉化在空間上的體現。
我們可以藉由觀察散布在全球的地域、
相異的文化與不同的生活型態，
發現各種無論在材質、造型與構造上迥異的建築。

前言

建築相對應著不同的需求與環境，提供了適切的空間以承載我們的各類型活動。由於信仰，因此我們需要建造教堂與廟宇；有著工作生產的需要，所以工廠與辦公大樓因應而生；需要教育與知識的傳授，學校則提供了適切的場所。這些不同型態的建築物滿足著各式各樣的人類需求，並展現著當代有關文化與美學的標記。因此建築在某種意涵上可說代表了一個時期的人類文化。

在各式各樣不同的建築類型中，與我們生活最為密切的莫過於住宅類建築。但無論是東西方的建築史的演進與當代建築代表中，我們可觀察到，在工業革命前，住宅類建築在建築史上一直未能成為一種具標誌性與藝術性的類型代表。對於西洋建築史中的建築，讓我們琅琅上口的總是宗教與公共類建築，在東方建築史中也總是廟宇與皇宮。這些大型而具公共性的建築通常成為一個時代文化的代表，我們看到了代表著時代的輝煌象徵紀錄，卻鮮少有人關注當代人民生活日常的住所。

住宅建築的時代演進

住宅類建築乘載著人類的日常生活。隨著現今生活型態與價值觀的改變，對於居住環境與空間的要求也一直演化著，以適應各類型不同的生活習慣。對於先人早期對住宅的想像僅為提供一個遮風避雨的場所而言，當代住宅已經演化成為除了物理上的基本需求外，還必須滿足居住著精神上的渴望。我們對於家的想像有著各種不同的意象，這些意象的構成因子來自各種不同的層面。涵跨了生活需求、家庭組成、生活興趣與型態、等。因此當代的住宅也可說必須具備著多樣性的涵構以呼應所容納的生活。

近年來台灣在住宅類建築的發展是快速而多樣的。街道上林立的建案廣告說明了商品化的住宅建築已成為當代建築史上不可或缺的一頁。此種建築類型通常具備的特質是建築在居住需求與置產投資間的平衡。也因此項特質，建築基地的選擇通常具備了生活、工作與學習上的機能性。提供了某種居住便利性上的解答，成為台灣當代的一種建築主流。而相較此種房地產建築，另一種具個性化與獨特性的非商品住宅建築也如百花爭放的被建造出來。此類型住宅建築通常在立面上具備了高度的可辨識性與在平面配置上的獨特性。呈現了居住者或設計者的個人特質。因此，自地自建成為許多人對自己未來居所的一種想像與期待。

「家」的興建作為一種自我實現

「家」通常是每個人心裡對於空間上最重要的依靠。相較於歐美地區，我們始終有著」「有土斯有財」的觀念。對於家的想像與情感也相對較為濃烈，也因此對於住宅建築，我們有著高度的期待與渴望。而因為生活習慣與價值觀的差異，我們每個人對於「家」的想像與要求也大異其趣。隨著近年來自地自建的風潮越來越熱烈，也因此產生了許多極具特色的獨棟住宅。無論是仿效古典主義的崗石城堡或現代主義的極簡風格，這些建築都傳遞了一種對生活的想像與個人對於審美觀的展現。

興建一棟自己的家成為了現在許多人的夢想，但建築的領域涵蓋了多樣的領域。在設計方面，一般建築專業者的養成需要多年的時間，方能具備較為全方面的建築及空間

思考能力。而在建造方面，一棟建築的施工至落成更是需要多種專業的結合。以上兩者兼俱方能成就一棟達成業主需求與想像的家。而房子通常又是大部分的人一輩子最大的單筆消費。如何從無至有地興建一棟屬於自己意中的建築，相信是許多人心中的疑問。以下以筆者在從事建築設計工作上的經驗，從動意興建開始到建築落成後的管理維護，就所經歷的過的問題與想法提出與各位分享。希望能將建築專業上問題與業主思維上或許可能產生的盲點做一個提醒，提供想完成一棟屬於自己的建築的朋友一些初步的概念。

設計與生活的平衡

對筆者而言，完成興建了一棟建築後，最想看到的氛圍分成兩個階段。通常會在建築施工圍籬與鷹架拆除後去觀看建築外觀所呈現出來的表現與美感，確認是否如當初設計所想像的比例與色彩，筆者將之歸類為屬於設計者個人的特質喜好的展現。再來更重要的就是房子真正被使用後的狀況。很樂意看到所設計的空間，因為人在其中的活動而活了起來。廚房因做菜需求而充滿聲音與各種器具、餐廳容納著一家人的笑聲與溫馨的燈光、客廳因小孩的需求變成了遊戲間。也許對於所謂空間的純粹與美感而言，這些是許多設計者避之唯恐不及的景象。但！究竟是人們的生活必需配合建築藝術與國際式樣的品味？抑或是單純滿足生活需要而忽略美感與空間特質的展現？相信這個問題猶如天平的兩端，都一直縈繞著業主與設計者間，努力地渴望達成一個平衡。但一棟建築物落成後，即作為乘載著生活的容器。如何適切的回應生活這個大學問並發掘新空間與美感的可能，讓兩者相輔相成，永遠是一條無止盡的探索之路。

蓋自己的房子……
真有需要嗎？

通常是有了需要，然後才會促使我們去完成一棟建築的建造。然而這裡所說的需要，卻含括了許多的因素，其中最直接可區分為未來生活實際上的需求，與精神上的需要兩大部分。這兩部分的動念起因，直接影響著接下來將完成的建築，左右著房子整體設計原則，以及落成後的使用狀態。所以蓋房子前，清楚理解自己的動念，對於接下來的蓋房子執行過程會有著莫大幫助。

蓋房子的動機來自許多不同的方向，在此強烈建議在決定要興建前，先審慎檢視這些推動著你去興建一棟房子的原因，並先釐清一些頭緒，理解我們是否真的需要這個建築物？或者這個需要房子的念頭是否能長時間的持續？畢竟興建一棟房子對個人而言，在金錢與精神上的付出量是極大的。

另一方面而言，興建建築也是在加重自然環境的負擔，並會消耗許多自然資源。在台灣，近幾年空屋率不斷攀升，無論是建案商品化的建築或是獨棟住宅，都可看到許多閒置的空房。當然有些是房地產景氣下的犧牲品，但其中也有許多，是我們未經詳加思索下購買或興建的建築。這些無人居住生活的建築，在建造時期卻消耗了許多的資源。

就住宅興建的模式而言，我們可以很清楚的將台灣的住宅建築，分為建案銷售的商品化建築，與量身訂做的自地自建兩個截然不同的類型。其中商品化住宅主要由建築公司興建，其建築形式、空間架構，甚至銷售金額與對象，都經過市場分析與討論。這種建築在建造上多採用模矩化、規格化與量產化的方式，可對品質控管與降低建築成本達到一定的功用。但另一方

面卻創造出如出一轍的住宅單元，使用者最終似乎只能以室內裝修，來創造屬於自宅的空間個性。

自地自建的成本思考

承上所言，相對於標準統一、大量複製的建案類住宅，自地自建因其量身訂做的可能性，成為住宅主人個性化與設計者創作力的舞台，因此可以看見與建案類住宅大異其趣的設計，特別是在空間架構、構造形式與建築立面等方面，都展現出許多住宅建築的可能性與獨特性。也因此，自地自建有時成為一種展現自我生活型態的方式，形成一種建築型態的代表。但在這些量身打造的建築背後，有些狀況必須先被理解。

第一是在造價部分，通常自己興建一棟房子，會需要土地取得的費用，以及興建房屋時產生的各種費用，兩者總和的花費，會多過直接購買建案型住宅。

另一方面，在管理與保全上，自地自建的獨棟住宅必須獨自承擔，意味在將來所付出的維護管理成本，將遠高於由所有住戶一同分擔的建案型住宅，這也是必需考慮的居住成本。

因此，在決定建造一棟屬於自己的房子前，建議先釐清自己真正的需求，綜合評估自己的各種條件與未來生活模式，再開始著手興建房子的計畫。

1. 建築規模與複繁度影響建築單位造價（相同建材規格下比較）

單位面積造價低←━━━━━━━━━━━━━━━━━━→單位面積造價高

連棟透天住宅 〈 雙併住宅 〈 公寓式住宅 〈 獨棟住宅

2. 自地自建所需成本的主要項目

土地取得	❶ 直接購地成本
	❷ 佣金
	❸ 代書費用
設計階段	❶ 設計費用〔包含各項結構與機電等專業技師〕。
	❷ 測量／建築線指定與基地調查衍生費用。
	❸ 政府各項建築規費。
施工階段	❶ 假設工程〔整地／臨時構造物施作費用〕
	❷ 直接建造費用〔結構／水電／整修工程等〕
	❸ 申請使用執照〔請水／請電／排水等各項規費〕
使用階段	❶ 室內裝修費用
	❷ 建築維護與更新〔油漆／水電……等〕

想要　　　　　　　需要

「需要」與「想要」

　　對於建築空間的使用狀況而言，「需要」與「想要」是截然不同的兩回事，「需要」是指生活使用上的基礎品質，「想要」則在追求自我心中理想生活方式的實踐。

　　我們常看到為了工作或小孩就學的因素，在居住地點就必須符合交通上的需求，或為了容納居住人數的多寡，來決定房間數量與最小居住面積，這些因素都直接影響到未來的生活模式，與居住品質要求的部分，可視為是建築基本需求的展現。

　　但在「想要」的部分，建築空間則充滿著許多的想像與可能，譬如說我們常會憧憬著擁有一棟景觀絕佳的大別墅，裡面有著豪華的浴室、偌大的廚房餐廳與廣闊的庭園草坪…等，這些空間想像已經脫離了我們基本的生活需求，但卻提供了我們某方面精神上的「需要」與生活品味的表現。

自地自建前的再次提醒

從近幾年的趨勢觀察，對於想要興建一棟屬於自己房子的業主，大多數是已經有了自己的第一棟房子，因此建造房子的動念，許多都是想要創造出屬於自我未來生活的另一種空間形式，但許多業主其實只是對未來充滿憧憬，卻對自己的生活模式未能真正認清。

常聽到的狀況是業主在偏鄉或風景優美的地區興建一棟渡假宅，興建完成初期，可能每周假期都興致沖沖的去居住與度假，但在過了一段時日後，使用次數就越來越少，甚至到最後連基本的維護都沒有執行，變成一棟閒置頹杞的建築，這是很可惜的狀況。

所以，在決定蓋自己的房子前，希望各位都能審慎的檢視一下各方面的條件與狀態。如果是為了自己與家人生活上的需要，必須長期居住的生活空間，會比較適合自地自建這種方式，畢竟親手打造屬於自己的生活空間與建築，是一件非常令人興奮的事。但如果興建房子是為了作為招待所或度假使用的話，可能必須以投資的角度檢視一下，是否將這些建屋經費拿來住旅館，或購買度假型建案商品會比較划算？也省卻日後維修與管理上的負擔。

選擇基地的幾件事

大部分人在尋找設計者前,通常都已經有了心目中的建築基地,這些基地有時來自於繼承或家族共有土地,另一部分則來自買賣。但對於一塊土地的建築限制,卻常常是很多人心中的疑問。

尤其土地仲介業者,有時也並不清楚基地的開發限制。建議對於未購買的土地,有關土地開發強度與限制問題,還是先找建築師等專業人員作諮詢,避免土地在購置之後,才發現可建狀態不如預期,甚至於無法興建,以下就台灣的土地在開發使用的狀態做一粗略地說明。

1. 一般自地自建常見的土地使用管制

項目	實際影響建築設計的內容
建蔽率	建築基層可建面積
容積率	整體樓地板面積總和
退縮規定	建築距地界或道路邊界的距離
建築限高	樓層數與每層高度
使用限制	限制建築內部使用內容
坐落位置〔農舍〕	建築與基地鄰接道路的位置
禁限建	土地可供建築使用與否

2. 一般常見影響建築安全的基地自然環境因子

天然災害的威脅	地震	
	颱風	
	水患	
基地地質條件的不良	地質	土壤液化潛勢區
		鄰近斷層帶
		基地土壤乘載力不足
	山坡地	順向坡
		坡度過於陡峭
		破碎帶
	其他	低窪地區
		近河道
		地層下陷

3. 山坡地開發流程

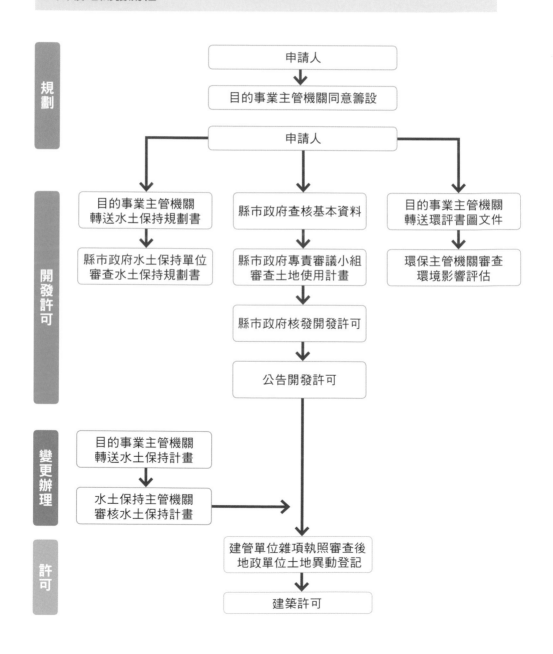

台灣土地的分類

　　台灣目前可供興建的土地，主要區分為都市與非都市兩大區塊。在都市土地部分，通常有著各地的都市計畫做為建築的開發管制，其中的規定包括建蔽率、容積率、退縮規定…等；而非都市土地則受著區域計畫法（國土計畫）的管制。

　　這些計畫的用途，主要在限定與管理建築物的開發狀態，積極地來說，這些看似處處限制著建築開發的規定，實際上卻保障了台灣土地在建築開發、自然資源景觀與居住密度上的平衡。而這些相關的法令與規定業主可藉由建築專業者的諮詢獲得較為完整的資訊，也能了解土地取得之後，建築開發的可能規模與狀態。

國土計畫中對於土地的分類

分類原則			劃 設 條 件
國土計畫	國土保育地區	第一類	具豐富資源、重要生態、珍貴景觀或易致災條件,其環境敏感程度較高之地區。
		第二類	具豐富資源、重要生態、珍貴景觀或易致災條件,其環境敏感程度較低之地區。
		第三類	實施國家公園計畫之地區
		第四類	符合國土保育地區劃設條件之實施都市計畫地區保護或保育相關分區或公共設施用地。
	海洋資源地區	第一類	於特定範圍之水面、水體、海床或底土,設置或未設置人為設施,進行一定期間或永久性,管制人員、船舶或其他行為進入或通過之使用。
		第二類	於特定範圍之水面、水體、海床或底土,設置或未設置人為設施,進行一定期間或永久性,容許人員、船舶或其他行為進入或通過之使用。
		第三類	其他尚未規劃或使用之海域。
	農業發展地區	第一類	具優良農業生產環境、維持糧食安全功能或曾經投資建設重大農業改良設施之地區,參考農地資源分類分級成果之第1種農業用地範圍、農地資源盤查作業成果劃定,及環境優良且投入設施建設之養殖使用土地等。
		第二-1類	具優良農業生產環境、糧食生產功能,為促進農業發展多元化之地區,參考農地資源分類分級成果之第2種農業用地範圍、農地資源盤查作業成果劃定,以及其他養殖使用土地等。
		第二-2類	具良好農業生產環境、糧食生產功能,為促進農業發展多元化之地區,參考農地資源分類分級成果之第3種農業用地範圍、農地資源盤查作業成果劃定,以及其他養殖使用土地等。

	第三類	擁有糧食生產功能且位於坡地之農業生產土地,以及無國土保安之虞且可供經濟營林之林產業發展土地,參考農地資源分類分級成果之第 4 種農業用地範圍、農地資源盤查作業成果劃定,以及林業土地等。
	第四類	農村主要人口集居地區,且與農業生產、生活、生態之關係密不可分之農村聚落,並排除原依區域計畫法劃定,具有城鄉發展性質之鄉村區
	第五類	實施都市計畫地區之農業區
城鄉發展地區	第一類	1. 實施都市計畫地區之都市發展用地。 2. 符合國土保育地區劃設條件者,於直轄市、縣〔市〕國土計畫及國土功能分區應予以註記。
	第二-1類	1. 原依區域計畫法劃定工業區。 2. 原依區域計畫法劃定鄉村區,符合下列條件之一者,得畫設城鄉發展區: 1〕位於人口發展率超過 80% 以上都市計劃區周邊一定距離內。 2〕非農業活動人口達一定比例。 3〕符合都市計畫法第 11 條規定鄉街計畫條件。
	第二-2類	核發開發許可地區〔除鄉村區屬農村社區土地重劃案件者、特定專用區屬水資源設施案件者外〕,屬依原獎勵投資條例同意案件、前經行政院專案核定案件。
	第二-3類	重大建設或城鄉發展需求符合下列條件之一者,得劃設城鄉發展地區: 1〕已通過政策環境影響評估之相關重大建設計畫。 2〕經行政院核定相關重大建設計畫。 3〕經行政院核定可行性評估相關重大建設計畫。 4〕完成可行性評估織地方建設計畫,有具體規劃內容及財務計畫者。
	第三類	原住民土地範圍內依據區域計畫法劃設之鄉村區。

基地環境與生活習性的思考

在理解了基地在法規上的容許與限制後，另一方面我們就必須來討論這個基地是否符合我們的需求。通常有著自地自建想法的朋友，對於自己將來的生活形式有著一定的想法與期望，希望在新建築的落成後，能展開一種新型態的生活方式。

而一個生活環境的構成又可區分為建築內部空間與外部環境兩種。對於建築內部空間，我們較容易以設計的手法，來達成所希望的格局與空間形式，但對於建築所坐落的外部環境而言，則是我們難以改變的重要因子。因此，選擇一個符合未來生活的建築基地，是打造理想中的房子最重要的第一步。

究竟什麼樣的基地環境符合我們的需求？這牽涉到許多的層面，我們先就人文與自然環境的觀點來討論。

在人文環境部分，首先必須確認基地座落位址的機能性是否符合期待。基地周遭環境的機能性，通常會是大部分人買屋考慮的因素，但在自地自建的案例中，常看到的是基地座落在離都市較遠的地方，這意味著我們在都市中所享有的便利與機能，將會因為與都市的距離而減弱。

便利與自然的取捨

如果檢視自己的生活習慣，確定生活機能是自己選擇居住地點中，不可缺少的一個條件的話，建議在選擇基地時，就應以此作為必要條件做挑選，避免在建築完成後，對於新生活形式不適應的問題。

都市的便利生活機能與鄉村自然

環境的親近，通常在基地選擇中成為天平的兩端。因此，若同時滿足此兩點的基地，通常會座落在都市的範圍內，這也代表了更多的土地購置成本。

　　確定基地的機能性可接受後，接下來則要調查基地周遭是否有嫌惡設施的存在。所謂嫌惡設施就是如變電站、砂石場、豬圈…等，會在人類的視覺、聽覺、嗅覺甚或精神上引起不快的人工設施物。通常這些設施物極有可能對我們接下來的生活，造成健康與安全上的危害，因此選擇基地時，應避免附近有這些設施的存在。就如同孟母三遷的啟示，挑選一個具有良好的人文環境，對於接下來的生活品質是重要的。

基地環境災害的評估

　　相對於因人類聚落與活動所形成的人文環境，自然環境則決定了基地大部分在視覺景觀與氣候上的條件。在此我們必須理解，自然環境除了能為基地帶來如視覺景觀等優勢的部分，可能形成的自然災害，我們也必須去面對與重視。

　　台灣由於地處亞熱帶國家，最耳熟能詳的天然災害，就是因地震與颱風所形成的居住環境威脅。在地震問題的對應上，首先必須對基地周圍的地質狀況，有基本的調查與了解，這些調查通常會委託地質鑽探公司與大地工程技師來作協助，這些專業者們會給予適切的建議，作為接下來建築設計的依據。另外，政府也有在網路上，提供了關於如土壤液化潛勢區的查詢資訊，藉由這些資訊的獲得，可降低一些將來因地震引起災害的可能性。

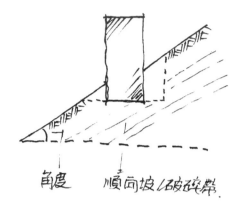
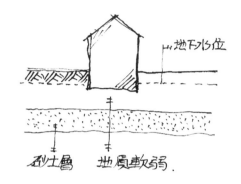

角度　　順向坡/破碎帶

砂土層　　地質軟弱

建築基地的選擇思考

　　除了地震外，颱風形成的災害也一直是台灣居住環境上的重要課題。颱風所帶來的強風豪雨，常常為我們的生活帶來不便與威脅，尤其在都市外的鄉村地區，情況更為嚴峻。

　　每每當颱風過後，常會見到地勢低窪的地區成為一片汪洋，鄉村地區的樹木與電桿則傾倒毀壞一片狼藉。為了避免風災為將來的居所帶來衝擊，地勢較高與閃風處的基地，會是較好的選擇。

　　台灣絕大多數的區域屬山坡地範圍，如果屬意的基地屬於此類區域，可能必須先行理解山坡地建築的開發，在現行的建築法令與土地使用管制上，有著相較平地更為嚴格的限制。首先，在開發初期就必須先繳交一筆山坡地開發回饋金給當地縣（市）政府，然後必須請專業技師（水保技師）作水保計畫的申請，依需求興建擋土牆、滯洪池與排水溝等水保設施物，接下來才能進行建築執造的申請與建築物的施工。因此山坡地建築，在初期必須花費比平地更多的時間與經費。

建築許可申請流程圖

如何選擇建築設計者？

選定基地之後，接下來就面臨一個重要課題，如何挑選一位符合自己需求的建築師？在台灣，建築設計、建照執照的申請與法定監造的工作，必須委由開業的建築師來執行，以確保建築落成之後的品質與安全。由於現行的建築法令與規則日益增加，且除了基本法令外，無障礙設施與綠建築的設計規章，也已成為建築設計中必須被規範的部分。建築師可以協助業主，在多如牛毛的建築法令中逐項檢討與考量，確保建築符合安全、便利、節能…等要求。

目前可常在電視、雜誌等媒體上，看到許多自建住宅的案例，讀者有時會發現建築師與設計者分別為不同單位。此原因於建築師為通過國家考試並領有證書的國家認證專業人士，除擅長建築設計、法規檢討外，也可進行請領建築執照等，法定需有執照才可進行的專業

行政工作；而設計者通常專職為建築設計師或室內設計師，並未通過建築師考試，雖善於設計，但一般來說並不精於結構計算與法規檢討，且必須另請建築師處理請領建築執照等行政工作。

因此台灣常會見到一種狀況，客戶在初期將案件委託給自己信任的設計者，但設計者並非具有建築師身份，因此後續需另行委託建築師辦理請領執照等相關工作，使得建築設計面與行政面為分頭進行的狀態，如果雙方整合不佳，在法規與設計的協調上便會複雜許多，也容易衍生一些責任難以釐清的設計問題。

建築師與設計師的美感與品味，都需要長時間的培育養成與經驗累積，除了要了解業主生活需要外，也要了解每塊基地的特殊性，才能透過細心的基地觀察與分析，提供

業主適切的建議，並配合建築法規及土地開發的限制條件，做出適切的建築作品。

因此在建築設計的過程中，常常有很多抉擇，必須透過不斷的分析與討論找尋一個平衡點，很多時候建築師會由較為全方面的角度來思考設計，這是一個各方面不斷拉扯的過程，就像是天秤一樣，也許沒有絕對的對或錯，但建築師還是必須控制好建築最終的平衡狀態。

從喜好風格開始思考

風格，是許多業主遴選建築設計者一個重要原因，這部分可以透過設計者本身先前累積的作品，檢視其作品呈現出的狀態後得知。現在常聽到的如日式禪風、現代極簡、地中海風格、新古典主義…等，這些非原本建築史論上存在的形容詞，卻描述了一種現代建築在立面或空間上呈現的風貌。

如果尋找建築師前，心中已經有著對建築在意象上的雛形，並以完成此種風格為首要條件，這時找到擅長操作此種形式的建築師，對於接下來的設計溝通，一般來說可較為順利。

近年由於人們對生活品質的要求提升，越來越多度假宅的建造需求。這些房子的興建原因，是作為非經常性的使用或是招待所，使得建築在外觀的設計感與表現性，通常成為首要的設計訴求。如果想建造一棟地標性或可呈現出獨特風格的房子，就必須選擇作品具備了創造力與獨特性的設計者。

聘請建築師的花費

關於建築師的收費，台灣在這方面，相較於歐美是低廉許多，以目

前建築師公會的收費標準而言,約落在法定工程造價的百分之六到百分之九間(公共工程以實際工程發包預算計算),而所謂的法定工程造價還僅只是實際工程執行造價的三分之一不到,因此,建築師的設計費用跟實際工程造價相比大概只是佔其比例的百分之二。

當然,這個標準隨著建築師的能力與知名度會有所調整。但相較於接下來的工程整體預算,建築設計費所占比例極小,但卻掌控了絕大部分接下來的工程控制因子。因此,比起為了節省建築在設計上的費用,而將建築託付予不符所需的建築師,還不如在聘請建築師上,多花一點錢,挑選一個能妥善控制設計及預算、熟稔工程執行、並具有創造力的建築師才是正確選擇。

如何與設計者溝通
與傳遞想法

決定了擔任設計作業的建築師後，接下來就得把自己對房子的期待，完整傳達給設計者。在這裡將遇到的課題，是業主的想法與建築師的判斷，兩種因子的融合。

通常業主具備著各種片段式與天馬行空的構想，建築師則必須就實際使用面與法規將其落實。當然也有建築師，本身就具備著極大的想像力與設計熱情，帶領著業主，並給予想法完成一個建築，這狀況也十分常見。

但身為建築完成後的使用者，如何將自己生活需要與方式告知建築師，避免之後在使用與期望上發生落差，這是使用者必須完成的功課。

建築計畫的制定

在建築的專業領域中，建築興建前的指導準則稱為建築計畫。這個計畫的內容包括了空間的定量與定性。簡單的說，定量是確認建築中各個空間大小與容納人數（或設備）的多寡；定性的部分則在確保各個不同屬性空間的品質與氛圍，就像是客廳與臥室，在公共性與私密性具有不同的要求。因此建築計畫中的定量與定性，是決定建築空間大小與各空間組構安排的上位計劃。

作為一個住宅建築而言，首先必須溝通的是建築空間量，將來即將入住的人數，會直接影響所需空間量。剛成家的新婚夫婦與三代同堂的家庭在空間需求的呈現上是截然不同的，而且還必須考慮到未來的使用狀況，如果將來有可能與長輩同住，或是新增家庭成員的話，建議在房間的數量上作保留，預留一些彈性以因應將來的變化。但空間量的增加，也會影響到基地容積是否足夠？建造經費、未來管理維護等費用的增加問題，如何在保留適

切的彈性又不過於膨脹建築整體，中間的平衡點就必須與建築師做好了解與溝通。

思考自己的未來生活需求

確認所需空間量後，接下來要談各空間的組構，空間的組構與尺度的安排，在建築設計中是最為基礎的本質。良好的空間序列與尺度可以提供生活在其中的舒適性，有經驗的建築師通常對於每個空間的序列有著既有的認知，但是在建造自己房屋時必須重新思考，以往我們所認知的空間架構是否是我們未來生活上需要的？

在台灣，舊有的空間習慣是有著大電視的客廳、擺著圓桌的餐廳與封閉的廚房。但現代烹飪習慣的改變，讓封閉的廚房漸漸被開放式的中島取代，隨著設備與工作型態的變化，各種以往的生活方式也跟著不斷改變。

因此，對於塑造一個符合自己的生活空間而言，建議必須與設計者討論說明自己的生活方式與特殊習慣，用以取代直接對空間的描述。好的建築師將會依造您在生活上的

需要，調整個空間的序列與氛圍。這樣的溝通也有助於完成一棟與眾不同、屬於自己的建築。

思考自己的未來生活需求

建築的立面風格會展現其本身具有的獨特個性。如上個章節所述，我們在建屋前，可能已藉由各種資訊，了解各類型建築在所謂風格上的展現，如果對於建築立面已有了想法，希望能以此做為外觀發展的方向，也必須在先期與建築師溝通討論。每個建築師都會有其喜好或擅長的幾種建築型態，會依造建築的尺度與比例提供建議，這裡必須適切的充分溝通，並且有時建築風格需要依造建築的量體與造型做調整，強行套用的結果通常會使建築的比例顯得詭異。

目前台灣鄉間已有不少具設計感的房子，其中許多是被屋主以度假為前提而打造出來，並非屋主需經年累月長住的唯一住宅，因此這種度假宅需容納的生活需求，相較一般住宅要少上許多，也使建築設計的自由度高上許多。因此在與建築師洽談的初期，建議僅需提供基本的需求說明，給予設計者更多在建

築設計上揮灑的空間，讓建築師能重新詮釋一個建築的內部空間與外在展現。

　　台灣渡假宅已成為自地自建的一種風潮，如想打造一座屬於自己、別具風格的建築時，除了挑選具創造力的建築師外，建議先與建築師聊聊雙方對於「度假生活」的想像，建築師便可能做出一個精采的設計提案來持續討論；而不是帶著簡約設計、大面開窗等的雜誌範例，要求建築師依樣畫葫蘆，可惜了一個好建築誕生的基會。

　　一位具創造力的建築師在建築專業上，通常都會有著自我的堅持與想法，方能完成具有品質的建築內部空間與具表現性的建築外觀。但實用與美觀卻常常成為不可兼得的兩種結果，這種矛盾幾乎存在每一個建築設計中。因此也常聽到某個獲獎的建築在使用上出現許多問題，但卻受到設計界的肯定。如建築大師萊特的落水山莊與現代建築主義先驅密斯的 Farnsworth House，這些經典而不朽的建築，在實際的生活使用上卻是讓使用者抱怨不斷。

　　不過建築落成後，業主是當然的長期使用者。究竟建築該往藝術與表現力方面靠攏，或是偏向生活實用、安全與預算的現實因素來妥協，這個問題一直是種平衡的藝術。建議在興建房子前，先確定好自己希望的方向並與建築師仔細溝通，才能避免興建之後可能產生的使用落差。

結合住宅自著模趣化的立面

自地自建的建築外觀通常有較多元而高度辨識度

挑選符合需求的承攬廠商

設計工作完成之後，接下來就是選擇合乎需求的承攬廠商。在建築興建的過程中，承攬廠商除了實際上工程的施工外，還必須協助業主處理與政府端的文書作業，從申報開工、勘驗、請領使用執照與送水送電都是一棟建築誕生不可或缺的文書作業程序。好的承攬廠商必須具備這樣的能力與經驗，方能順利的完成整個步驟。

承攬單位的區別

在台灣，依造建築興建的規模，工程承攬單位為土木包工業與營造廠，其中營造廠又分為甲、乙、丙級三種。其中區分限制其所承攬項目的主要條件，在於工程法定工程造價與建築規模的大小。一般來說，獨棟的住宅建築物在政府的法定工程造價幾乎都不會超過 600 萬元，在承攬單位的限制上，幾乎大部分的土木包工業皆可承攬。但營

1. 建築承造單位分級分類標準

項目	資本額	可承攬金額（法定工程造價）
甲	二千二百五十萬以上	資本額十倍
乙	七百萬以上	九千萬以下
丙	三百萬以上	二千七百萬以下
土木包工業	六十萬以上	七百二十萬以下

造廠與土木包工業最大的差別，在營造廠必須聘請專業技師作為公司在工程品質與施工規範上的查核與背書，就文書上的作業能力也較為完備。因此如果是對承攬廠商的選擇有著疑問，營造廠相較土木包工業在行政作業上可提供更多的保障與資源。

　　除了大型的甲級營造廠外，一般乙級、丙級營造廠與土木包工業，由於人員與機具的資源限制，通常所承攬的工程會集中在一個區域，都或多或少的具屬地性。因此在建築興建過程中，資源的運用與當地政府機關的作業方式都有其優勢，這些優勢也會協助業主在經費與工程執行上更為順利。此點也關係到建築日後維修工作的執行，較可能在短時間有效率的處理完成。所以在選擇承攬廠商時，也應考慮廠商於基地所在地區的熟悉與經驗狀況。

可承攬建築規模
無限制
一、建築物高度三十六公尺以下。 二、建築物地下室開挖九公尺以下。
一、建築物高度二十一公尺以下。 二、建築物地下室開挖六公尺以下。
由直轄市、縣（市）主管機關擬訂

2.RC 建築工程主要工程項目

主項目	次項目	細項	
假設工程	—	整地	工地安全設施
		清洗設備	工務所與廁所
		…等	
結構體工程	基礎	土壤挖〔填〕運棄	擋土措施
		施工構台	地下水處理
		鋼筋	模板
		基樁、連續壁	…等
	上部構造	模板工程	鷹架工程
		混凝土與澆置	…等
機電工程	消防	消防設備	消防管線
	給水	水箱 / 水塔工程	加壓設備
	排水	汙水排水管線	透氣管線
		雜排水管線	汙水處理設施
	電力	變電設備	電表等設施
		插座與燈具	各項保護措施
	弱電	電信設備	電信管線
裝修工程	—	粉刷	磁磚
		輕隔間	外牆飾材
門窗工程	—	牆門 / 窗	
		室內門 / 窗	
雜項工程	—	扶手	欄杆
		截水溝	爬梯
景觀工程	—	植栽	鋪面
		排水工程	…等

	可承攬建築規模
臨時水電 工地雜費	假設工程是工地現場為了配合施工而設置的臨時設施，完工後雖即拆除，但在整體工程施作期間是不可或缺的項目
臨時支撐 安全觀測系統 混凝土	基礎工程主要在構築建築物與大地接合的部位，其中為了讓我們建築的基座深入地下以獲得良好的支撐，因此而衍生出的工程項目。
鋼筋工程	上部構造工程包含建構建築主體所包含的柱、樑、牆、樓板等主要建築部位。
消防標示 給水管線 各種落水頭 電線與埋管	機電設備猶如一個建築的神經系統。良好的機電規劃與完善正確的施工可以避免許多常見的缺失（如排水不良、跳電 .. 等）帶來生活的不便。
油漆 防水工程	裝修工程主在處理原本裸露的結構體與自然氣候、人體視覺、觸覺間的介面，讓其在耐候與使用上達到理想的標準。
	外牆的門窗與室內門窗在防水與隔音上的需求是不同的，因此外牆門窗在材質選定與組立時施工的要求（尤其在防水與防風的細部）請務必詳加考慮。
電梯 …等	雜項工程像是一棟建築的收尾部分，其中包含許多細項，讓整體建築完整並可開始進入使用階段。
土壤挖填方	景觀工程項目取決於使用者對庭院的想像，因此差異極大。建議初期先不要做滿，預留一些日後想像與變更的空間。

承攬單位的擅長項目

建築的構造形式，會決定興建時所需要的工種與技術。台灣早期大部分的建築是以磚（石）砌築、木構造與鋼筋混凝土建造而成，近年則有鋼構造建築物的興起。在設計初期，這些構造方式決定了建築物在構築方面展現的工藝性，彰顯出建築的個性。在施工階段，則左右了整體工程的時程與複雜性。而許多承攬廠商就經驗與技術上，對於施作不同形式的構造會有其擅長的領域。依照建築的構造形式選擇有經驗的廠商，是避免由於廠商不熟悉構造的細部處理，而產生許多施工問題的不二法門。筆者曾有過一個經驗，是業主期望以鋼構造展現出輕量與漂浮感的建築，但由於所委託的營造廠，較擅長鋼筋混凝土的施工方式，經過一連串的磨合與討論後，業主被說服將建築更改為一棟由鋼筋混凝土構築成的建築物，對整個建築初期討論時，欲達成的意象與期望便產生了落差。

一棟建築是由許多的專業廠商與工種協力合作而產生，在此委託的承攬廠商會協調並安排各工項的介面與進度管理，業主僅需與其做討論即可。

挑選承攬單位的多方思考

有些情況下，業主由於親友從事單項建築工程的行業，會有指定的工種承包商，如門窗工程或磁磚廠商等，這時就必須與主要承攬廠商做溝通與協調，以避免之後因為工種介面引起如漏水、磁磚澎起的問題。通常產生這些問題的話，到最後工種間都會互推責任，這時如果有一個總工程的負責人會比較能協助解決問題。

台灣的建築工地，現場給一般人的印象總是雜亂無章，散亂的模板、菸蒂與飲料瓶等等，是許多工程現場的狀況，相較於日本在工地展現出來的整潔度總是有一大截的落差。而就目前筆者的經驗，良好

的承攬廠商在工地現場管理上，通常也會較為嚴謹，如果在選擇承攬廠商前，能至對方目前興建中的工地參訪，評估廠商工地現場的管理能力，也可間接對其工程品質做一個了解。

另外建築師作為建築物的法定監造人，在有關如鋼筋綁紮等重要工作節點，也必須至工地現場，做勘驗的動作。在台灣的建築權責上，建築師為監造人，承攬廠商為承造人。建築師在職權上，有著監督建築興建的義務並附建築安全的責任。但法令並無賦予建築師在執行上，有足夠的權力與權限作為監督工具。常常遇到的狀況，是遇到需要討論施工工法或是材料運用的情況下，業主最後選擇相信營造廠的建議，建築師在此通常也只能同意。

預算與品質的衡量

最後的重點則是預算，房子通常是人們一輩子最大的單筆消費，興建一棟建築所需的金錢，動輒以百萬元為基數向上攀升。這時對於工程報價請以最謹慎的態度面對並詳加審核。

就筆者經驗來說，有品質的營造廠在價格上通常不是最低的廠商，因此建議不要以最低價來決定您房子未來的施造者，應該就其經驗多寡、管理能力與曾經興建完成的建築使用狀況來做評估。許多品質不佳的案例，都是承攬廠商先以低價搶標，在興建過程中不斷巧立名目追加，但最後工程品質卻十分低落。

如果承攬廠商在估算之後，預算一直無法降低，建議必須回頭與建築師討論，檢討設計修改的可能。一般可藉由調整建築規模與建材設備的更換，達成有效降低整體預算，但溝通過程中，必須連同承攬廠商與設計者三方面充分溝通，以避免造成建築整體設計失去平衡。

五大驗收與後續維護管理

在經過長時間的討論與施工過程後，一棟建築終於走到了驗收的階段。在台灣，承攬廠商在建築興建完成後，必須檢附各項所需文件與竣工圖（建築物興建完成後的圖面），向當地建築主管機關申請使用執照的核發。使用執照的取得，表示這棟建築合乎政府對於建築的各項法令與規章，這必須經過建築主管機關派員至現場勘驗，核對現場尺寸是否與圖說相符，並檢查各個有關居住安全（如防火規定）是否合格，與審查各項如綠建築規定與無障礙設施計畫後，方能通過。因此，在業主驗收前，主管機關已對基本的建築安全做一個先期的把關動作了。

一、開通水電後再驗收

許多工地在使用執照取得之後，才會進行台電送電、自來水公司送水與電信網路開通的申請。此時切記，驗收的工作必須安排在建築物完成所有設備管線都開通後，方能對這些如同建築中樞神經系統的管線做檢查與試驗。這些維繫民生需求的設備，不但直接關係到生活品質，通常也最容易發生問題。因此，測試水壓、電壓穩定狀況與弱電系統是否正常，是不容疏忽的程序。

二、外部漏水的驗收要點

漏水，通常也是許多建築常常發生的缺失。漏水的狀況主要來自兩個方面。一是由外部而來，透過建築結構體或門窗等不同材質的交界面進入室內，其肇因不外乎為結構體產生裂縫、防水層施作不當與門窗防水填縫未確實所引起。而要在驗收時，察覺到這項缺失，建議在下雨時到建築內部做觀察，或在室內油漆完成一段時間後，仔細觀察結構轉角處與門窗接縫角落是否有

水漬的痕跡。

　　要防止建築外部漏水的缺失，主要還是得依靠施工單位的細心與各項防水層施作與填縫作業是否確實，尤其是門窗的介面與屋頂的防水層，是否依據施工規範的程序，並考慮天候條件施作，這都是影響建築外部防水的重要因子。

三、內部漏水的驗收要點

　　漏水的另一個狀況，則來自於建築內部。生活空間中，廚房與浴廁皆需要用水，且除了浴廁空間的隔間需具備防水的功能外，還有給水與排水的管線必須注意。

　　一般浴室在牆面與地板的會施作防水層，以確保水不會滲漏至其他居室空間，但如果防水層失敗的話，久了就容易在浴廁外牆的角落形成所謂的壁癌，這點是常見到的缺失情形。另外，給（排）水管在驗收時也須作測漏試驗（試水），尤其給水管的壓力建議值在每平方公分 1.0-3.5 公斤，代表這些管路中長年存在著壓力，稍有施工不慎就容易發生洩漏的情形。一般在每層樓灌漿前，水電包商便會對其裝配的管線作壓力測試，但在驗收時還是建議做全面的檢測。

　　而排水管的部分則較單純，通常在驗收時會將臉盆、浴缸等盛水設備裝滿水，再同時放水，測試其排水管道是否通暢無滲漏。為了防止給排水管發生問題產生的維修可能，建議在設計初期，將這些有可能出狀況的管線，採取明線處理或設置管道間，才不會如果發生漏水問題，需要敲打挖開結構體方能維修的情形。

四、磁磚勘驗的注意事項

　　除了水的問題，另一種常見問題，就是在裝修面材上的安裝缺失。其中最為常見的是關於磁磚鋪設，可能因為黏著劑的選用不當或是施工瑕疵，造成外牆磁磚剝落與地面磁磚隆起的現象。

　　以前的磁磚鋪設，幾乎都是以水泥砂漿加上甲基纖維素（俗稱海菜粉）作為黏著劑，但海菜粉實際上只是增加水泥砂漿在工作上滑順的添加劑，無法在黏著上增加性能，加上工地現場可能拌著不均，或是無確實填實施工，日後建築在熱漲冷縮的影響下，便容易出現此類問題。但現在磁磚的接著，已有專用的磁磚黏著劑，加上普遍確實施工，並加以磁磚拉拔試驗，已能有效減少問題的發生。不過如果室內地坪鋪設的是磁磚或石英磚，在驗屋時，還是建議輕敲每塊磁磚，以確定下方是否有空心的狀況。

五、結構的查驗時程

　　建築物的結構部分，由於建築興建完成後，結構幾乎都被外飾材所遮掩，大部分無法以外觀檢查出是否有問題。因此對於最重要的建築結構安全，應在外飾材尚未裝設前（鋼筋混凝土建築，則在每樓層灌漿前）作一檢視，確認鋼筋或鋼構件在尺寸與間距上是否有按圖施工。這部分建築師也會做查核勘驗的動作，以確保建築在結構上的安全。

六、建築維護的必然

　　當建築進入了使用階段，大家一定都會對自己所興建的建築，期待減少或免除日後在維修上的工作。在此也傳遞給各位讀者一個概念，建築其實就如同我們所使用的車輛，是需要維護與保養的。即便建築師在設計與材料的選用上費盡心思，也僅只能延遲或減緩建築終需面對的維修。

　　一棟建築物的組成包含著各種元件，各種材料在使用年限上也不盡相同。一般來說，給排水管與電線這些由塑料、金屬製成的部分，約略 20 年後會開始有老化的狀況，而鋼骨構造在一段時程後，也須補做防鏽塗漆的處理。如果是在接近海邊的地區，對建築金屬構件與鋁製門窗而言，更是嚴苛的環境。依現在的材料技術，我們尚無法突破這些因時間造成，必須更換維修的問題，但可以藉由先前在設計上的考量，讓這些日後維修工作較為容易。

附錄　交屋時基本檢驗項目

水電	水龍頭	□出水量、水壓正常、無刮傷鏽蝕 □轉動順暢
	流理台	□流理台蓄水檢查排水功能，正常、無漏水 □流理台廚具下方無漏水
	衛浴	□排水管附近無漏水現象 □浴缸與地面接縫，水泥填補平整 □馬桶沖水量與排水正常 □地面排水孔排水正常
	機電設備	□總開關箱門開關正常、可閉合緊密 □總開關內髓有迴路開到 ON，所有燈具正常 □開關面板無損壞 □插座面板平整、供電正常
裝修	天花板	□所有牆面、天花板油漆粉刷平整，無裂痕 □檢修孔、燈具開孔沒有過大 □顏色均勻、無龜裂、無脫落
	牆面	□從上到下都要檢查，還要用手摸，油漆粉刷平整□顏色均勻、無龜裂、無脫落、無明顯刷痕 □壁磚沒有切割不良、抹縫不勻 □後背貼牆，轉頭側臉斜視，檢視牆的平整度 □踢腳板不宜腳縫過大、輕易脫落 □牆面安裝開關處，有確實油漆粉刷
	地板	□地毯式確認每一處地板為實心 □磚縫大小、色澤一致 □地磚鋪貼平整且無龜裂 □地磚邊緣無破裂或磨損 □木頭地板不會發出聲響

建材	廚房	**櫥櫃** ☐ 檢查每一片門開關正常順暢且閉合 ☐ 門鉸鏈無生鏽或轉動不順情形 ☐ 抽屜或拉籃抽拉順暢 ☐ 菜刀架固定牢靠 ☐ 檢查廚櫃每一處無刮損、撞傷 ☐ 上櫃門開啟時，不會撞到燈具或天花板的設備 **流理台、洗滌槽** ☐ 檢查表面無刮傷 ☐ 蓄水水塞可密合，水龍頭、溢水孔功能正常 ☐ 排水時順暢，打開水槽下方門片觀察無滲漏 **瓦斯爐** ☐ 功能正常 ☐ 無雜音 ☐ 瓦斯軟管接頭緊密固定 ☐ 排煙軟管正確接妥至戶外 **排油煙機** ☐ 功能正常 ☐ 排油煙機小燈正常 ☐ 油杯及網紙等配件無遺缺
	廚房	☐ 瓦斯爐、排油煙機功能正常 ☐ 廚具檯面、門片無刮痕 ☐ 門片開關正常 ☐ 菜刀架牢靠
	衛浴	☐ 花灑、浴缸無瑕疵 ☐ 抽風扇運轉正常，無奇怪雜音 ☐ 洗面盆檯面與牆面緊密貼合 ☐ 衛浴層板不鬆動

建材	門、窗 對講機	**玄關門** □ 測試上鎖及開鎖，檢查鑰匙孔是否順暢 □ 開關上鎖沒有異聲 □ 鎖頭與鎖孔正確貼合不鬆動 □ 玄關門貓眼可看清楚門外 □ 門板及門框無撞傷、凹損、刮傷或烤漆脫落、鏽蝕 □ 門板關時與地面縫隙不會過大 □ 檢視無問題後應包覆，確保裝潢、搬移家具時不被撞傷 **臥室、廁所、廚房、陽台門** □ 門無損壞 □ 門關起來與門框及鎖孔閉合 □ 門板關時與地面縫隙不會過大 □ 門把或門鎖無鬆動，且轉動順暢 □ 門開關無雜音 □ 門框無油漆漬、汙損 **窗戶** □ 從側面檢視，閉合度良好、無縫隙〔避免雨水滲入〕 □ 可緊密上鎖 □ 窗戶、紗窗、軌道開關順暢 □ 窗框、玻璃無刮傷 □ 紗窗窗框邊有防蚊條 □ 紗窗無變形，也沒有無法拆卸情形 □ 窗框與牆壁間的矽膠是否施工、密合度完善 □ 若滲水的補救措施及方式 □ 對講機功能正常、按鈕 OK

特別感謝

感謝參與本書的建築師事務所，有各位在作品上的精心努力與大方分享，
方能成就我們土地上無數的美好地景，
編輯部在此向各位致上最深的謝意。

- Chiasma Factory 一級建築士事務所
- 上滕聯合建築師事務所
- 王銘顯建築師事務所
- 王曉奎建築師事務所
- 向登群建築師事務所
- 里垠設計工坊
- 林柏陽建築師事務所、境衍設計有限公司
- 和光接物環境建築設計
- 前田紀貞一級建築士事務所
- 哈塔阿沃設計
- 原型結構工程顧問公司
- 翁廷凱建築師事務所
- 深宇建築師事務所
- 術刻建築師事務所
- 德豐木業股份有限公司

（以上依事務所筆畫順序排列）

打造建築小地標

作　　者	風和文創編輯部
編輯顧問	築閱行銷企劃有限公司
特約主編	高名孝
特約專訪	高名孝、蕭亦芝、蔡瑞麒、劉佳旻
封面設計	比比司設計工作室
內文設計	楊雅屏
總 經 理	李亦榛
總 編 輯	李亦榛
特　　助	鄭澤琪
出版公司	風和文創事業有限公司
公司地址	台北市中山區南京東路一段 86 號 9F-6
電　　話	02-25217328
傳　　真	02-25815212
電子信箱	sh240@sweethometw.com

國家圖書館出版品預行編目 (CIP) 資料

打造建築小地標 / 風和文創編輯部. -- 初版. --臺北市 : 風和文創, 2020.03
　　面；* 公分
ISBN 978-986-98775-1-0(平裝)

1.房屋建築 2.建築美術設計 3.個案研究

928.33　　　　　　　　　　109001343

台灣版 SH 美化家庭出版授權方公司

IESG

凌速姊妹（集團）有限公司
In Express-Sisters Group Limited

地　　址	香港九龍荔枝角長沙灣道 883 號 億利工業中心 3 樓 12-15 室
董事總經理	梁中本
電子信箱	cp.leung@iesg.com.hk
網　　址	www.iesg.com.hk

總 經 銷	聯合發行股份有限公司
地　　址	新北市新店區寶橋路 235 巷 6 弄 6 號 2 樓
電　　話	02-29178022

製　　版	彩峰造藝印像股份有限公司
印刷裝訂	鴻源彩藝印刷有限公司

定　　價	新台幣 520 元
出版日期	2020 年 3 月初版一刷